新编艺术原理

姜耕玉　刘　剑　著

东南大学出版社
·南京·

图书在版编目（CIP）数据

新编艺术原理 / 姜耕玉，刘剑著 .—南京：东南大学出版社，2021.1
　　ISBN　978-7-5641-9323-2

　　Ⅰ．①新… Ⅱ．①姜… ②刘… Ⅲ．①艺术理论 Ⅳ．①J0

中国版本图书馆 CIP 数据核字（2020）第 257699 号

新编艺术原理

Xinbian Yishu Yuanli

著　　　者	姜耕玉　刘　剑
出版发行	东南大学出版社
地　　　址	南京市四牌楼 2 号　邮编：210096
出版 人	江建中
网　　　址	http：//www.seupress.com
经　　　销	全国各地新华书店
印　　　刷	南京玉河印刷厂
开　　　本	700 mm × 1000 mm　1/16
印　　　张	13
字　　　数	250 千字
版　　　次	2021 年 1 月第 1 版
印　　　次	2021 年 1 月第 1 次印刷
书　　　号	ISBN　978-7-5641-9323-2
定　　　价	48.00 元

本社图书若有印装质量问题，请直接与营销部联系。电话：025—83791830

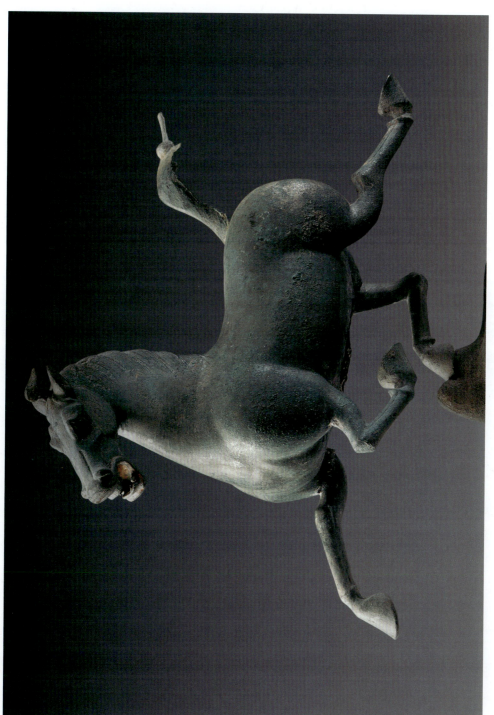

东汉·铜奔马/甘肃武威

永和九年歲在癸丑暮春之初會
于會稽山陰之蘭亭修禊事
也群賢畢至少長咸集此地有
崇山峻領茂林修竹又有清流激
湍暎帶左右引以為流觴曲水
列坐其次雖無絲竹管弦之
盛一觴一詠亦足以暢敘幽情
是日也天朗氣清惠風和暢仰
觀宇宙之大俯察品類之盛
所以遊目騁懷足以極視聽之
娛信可樂也夫人之相與俯仰
一世或取諸懷抱悟言一室之內
或因寄所託放浪形骸之外雖
趣舍萬殊靜躁不同當其欣
於所遇暫得於己快然自足不
知老之將至及其所之既倦情
隨事遷感慨係之矣向之所欣
俛仰之間以為陳迹猶不
能不以之興懷況修短隨化終
期於盡古人云死生亦大矣豈
不痛哉每攬昔人興感之由
若合一契未嘗不臨文嗟悼不
能喻之於懷固知一死生為虛
誕齊彭殤為妄作後之視今
亦猶今之視昔悲夫故列

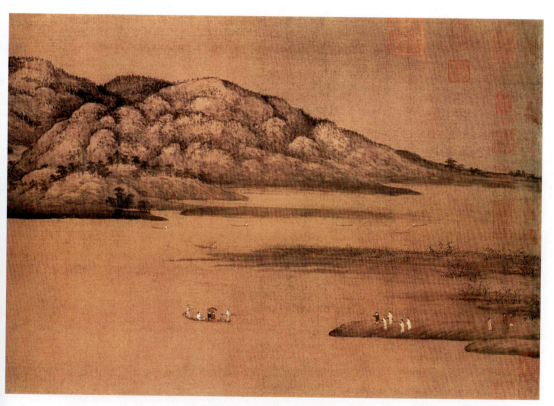

五代·董源/潇湘图（局部）

宋·马远 / 寒江独钓图

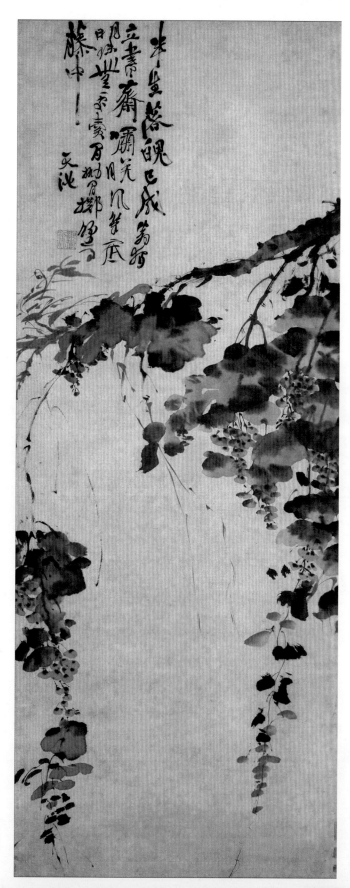

明·徐渭 / 墨葡萄图

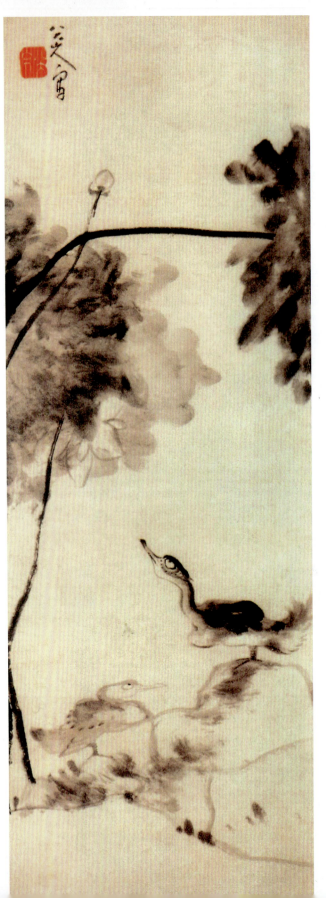

清·朱耷 / 荷石水禽图

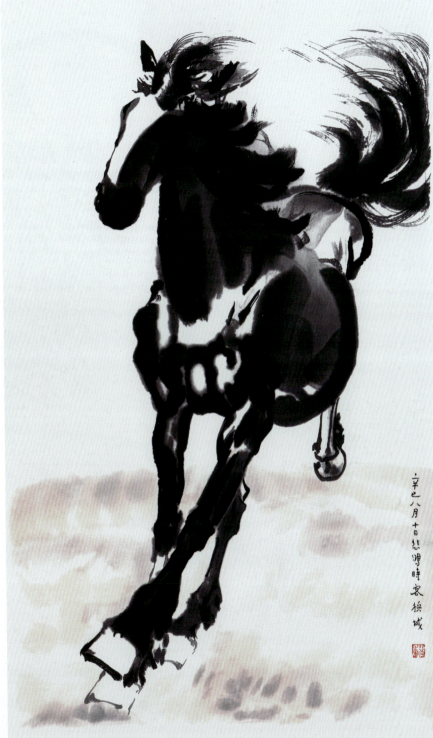

徐悲鸿 / 奔马

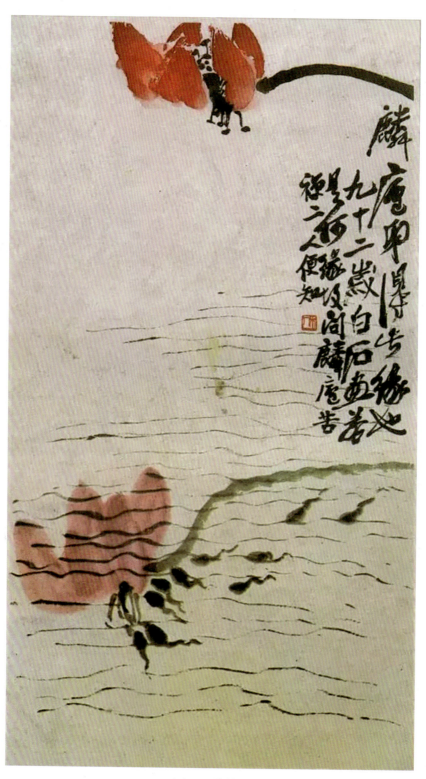

齐白石 / 荷花影

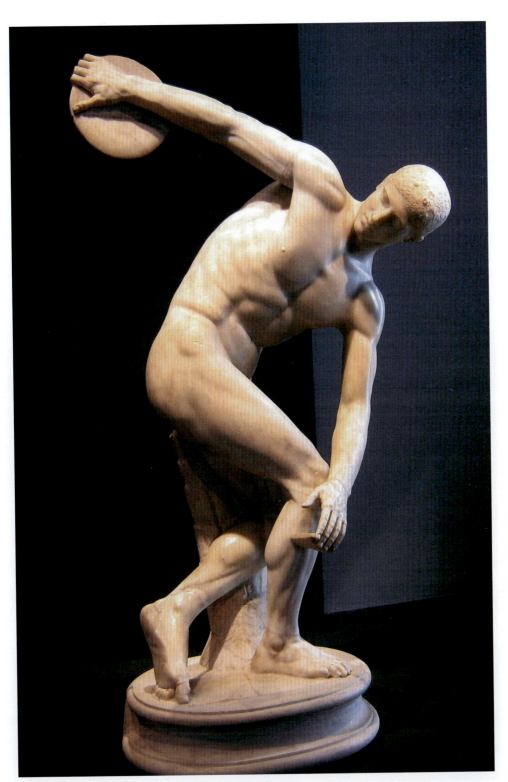

米隆 / 掷铁饼者

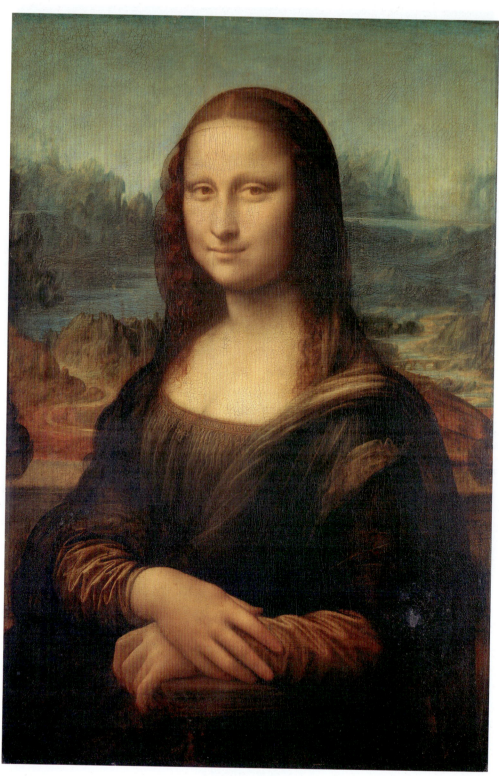

达·芬奇 / 蒙娜丽莎

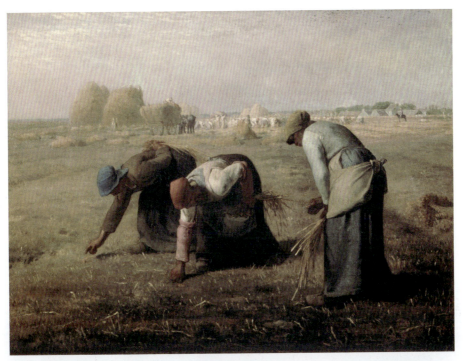

米勒 / 拾穗者

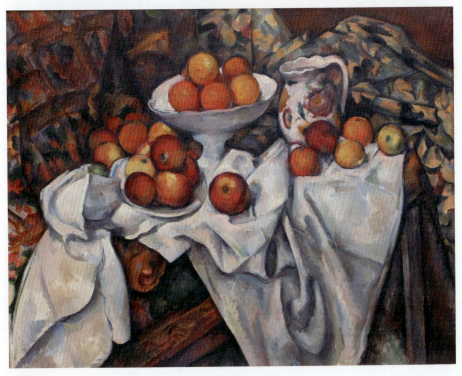

塞尚 / 苹果和桔子

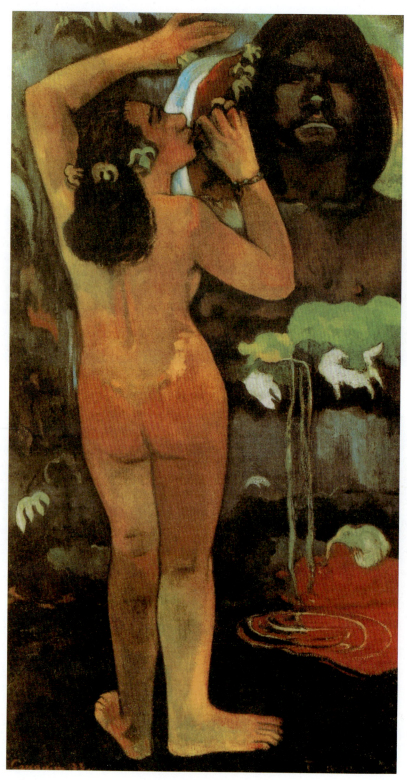

高更 / 月亮与大地

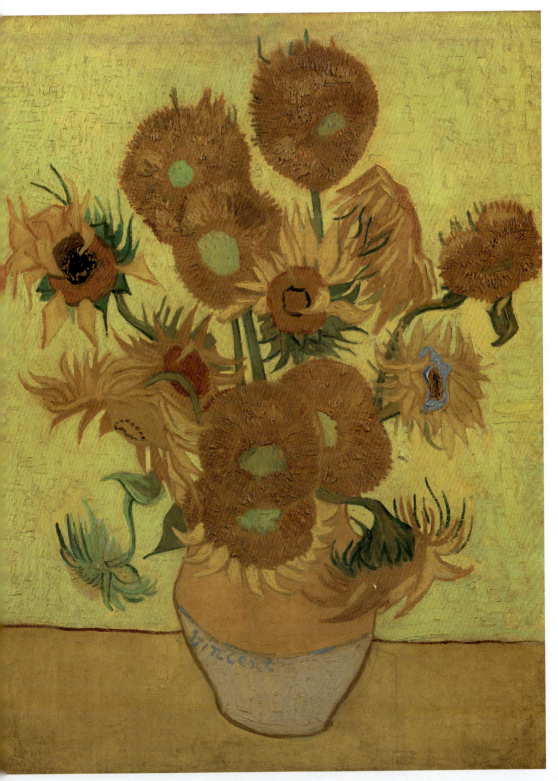

梵高 / 十五朵向日葵

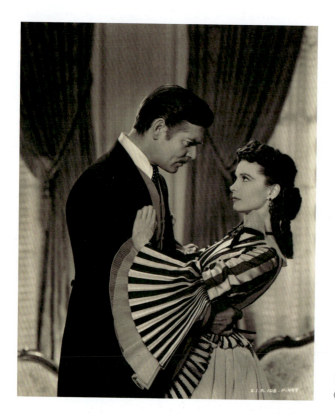

维克多·弗莱明
《乱世佳人》剧照

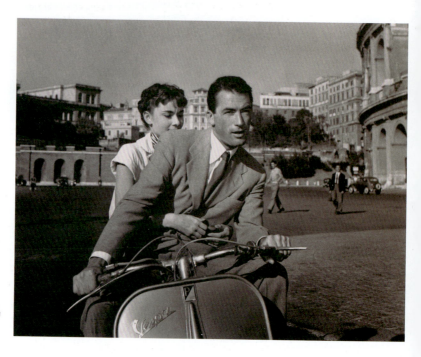

威廉·惠勒《罗马假日》剧照

前　言

艺术原理不同于艺术概论，艺术概论偏重于由外而内的宏观概述，讲求对艺术整体的基础知识和基本理论的阐释；艺术原理则侧重从艺术的内部把握艺术的一般性规律，尤其是艺术创造的规律。

本书的亮点，是以艺术形象创造为原点，注重艺术创造的思想和经验。中国传统的诗、画、音乐、戏曲、小说、园林等各类艺术论，都依托于对艺术形象的精到感受和直觉体验，揭示出艺术创造理论的真谛。当现代艺术学科强调理论作为独立的知识产生后，往往忽略了理论的经验载体。有鉴于此，本书写作突出"经验"这一艺术理论范畴，认为艺术学的研究对象是艺术活动，艺术活动的核心是艺术创作，围绕艺术创作这个中心，形成了艺术原理的基本扇面。特别是艺术学学科门类独立以后，强调艺术原理的艺术学学科归属和学科意识，使之不同于以前的文艺学和美学思路编写的艺术原理，以改变理论对艺术文本和创作活动缺乏令人信服的阐释能力的现状。

本书缘起于姜耕玉先生对东南大学艺术学院研究生的授课讲稿，经过不断修改调整和充实而来，基本理念和整体框架为姜耕玉提出。具体撰写分工：姜耕玉：第一章、第二章、第三章、第七章、第十章、第十二章；刘剑：第四章、第五章、第六章、第八章、第九章、第十一章、第十三章、第十四章。

本书质量并非完善，仍有待于不断修改和提高，欢迎专家、同行和广大读者提出宝贵意见。

2020.7.13

目 录

第一章 导 论 ··· 1
第一节 关于艺术与艺术理论 ··· 1
第二节 艺术创造理论研究:艺术学与美学的界限 ····················· 4
第三节 作为经验科学的艺术原理研究 ···································· 9

第二章 艺术:从娱乐到审美 ··· 13
第一节 艺术的位置 ··· 13
第二节 艺术的娱乐功能 ·· 19
第三节 艺术的审美功能 ·· 22

第三章 艺术的本源与生态 ·· 27
第一节 艺术本源:人类生命与灵魂的诉求 ····························· 27
第二节 艺术形象的生态结构特征 ··· 33
第三节 艺术美形态:味与趣 ··· 36

第四章 经验的艺术显现 ··· 42
第一节 一件作品即是"一个经验" ··· 42
第二节 生命情感的经验与审美的经验 ··································· 45
第三节 经验与再现 ··· 47
第四节 经验与表现 ··· 49

第五章　走进艺术：虚构的真实世界 ……………………………… 53
 第一节　艺术虚构与真实 ………………………………………… 53
 第二节　艺术虚构与经验 ………………………………………… 57
 第三节　艺术真实的内在逻辑及类别 …………………………… 61

第六章　艺术创造的主体性："眼睛是心灵的窗户" ……………… 68
 第一节　艺术不是被动充当生活的镜子 ………………………… 69
 第二节　艺术创造的主体性 ……………………………………… 73
 第三节　中国传统的"情感"主体与西方的生命本体 …………… 80

第七章　艺术创造的心灵之双翼：想象力与理解力 ……………… 84
 第一节　从感受者的人到创造者的心灵 ………………………… 84
 第二节　创作过程中的直觉支柱系统：想象力 ………………… 87
 第三节　理解力包含于艺术想象之中 …………………………… 90
 第四节　艺术直觉创造的目的性与无目的性 …………………… 94

第八章　艺术的个性与陌生化效果 ………………………………… 98
 第一节　艺术的不可复制性与陌生化效果 ……………………… 98
 第二节　艺术形象的个性与不可复制性 ………………………… 102
 第三节　艺术个性的创造 ………………………………………… 107

第九章　艺术与文化地理、时代 …………………………………… 114
 第一节　艺术的民族性与全球化 ………………………………… 114
 第二节　地理环境对作品构成的辐射 …………………………… 117
 第三节　作品的时代精神与先知先觉 …………………………… 120

第十章　艺术传达：形式、形象、境界 …………………………… 124
 第一节　艺术的形象性、经验符号与表现力 …………………… 124

第二节　艺术形象的构成：物质形式的表情性与象征性 …………… 127
　　第三节　艺术境界………………………………………………………… 131

第十一章　艺术技法与艺术家的经验和眼界………………………………… 135
　　第一节　艺术技法………………………………………………………… 135
　　第二节　艺术家的经验和眼界…………………………………………… 140

第十二章　艺术分类与门类艺术、边缘艺术………………………………… 144
　　第一节　艺术种类的发生与演变………………………………………… 144
　　第二节　艺术种类的划分及基本特征…………………………………… 147
　　第三节　各门类艺术的关联与创新……………………………………… 151

第十三章　品评或鉴赏：直观经验的思维方式……………………………… 156
　　第一节　艺术鉴赏的经验性与创造性…………………………………… 156
　　第二节　直观感悟与经验思维的优势…………………………………… 160
　　第三节　中国古代艺术批评的形式……………………………………… 164

第十四章　"在场""我思"与经验式批评…………………………………… 169
　　第一节　批评意识与批评思维…………………………………………… 169
　　第二节　经验式批评与"在场"………………………………………… 173
　　第三节　经验式批评与"我思"………………………………………… 176

第一章 导 论

第一节 关于艺术与艺术理论

对于"艺术"这一概念,掌握它并不难,但真正运用起来,就不那么容易。我们应该学会辨认,什么是艺术,什么不是艺术或什么是伪艺术。在应当使用"艺术"这一词汇时,应知道如何使用;在不应当使用时,应知道如何不用。

"艺术"一词,在西方最早指技艺,诸如刨木、打铁、外科手术之类的技艺或专门技能。在希腊人和罗马人那里,没有与技艺不同的我们称之为艺术的概念。我们在赞赏古希腊的艺术品时,会自然想到这里的"艺术"一词,就是审美意识到的精细而微妙的含义。然而,古希腊的艺术家们却把自己看成是工匠。直到18世纪,才有了"美的艺术"概念,确定了"优美艺术"与"实用艺术"之间的区别。

所谓美的艺术,简要地说,就是能够在精神上给人以快乐的艺术。其审美价值,不单可以获得美的享受,同时包含有思想认知、生命情感等多方面意蕴。即使现代艺术分类中的实用艺术,也是基于展示物质的美,讲究产品使用的舒适和美观,以及环境装饰效果。优美艺术则是在精神上达成与人的心灵的交流与沟通,使人获得一种生命情感的感应和默契,获得灵魂的慰藉、思想的启示。虽然二者都给人以美的享受,但实用艺术基于物质的美,是可以触及的形而下的,而优美艺术则属于精神的、形而上的。因此说,只有明确对优美艺术与实用艺术的

划分,清楚其界限,才能把握"艺术"这一概念的精髓。通常所说的"艺术",主要指优美艺术。

当然,早期艺术的技艺,应视为艺术基因,不可丢失。艺术品的创造,虽然不是单靠技艺,但又离不开技艺。技艺,是艺术入门必具的基本条件。我国古代庄子所说庖丁解牛,"以神遇而不以目视,官知止而神欲行"(《庄子·养生主》)。意思是说庖丁解牛,只用心神来领会而不用眼睛去观看,器官的作用停止而只是心神在运行。这是庖丁对技艺掌握娴熟而顺应自然之理的一种境界。很多优秀的中国古代诗人、画家,都是在把技艺发挥到出神入化的程度而创造出传世之作。古希腊雕塑至今仍是令我们仰望的艺术高峰,而这些雕塑艺术大师们却把自己看成是工匠。任何样式的艺术创造,都需要发扬这种工匠精神,如果技艺匮乏,即使贴上再多、再时髦的标签,也称不上艺术品。

现代艺术意义上的技艺,包括艺术创造过程的其他要素,都属于艺术理论的范畴。对于欣赏者来说,那种使艺术品产生出来的理论,与艺术品本身有着同样的重要性。因为如果你不理解艺术品所依据的理论,那就无法弄懂通过这种理论所产生出来的艺术品。比如,杜尚的《下楼梯的裸女》,假如不了解西方现代艺术源流,不懂得超现实主义的抽象的创作方法,就可能错把这幅画当成是一幅那代鹤式的地毯。这如同错把妇女祷告时披的方巾当成一块抹布一样无知可笑。

艺术是如何创造出来的?技艺仅是艺术家必具的基本功,艺术家的才华和本领,突出表现在能否占据独特的审美高地,捕捉和虚构令人惊奇乃至震撼的艺术形象。艺术家的思想追求、眼界情怀、艺术体验、灵感、想象力、对形象的包孕力等,都会对形象创造产生重要影响。有人会说,古希腊艺术家把自己看成工匠,不也成就了艺术经典?古希腊时期没有艺术理论的自觉,不等于没有理论的存在。因为理论伴随着伟大的艺术实践而产生,它隐形地存在于艺术创造的个案之中,有待于理论家研究和发掘。古希腊雕塑家并非一般的工匠,而是艺术天才,他们在非凡的艺术不自觉中,凸显出对作品意蕴的包孕力,这正是艺术创造与工匠式雕刻之间的区别。当然,像《维纳斯》等优秀经典作品取材于语言文学的神话故事,换言之,神话故事开启了雕塑家的灵感之门,一种敏锐的直觉默契付诸视觉的瞬间,定格成永恒。这种独创性的模仿,亦堪称经典的"美的创造"。比如群雕《拉奥孔》,取材于特洛伊战争的传说。群雕表现拉奥孔父子三人被巨蛇缠咬,濒于绝境。雕塑的构图和形象刻画,不是肉体的痛苦和拼命挣扎,而是

着力表现父亲对苦难的承受和忍耐,凸显面部表情的从容和平静。这就突破雕塑本身的局限,深入人物的精神心理的方面,展示了父亲的英雄气和心灵的沉静和伟大,这即是古希腊雕塑的艺术风尚。

莱辛对此做了深入研究和理论总结,发掘和阐释了形象创造的内在根据,至少有三点[①]:1.拉奥孔雕塑"在表现痛苦中避免丑",造型艺术如果像维吉尔在诗里发出惨痛的哀号,就会使人物面部变得丑陋,人物身体失去平常状态中那些美的线条。因而艺术家避开丑或者说对丑的遮盖,是为了表现美。"这是一种典范,所显示的不是怎样才能使表情越出艺术的范围,而是怎样才能使表情服从艺术的首要规律,即美的规律。"这反映了希腊艺术家具有完美的意识,在他们的作品里彰显出古典美的光辉。2.造型艺术对人物表情描绘要有节制,"避免描绘激情顶点的顷刻"。"因为到了顶点就到了止境,眼睛就不能朝更远的地方去看,想象就被捆住了翅膀,因为想象跳不出感官印象,就只能在这个印象下面设想一些较软弱的形象,对于这些形象,表情已达到看得见的极限,这就给想象划了界限,使它向上超越一步。所以拉奥孔在叹息时,想象就听得见他哀号;但是当他哀号时,想象就不能往上面升一步,也不能往下面降一步;如果上升或下降,所看到的拉奥孔就会处在一种比较平凡的因而是比较乏味的状态了。想象就只会听到他在呻吟,或是看到他已经死去了。"莱辛揭示了一个重要的艺术特征,即艺术家在形象创造中要留给欣赏者想象的空间,如果不善于控制激情,对人物情感做一览无余的描绘,势必使形象失去艺术魅力。3.雕塑家"把(拉奥孔)愤怒冲淡到严峻""哀伤则冲淡为愁惨",不仅仅追求美,同时在表现人物的尊严与心灵的高贵方面,取得了意想不到的效果。莱辛用温克尔曼的话来说,希腊雕刻杰作的优异的特征,无论在姿势上还是在表情上,都显示出一种"高贵的单纯"和"静默的伟大"。这种心灵在拉奥孔的面容上,乃至全身每一条筋肉的痛感上都表现出来了。即从拉奥孔所忍受的最激烈的痛苦中,"身体的苦痛与灵魂的伟大仿佛都经过衡量,以同等的强度均衡地表现在雕塑的全部结构上"。造型艺术如此深入内心,显示出对人物灵魂和精神方面的突出表现力,正是这一古老艺术经久不衰的伟大之处。

艺术创造是一个复杂微妙的过程,既有艺术家自身的特点,又依循着一定的

① [德]莱辛:《拉奥孔》,朱光潜译,人民文学出版社 1979 年版,第 11—20 页。

规律。犹如莱辛在对拉奥孔雕塑的探析中发掘的理论,揭示了希腊雕塑艺术的共同特点,属于艺术创造的规律性的理论。

艺术理论可以分为艺术的外部研究与艺术的内部研究。艺术的外部研究,包括艺术家的生平传记、艺术与心理学、艺术与社会、艺术与种族、艺术与地理环境、艺术与哲学、艺术与伦理、艺术与宗教、艺术与人类学、艺术与美学等等。艺术的内部研究,包括艺术的本源、灵感、体验、经验、记忆、虚构、直觉、想象,艺术形象、艺术方法和技巧、艺术个性、艺术真实、艺术形式与传达、艺术类型、艺术鉴赏与批评、艺术史等。本书侧重于艺术本身,研究艺术是怎么创造出来的,即从艺术的内部规律切入,进行基本原理的研究和讲授。

第二节 艺术创造理论研究:艺术学与美学的界限

艺术理论是独立的学科,尤其是揭示艺术创造规律的原理性理论,更有着自身体系的独立性。

美学介入艺术之后,"艺术"成了美学研究的主要对象,论"美"就成为一种时尚。艺术品通过美的分析,一下子就闪现出光彩,但美学的外延也随之扩大。长期以来,美学研究者包括门类艺术研究者、文艺学研究者,对美学的兴趣和热情,一度胜过对门类艺术本体的研究,门类艺术的综合性研究基本上被艺术美学研究所代替。有些艺术原理教材也沿袭了这种理路,直言"理解艺术本质问题必须与美的本质联系起来,从美的本质衍生出艺术的本质"。"美的本质是对象化与自我确认的统一,美是能引起自我确认的形象……艺术从本质上说是以形象化的手段营造的、可以自我确认的虚拟世界。"[①]艺术理论是否在美学里面,只能依赖于美学而存在?艺术学独立于美学而存在的理论根据是什么,它与艺术美学之间的区别和界限在哪里?只有弄清楚这些问题,艺术学才有成为独立价值的学科而存在的可能。

① 张黔:《艺术原理》,北京大学出版社2008年版,第9页。

艺术创造与美固然有密切的联系,但艺术理论具有不同于美学的自身的特点,美学无法涵盖艺术中所有问题。美的关系是对感觉形象的快与不快的感情的关系,艺术的关系是对感觉形象创造中经验构成的关系。美学是作为一门哲学学科而发展的,它运用了哲学知识体系中所制定的方式、方法和范畴;艺术学则是作为一门经验学科而发展的,它建立在分析和总结艺术的各种具体事实的基础上。以"哲学学科"与"经验学科"来区分美学与艺术学,显然在二者交叠不清中厘定了头绪。把艺术学理解为"经验学科",可以得到杜威提出的"艺术即经验"的观点的印证。

以艺术美学代替艺术学理论的结果,不仅阻碍艺术理论和学科的发展,同时也不利于美学自身的发展。杜威曾一针见血地指出:"美学理论的构成所依赖的艺术作品的存在成了关于它们的理论的障碍。"[①]

艺术学不是从美学中分离出来的一个学科,它是建立在分析和综合各个门类艺术实践的基础上,是关于各个门类艺术或类型艺术的相似的特点与相通的规律的研究的学科。

为什么不易把艺术学与美学区别开来?其原因主要在于,美学虽属哲学学科,又有不同于哲学方法的特殊性,换句话说,美学具有与艺术学相通的地方,突出表现在对艺术的"感性认识"方面。"美学之父"鲍姆嘉通把美学命名为"感性学",也就是"感性认识的学科"[②]。称美学是哲学的抽象思辨,这是指从宏观方面自上而下的描述。而艺术学也需要借助于抽象思维,譬如关于艺术的本质与价值的研究、艺术与世界的关系研究、艺术接受或传播的研究等。从同为感性认识方面考察,艺术学与美学相融合的地方,主要表现在艺术欣赏过程中。把艺术欣赏理解为审美过程,或者说,运用审美理论来阐释艺术欣赏过程,已构成艺术鉴赏学的基础。美学的感性特点,诚然带有或凭借主观经验进行直观感受,由此上升到理性认识。然而,艺术学与美学之间研究的方向、目的、要求及其涉入的对象与侧重点,毕竟不一样。只要深入艺术形象创造之中,仔细比较、甄别艺术与美学的研究特点及界限,就不难发现和理出二者之间的差异。

艺术学作为经验学科,是指对艺术本身,即艺术创造过程及其经验的研究。

① [美]杜威:《艺术即经验》,高建平译,商务印书馆2005年版,第1页。
② [德]鲍姆嘉通:《美学》,简明、王旭晓译,文化艺术出版社1987年版,第13页。

杜威在《艺术即经验》中有过明确的界定："'艺术的'主要指生产的行为,而'审美的'指知觉和欣赏行为","艺术表示一个做或造的过程。对于美的艺术和对于技术的艺术,都是如此。"①杜威可能指向具体门类的艺术,然而,作为整合各个门类艺术理论的艺术学,不会改变门类艺术的研究方向,只是在整个艺术或类型艺术的大范围内,探讨其艺术创造的共性特点与规律。杜威所列举的《牛津辞典》中引用说明的穆勒的一句话:"艺术是一种在实施中对完善的追求"②,应该说,这是艺术学研究的指向所在。而美学的目的是感性认识本身的完善(完善感性认识),而这完善也就是美。一个指向艺术创造实践中的完善,即运用最佳的艺术手段与途径,创造出成功的形象和作品;一个指向感性认识本身的完善,即是对艺术家所创造的形象进行感受和理解,进入到审美境界与认识。一个是迷恋于艺术创造的直觉经验的神秘之境,结合艺术家在形象创造中的各种具体事实与现象,探析和总结艺术经验和规律;一个是从对艺术形象的感知与分析中,感受和把握美。两种不同的目的与路向所划定的研究领域,岂不是艺术学与美学的分野?

艺术作品固然具有审美的特性,诉诸欣赏性的接受知觉,美学与艺术学在"感性认识"上相通,主要见诸艺术欣赏或鉴赏的层面。因此,在对艺术作品的价值判断中,包含有对审美价值的认同。但,在艺术与美的创造方面,美学代替不了艺术学。宗白华对二者曾做过区分:"美学是研究'美'的学问,艺术是创造'美'的技能。"他又进一步阐释:"艺术就是'人类的一种创造的技能,创造出一种具体的客观的感觉中的对象,这个对象能引起我们精神界的快乐,并且有悠久的价值'。"③当有了对艺术创造的形象的感觉,并"能引起我们精神界的快乐",才有了艺术美。艺术学与美学的思路是朝着两个相反的方向:艺术学继续深入艺术其内,探究感觉形象的成因与创造过程,研究"创造'美'的技能";美学则注重对创造出的艺术对象的感知和欣赏,依赖于哲学资源,印证自己的感性认识。因为美学是以研究美为目的,以对感觉形象引起精神的快与不快为基准,其情感与主观经验的联想和想象,属于二度艺术创造。换句话说,美学是依附于欣赏这二度艺术创造的次生艺术层面上的。而艺术学则不是以美为研究目标,它要超越

① [美]杜威:《艺术即经验》,高建平译,商务印书馆2005年版,第49页,第50页。
② [美]杜威:《艺术即经验》,高建平译,商务印书馆2005年版,第50页。
③ 宗白华:《艺境》,北京大学出版社1987年版,第5-6页。

艺术欣赏的层面,直逼艺术本身,旨在研究艺术的原创,揭示和解密艺术创造过程。如果艺术学研究滞留在美的层面,势必会让美的研究遮蔽和代替艺术创构的本体性研究。因此说,美学家不能向前走的地方,艺术理论家可以抵达。对艺术原理性的研究,正是艺术学区别于美学的主要依据。

艺术原理研究,是指切入艺术创造及构成的原本性研究。我们说艺术学是美学代替不了的,主要指在艺术原理这个层面。在艺术创造过程中,虽然涉及美的因素,但它包含在直觉经验之中,只是作为形象构成中美的元素而存在。艺术创造原理是以结实饱满的形象创造为对象,艺术美仅是从形象中获得的一个概念。即是说,艺术创造理论,尽管包含有审美因素,但美仅仅是作为不周延的宾词,包含于艺术之中。艺术形象一旦诞生,美就成了周延的主词,与艺术构成交叉关系。如图:

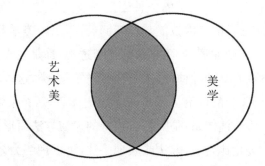

艺术形象是怎么创造出来的?首先是经验与想象力,再则是形象创造的技能与技巧。

直觉经验,具有鲜活的生命情感性质,同时也不排斥审美因素的作用,形成艺术材料构成的可能。如果把这理解为经验所具有的审美性质,那么,它只是通过知性和理解进行取舍和提炼。艺术家仍然要靠直觉冲动和奇特的想象力,去创造独特饱满的艺术形象。尽管艺术家的情感经验驱动着想象力、奇幻力之鸟的飞翔,但想象和幻想的翅膀一旦展开,就不会受既定思想意图的束缚,任凭直觉感悟扩张创造奇迹。直觉感悟的迸发与延伸,随之也消解了经验的审美倾向,而产生的艺术形象又包孕美。而艺术想象力是艺术家的天赋,它属于心理学而并非美学的范畴。艺术家的想象能力愈强,愈丰富奇特,创造的艺术形象也愈独特微妙,富有审美价值。艺术家的想象力是在沉浸状态中获得的超越寻常的勃发,表现出非理性的特点。它始于艺术家某种精神或人性深处的直觉冲动,或者

称之为灵感状态,想象力被刺激到不可思议的程度。柏拉图的"迷狂"说,称"诗人是一种轻飘的长着羽翼的神明的东西,不得到灵感,不失去平常理智而陷入迷狂,就没有能力创造,就不能作诗或代神说话"①。中国唐代画家张璪"箕坐鼓气,神机始发",是借"气"进入"神机"的灵感状态。"气交冲漠,与神为徒……道精艺极,当得之于玄悟。"②这里的"神",就是指想象力。"玄悟",即是指直觉感悟进入奇幻状态。"玄悟"与"迷狂"一样,都是不受理智牵累,提供了使直觉想象力得到最大限度发挥的可能。它以浑大本真的直觉形象,使灵魂自由飞翔起来,乃至包容错综复杂、神秘微妙的情感、情绪,即对一个完整的生命世界的唤醒。这是普遍理性所不能概括的境界,显示了直觉表现对审美经验的超越。

艺术创造的技能与技巧理论,与美学更没有瓜葛。从美的艺术的角度考察,技能与技巧,是艺术家进行艺术创造的形式、手段和方法。宗白华执意要把艺术与美学区分开来,称艺术为"人类的一种创造的技能",是"创造'美'的技能"③。即是说,作为艺术家必具的艺术技能与技巧问题,不属于美学范畴。比如绘画,素描、色彩、构图,中国画的笔墨,西洋画的光与透视,都是艺术基本功。中国南朝谢赫所说绘画六法及其他种种"法""诀""谱""筌"之类,这些讲绘画技法的理论,并不等同于绘画美学的理论。再如,在表演艺术领域,布莱希特、斯坦尼斯拉夫斯基和梅兰芳三大表演体系,是因各自独特的表演方法而形成的艺术表演理论。与艺术基本技能相比,艺术方法或表现手法,可以理解为艺术技能的升级,更能体现艺术家的创造能力。它固然因为切入艺术家的主体意识和审美追求,使艺术方法倾向某种美学风格,以至称为某种风格流派。然而,艺术方法只是创造美的手段,风格流派是在有了艺术作品之后才形成的。更何况,艺术方法不同于基本技能,它处于变化与发展之中,不断地突破与创新,使新的方法代替旧的方法,这就保证艺术方法与艺术表现手法的原创性,它对艺术品的审美个性的形成有很大作用,但其本身与美学并不相干。

对艺术技法的研究,美学是无能为力的。因为技法具有很强的专业技术性,它先于美而存在。艺术方法是在经验思维的想象的直觉创造中发挥作用,它不直接构成和产生美,而是借助美的形象的诞生。比如蒙太奇,是电影摄制剪辑胶

① 伍蠡甫:《西方文论选》(上卷),上海译文出版社1984年版,第18—19页。
② 符载:《观张员外(璪)画松石序》,见《唐文粹》卷九十七。
③ 宗白华:《艺境》,北京大学出版社1987年版,第5页。

片时所用的组合方法,是电影技术的基础理论,当蒙太奇与现代艺术表现手法相融合,形成和加大视觉画面的内涵与内在节奏,同时也产生或形成了视觉形象的美感与节奏美。蒙太奇与种种艺术手法,仅是创造形象与美的手段,而给予观众美的感觉、视觉冲击力或灵魂的震撼,则是电影作品形象。蒙太奇叙事,已成了现代艺术的意识流手法的指称。艺术方法或表现手法,属于艺术学原创性理论的重要方面。在某些美学概论与门类艺术美学中,把艺术手法归于美学范畴,亦如鱼编织了网一样荒唐。

第三节 作为经验科学的艺术原理研究

艺术原理研究被艺术美学所遮蔽的原因,与长期以来艺术原理研究忽视或排斥艺术创造中感觉经验的作用有关。且不说在"左"的文艺思想时期,感觉经验被划为唯心主义的禁区。即使改革开放以后,多数文艺学理论教材以艾布拉姆斯关于"世界、作家、作品、读者"四要素为理论框架,或者列为"本质论、作家论、作品论、读者(鉴赏)论",这种结构模式作为一般文学理论,无可非议。问题是对艺术创造过程的揭秘不够,阐释不力,很少涉入经验的直觉思维,往往以一般的理论概括或美学判断,代替复杂微妙的直觉思维的经验性描述,致使艺术原理性研究仍停留在一般概念的、与美学相通的认识层面。这也是导致文艺理论与创作实践相疏离的主要原因。杜威批评单单建立在听音乐、看戏、阅读文学名著的基础上的艺术理论,是一种空中楼阁。他认为艺术的意义,是"在拥有所经验到的对象时直接呈现自身"[1]。那种局限于欣赏艺术名作的经验研究,也是使艺术理论与美学搅在一起的原因之一。

我们称艺术为"经验科学",主要指艺术是个别经验的直觉的创造。这种"经验",既指艺术冲动的直觉性,又指直觉冲动的主体性。经验作为艺术家的记忆、体验,是感性的、表象的乃至肤浅的;经验作为艺术冲动的源起,又是感悟的,是

[1] [美]杜威:《艺术即经验》,高建平译,商务印书馆2005年版,第89页。

切入创造主体意识,或者说是与创造主体达成的一种富有张力的默契。这种经验具有包孕性的特点,是不确定的、变化生长着的,由此造成直觉创造具有不可洞彻的特点。艺术家的经验具有自身的审美性质,与那种已被公认的审美经验,是截然不同的。能够引起艺术冲动的经验,都是新鲜的、陌生的,是艺术家新的发现。"这一个经验是一个整体,其中带有它自身的个性化的性质以及自我满足。"①"那些具有理智结论的经验的材料是一些记号和符号,它们没有自身的内在性质。"②杜威强调经验自身的内在性质,每一个新发现的经验,既带有个性化、自足性的特征,又是一个整体,一个经验就是一个世界。

经验自身的内在性质,突出体现了艺术冲动的主体性。一个成熟的艺术感觉的经验,往往是经过创造主体与对象之间相互吸引和碰撞而产生的火花。张岱年说:"中国哲学只重视生活上的实证,或内心之神秘的冥证,而不注重逻辑的论证,体验久久,忽有所悟,以前许多疑难涣然消释,日常的经验乃得到贯通,如此即是有所得。"③中国哲学注重感悟,目的在从贯通的经验中获得理性认识。艺术家感悟在"经验"之中,其主体意识的参与作用,在对吸引你的事物进行洞彻,或获得内心之神秘的冥证,使经验生长成熟起来,成为自满自足的一个整体。对那些电光石火、瞬息即逝的感觉经验,诚然不能放过。但更多的是经验需要"悟",需要激活。只有不断敲击和点燃,久久体验,那些沉睡的感性材料,那些久远的记忆,才会使阻隔涣然消解,阴晦的部分也会被照亮。经验悖于逻辑推理,只是达到直觉认知的深刻。犹如庖丁解牛"以神遇而不以目视,官知止而神欲行",可以理解为是对超凡脱俗的经验的描述,只是在"道"的境界遮覆之中。艺术家的主体意识对感觉经验也是起着辐射和笼罩作用。

经验,既指感觉到东西,又指思维活动。即是说经验活动同样贯穿于艺术创造过程中,它往往在艺术创造过程中变化和完满。因为科学方法有自身不可逾越的理性界限,在抽象思辨所无力抵达的形象本体层,经验的直觉感悟能够深入和企及。感觉经验所具有的特殊私人性,决定了艺术经验思维的个性化。每个艺术家都有与众不同的艺术感觉经验与思维方式。艺术原理研究,则要深入考察艺术家尤其是艺术大师的创作经验。譬如,天才的演员在表演活动中具有独

① [美]杜威:《艺术即经验》,高建平译,商务印书馆2005年版,第37页。
② [美]杜威:《艺术即经验》,高建平译,商务印书馆2005年版,第40页。
③ 张岱年:《中国哲学大纲》,中国社会科学出版社1982年版,第8页。

特的韵味与神秘性,本雅明称之为"光晕"(Aura)①。这种"光晕"使表演显得本真而有神性,若即若离,不可接近。演员创造的艺术形象,存在于一次性表演的场景之中,每次对角色的体验和投入,都由一个完整的经验构成一次新的直觉创造,只有现场观众才有缘欣赏这短暂易逝的艺术。尽管电影作品能够通过拷贝,乃至在DVD(数字多功能光盘)家庭影院无数次播放,但天才演员的表演仍以原创的魅力,而具有瞬间即逝的不可复制性。我们可以从两个方面考察带有神秘光泽的表演形象不可复制的原因。首先,演员对角色独到神秘的体验,因而进入角色以后,表演动作被经验照亮,抑或经验被神秘的灵魂触摸。艺术家的禀赋与创造力,使表演形象的生命从混沌或沉睡之中觉醒,于灵魂的颤动中显现出"光晕"来。再则,表演形态被直觉经验所浸染,这种融技法与经验于一体的直觉智慧,直逼内心,把潜能都调动了起来,使形体动作成为浑整的内在经验符号,带有本真而神秘的特点。

艺术直觉创造过程是模糊的,显现复杂神秘的特点。艺术理论的一般概括,建立在这种对形象创造的感性认识的基础上,需要包容诸家,接纳百川,提供个性化经验的理论空间。

艺术原理研究,固然不应该像艺术史和艺术批评具体分析史实和个别艺术现象,但当艺术批评、艺术史缺乏相关理论描述,即缺乏进行广泛理论提炼和概括的支持,就需要通过考察各门类艺术创作实践,深入具体场景和细节,去感受和揭示艺术创造的要领与奥秘。要从了解一幅画、一支乐曲、一场舞蹈、一部戏剧、一部电影……是怎样创作出来的做起,然后再做整合性研究。造型艺术、听觉艺术、表演艺术、语言艺术,各有其特点与差异,又有其共通性。

应当重视艺术家的理论,即使一篇短小的创作体会,也可能带有道出某种经验的要点或一定艺术规律的要旨。如果把批评家分为哲学家型批评家与艺术家型批评家,哲学家型批评家往往运用由上而下的抽象思辨,给我们更多的是宏观方面的理论启迪;艺术家型的批评家往往直观艺术,他们感悟的点滴尽管缺乏理论力度,却能道出艺术真谛。因为他们熟知艺术,对作品阐释的理论观点,不至于隔靴搔痒。乔治·布莱对斯达尔夫人的批评,称为"是一种次生意识对于原生

① [德]本雅明:《机械复制时代的艺术作品》,王才勇译,中国城市出版社2002年版,第124页。

意识所经历过的感性经验的把握"①。批评家所经验到的东西,意味着对艺术创造的经验的感悟与把握,乃至对作品形象与艺术家主体意识之间的矛盾现象的破译。艺术创造的原理性建构,不排斥理论批评家对艺术经验的感悟或对艺术的真知灼见,这种带有经验思维的认知范式,有利于对艺术要素和规律的浑然的深度把握。

 经验的艺术,只能以经验的方法去解析。以高超的形象创造为特征的艺术过程,是一个"经验"浑然独成的过程。我们只能以直觉的经验方式,去领悟其要领和规律,苛求精确的结论反而会伤其真谛,运用直观领悟的形象方式,则会得到恰到好处的准确表述。"经验",没有达到理性的明澈,则以感性、直观切入艺术的本性,以心灵的智慧(悟性)驾驭艺术之舟。探讨和建立与直觉思维的艺术相契合的"经验"理论方式,无疑是艺术原理研究的基础工程。

① [比]乔治·布莱:《批评意识》,郭宏安译,百花洲文艺出版社1993年版,第17页。

第二章　艺术:从娱乐到审美

第一节　艺术的位置

艺术在意识形态领域里究竟处于一个什么样的位置？这是多少年来一直令人们困惑的问题。政治说:艺术是我的宠儿,应该属于我;艺术反驳道:我与你系兄妹关系,我是独立的,有自己的追求。道德说:艺术应该向我靠拢,离开了我就会堕落;艺术说:我有我的良知,我与美是孪生姊妹。历史说:艺术要创造历史,就要站稳主流文化立场;艺术说:我常常站在弱者的立场,有时还站在边缘的立场。

艺术固然与历史、政治、宗教、科学、道德、哲学等,有着一定的联系,但又是以形象创造为基本特征的独立体。艺术创造具有自身的特殊规律,如果受到不适当的外力的主宰,就会破坏艺术生态的平衡。因而我们应该尊重艺术,尊重艺术的法则和创作规律,任何对艺术的政治解释、道德解释和历史解释等,都是偏颇的。在意识形态领域里,艺术具有自身的独立存在的价值。

英国著名哲学家科林伍德曾以获得真理的不同程度为次序,提出人类有五种从低到高的经验形式,即艺术、宗教、科学、历史和哲学,它们分别在不同的水

平上满足人类精神的需要,而艺术这一经验形式,则处于最低位置。① 艺术、宗教、科学、历史和哲学,都属于社会意识形态。而五种经验形式与社会意识形态相关联的程度,不尽相同。从它们占据的位置和所起的作用考察,基本上呈金字塔状排列。哲学是最具抽象的经验形式,各种社会科学都处于它的遮覆下,是"科学的科学",是统领者,处于最高的位置。艺术是一种感性的间接经验形式,靠形象说话,与历史、哲学相比,与社会意识形态似乎隔了一层,因而所处的位置最低。然而,科林伍德又说"在不同的水平上满足人类精神的需要",这岂不是把艺术处于最低位置,归咎于满足人类精神需要的水平低?这一看法,倘若不是译误,不能令人信服。这是科林伍德早期的观点,虽带有一定的片面性,但把艺术摆放在社会意识形态的最低层面,却是合理的。

艺术作为意识形态的构成元素,与宗教、科学、历史和哲学等相比,诚然是处于最低或边缘的位置,但不能以此来衡量满足人类精神需要的水平。五种经验形式只是从不同层面满足人类精神的需要,没有水平高低之分。艺术与宗教、科学、历史、哲学之间,显示了感性与理性的区别。艺术作为人类天才创造的形象世界,是高度概括的人的世界,展示着人性及其丰富的精神层面。

卡西尔曾从人性与人的哲学的方面,对意识形态的形成做过精辟的论述:"人的突出特征,人与众不同的标志,既不是他的形而上学本性也不是他的物理本性,而是人的劳作(work)。正是这种劳作,正是这种人类活动的体系,规定和划定了'人性'的圆周。语言、神话、宗教、艺术、科学、历史,都是这个圆的组成部分和各个扇面。"②这段话,按我们理解有三层意思:一是"人的劳作"这一最基本的"人类活动的体系",形成和规定了"'人性'的圆周";二是"'人性'的圆周"包蕴了语言、神话、宗教、艺术、科学、历史等各个扇面;三是语言、神话、宗教、艺术、科学、历史,并列有序地分布在这个圆周上,它们之间相互联系着,又具有相对的独立性。卡西尔进一步阐释,"一种'人的哲学'一定是这样一种哲学:它能使我们洞见这些人类活动各自的基本结构,同时又能使我们把这些活动理解为一个有机整体。语言、艺术、神话、宗教绝不是互不相干的任意创造。它们是被一个共同的纽带结合在一起的。"③这个"共同的纽带",即是"一种功能的纽带"。从功

① 转引自科林伍德:《艺术原理·译者前言》,王至元、陈华中译,中国社会科学出版社1987年版。
② [德]卡西尔:《人论》,甘阳译,上海译文出版社1986年版,第87页。
③ [德]卡西尔:《人论》,甘阳译,上海译文出版社1986年版,第87页。

能意义考察,语言、艺术、神话、宗教等,既被共同的功能纽带所维系,而各个扇面又有各自的基本功能。科林伍德所说艺术、宗教、科学、历史和哲学等人类五种从低到高的经验形式,可以从各自基本功能上得以解释。艺术处于一个最低的位置,也是由艺术的基本的功能特性所决定的。

当然,艺术处于最低的位置,并不影响艺术自身的价值。卡西尔说:"艺术可以包含并渗入人类经验的全部领域。在物理世界或道德世界中没有任何东西,没有任何自然事物或人的行动,就其本性和本质而言会被排斥在艺术领域之外,因为没有任何东西抵抗艺术的构成性和创造性过程。"① 与宗教、科学、历史、哲学相比较,艺术家是在最低处歌唱。然而艺术以感性形象的无所不包的经验世界,给人们带来直观的精神享受,人们从艺术中可以获得比宗教、哲学等领域更为丰富多样的精神满足。艺术以别一种形象方式,帮助人类去认识外部世界和自身,艺术世界能够给予人们精神快乐和美好憧憬,这就是艺术的特点与魅力所在。

因而艺术所创造的形象世界,有与自然、社会相提并论的"第三自然"的称誉。

"一沙一世界,一花一天国。"具有高度概括力与虚拟性的艺术,以博大深邃的包容性,乃至形而上的、虚幻的境界,成为认识人类和世界的感性经验形式。所谓史诗性作品,是指创造了特有的典型人物形象,能够深刻展示一定历史时期的社会生活面貌。艺术同样是认识真理的伟大形式,只是它寓于形象美之中。高级的作品,是生命精神的、形而上的哲学的境界,闪灼有先知先觉的奇光异彩。艺术,首先是给人以精神的快乐,因而艺术在满足人类精神的需要方面,具有抽象的认识真理的形式不可代替的作用。

下面先谈谈艺术基本的功能特性。

从艺术的起源看。人类祖先最早的艺术形式是游戏与舞蹈。鲁迅先生认为艺术起源于劳动,但"劳动"概念太宽泛,具体地讲,艺术起源于游戏,因为游戏是劳动之余的活动,是对劳累的一种调节。最早游戏者的活动并不追求一定的功利目的。原始人的游戏与动物游戏一样,达到自身的各种器官的练习,还可以获得某种物质的满足(游戏后可以吃到一些东西)。再则,原始部落的游戏,是由于

① [德]卡西尔:《人论》,甘阳译,上海译文出版社1986年版,第201页。

要把狩猎时使用力量所引起的快乐再度体验一番的冲动而产生的。正如描绘各种场面的原始舞蹈,首先是野蛮人在战争中负伤的伙伴的死亡所给予他们的印象,然后才有想用舞蹈再现这种印象的冲动。总之,人类最早的艺术,是劳动之余对身心的活跃与调节,或是情感的发泄。

人类社会发展以后,逐渐有了歌唱、音乐、绘画,有了雕塑、舞蹈表演等等。艺术伴随着人类的劳动与精神活动而向前发展的。然而,游戏并没有随着人类告别童年时代而消失,而是随着新生儿童不断变得鲜活复杂。对于儿童来说,游戏先于劳动。尽管游戏不再被现代人视为艺术,但这一简单的原始艺术形式,却为孩子们所喜爱。而现代智力游戏,不仅是对儿童游戏的开发,也引起成年人的极大兴趣。游戏,作为最简单而又纯粹的娱乐形式,是人类的天性所致。

艺术,起到一种劳作之余的调剂作用,满足人们情感的宣泄与娱乐的需要,这是最基本的功能。

随着人类社会的发展,娱乐活动经历了由简单到复杂、由低级到高级的过程,这正说明人类对艺术的需求。艺术意在创造出具有愉悦性的形象,因而它能够满足人类精神的更高的需求。

从人的生活的基本需要看。美国著名的人本主义心理学家马斯洛认为,人有五个基本层次的需要,一是生存需要层次、二是安全需要层次、三是归宿需要层次、四是尊重需要层次、五是自我实现需要层次。这是人的心理结构的五个层次。第一层次"生存需要",解决人的衣、食、住、行,是人最基本的需要;第二层次是"安全需要",就是安全保障,不要受到外来的侵袭;第三层次是"归宿需要",是有自己的群体和民族的归宿,并自愿服从群体和民族的利益;第四层次是"尊重需要",是得到别人、集体和社会的尊重,并通过努力找到自己的位置;第五层次是"自我实现需要",无疑是一种内在精神活动,首先是人的兴趣、个性与精神的自由的需求。这第五个"自我实现需要层次",是人的基本需要的最高层次。

人的"自我实现需要"的精神活动过程,诚然包括宗教、科学、历史、哲学诸方面的作用,但人的精神的基本需求,离不开艺术。从宗教、科学、历史、哲学中无法获得的,在艺术中能够获得;从历史和现实生活中找不到的,可以从艺术作品中找到,这就是艺术的特质与魅力所在。人的精神需要,与娱乐不可能没有联系。娱乐有低级的娱乐和高级的娱乐,高级的娱乐是一种审美的愉悦,其中就包含了丰富的精神内涵,可以满足人的精神的第一需要,还可以提高人的精神

境界。

　　艺术既然属于人的精神的基本需求,那么它所处的重要位置是显而易见的。第一,艺术具有宗教、科学、历史、哲学等不可代替的特殊功能,不可以笼而统之阐释为"艺术的社会功能";第二,艺术作为精神产品与物质产品一样,属于人的基本需要;第三,艺术作为社会意识形态的构成元素及其社会功能,与宗教、科学、历史、哲学相比,它处于最低位置。

　　为什么要谈艺术在社会意识形态中处于什么位置呢?因为长期以来,过于夸大艺术在社会生活中的作用,使艺术偏离人的基本的精神需求,而变成了政治或社会意识形态的工具。这样只会导致艺术功能的衰退。从20世纪80年代改革开放以后,随着艺术回归本体,理论回归本体,虽然对艺术功能问题的认识有了较大的进展,但仍未得到彻底廓清。我们有过太多这方面的历史教训,这里不妨回顾一下。

　　梁启超在《论小说与群治之关系》①开篇就提出:"欲新一国之民,不可不先新一国之小说。"他在文中具体阐述了"小说之支配人道"的"四种力",即"熏""浸""刺""提"。梁启超从政治家的角度强调小说高扬"新道德""新风俗"的社会功能,这对于当时社会变革的需要,并没有错,但后来被一些文学概论书中引用为说明文学的社会功能的理论根据,造成危害匪浅。这对于艺术本身的发展,无疑是不利的。当把文学艺术推向舆论和意识形态的前沿,成为政治的工具时,文艺便也失去了自身。在"文革"中剑拔弩张的形势下,文艺园地百花凋零,八亿人民只能看到八个戏。至于《春苗》《反击》《欢腾的小凉河》等电影,则由政治工具演变成了"阴谋文艺",全是虚假的编造,哪里还有电影艺术可言。而江青培植的革命样板戏(实际上是对原有剧本的修改)的所谓"三突出"原则,即"塑造无产阶级英雄形象,在所有人物当中突出正面人物,在正面人物当中突出英雄人物,在英雄人物当中突出主要英雄人物",这一突出,是鹤立鸡群的,"主要英雄人物"成了没有生命的稻草人,其他人物也都是没有生命的类型化人物。比如,在现代京剧《智取威虎山》第五场《打虎上山》中,在原来的本子中,有一段杨子荣在路上遇见座山雕的小老婆"一枝花",跟"一枝花"调情的场面。其实杨子荣与"一枝花"打情骂俏,也有迷惑她,不露自己身份的意图。再说英雄遇美人,在那样一个只

① 郭绍虞,罗根泽:《中国近代文论选》(上),人民文学出版社1981年版,第157页。

有两个人的世界里,杨子荣与她说几句调情话,不仅无伤大雅,更显得人物的真实。样板戏的本子认为这一段不健康,有损于英雄形象,就被删掉了。人性没有了,个性没有了,我们的艺术早就不知去向了。1970年代末,有些作家本来是很有才华的,但由于受到"左"的文艺思想的影响,笔下的人物和故事仍趋于简单化。即使写历史人物的作品,也有把人物拔高的现象。如有论者称历史小说《李自成》中存在"高夫人太高,红娘子太红,老神仙太神"的倾向。这就是把艺术摆到过高的位置,搞"主题先行"带来的后果。

"文艺从属于政治"的观点,是20世纪30年代从苏联介绍过来的,更早可以追溯到我国古代儒家思想。有论者称《乐记》是艺术学的第一本著作。实际上《乐记》是儒家礼教教化的经典,它是通过音乐也就是礼乐来达到教化目的。所谓"礼别异,乐和同",旨在强调中庸之道、和谐伦理。当然,音乐等艺术也需要和谐,但没有矛盾冲突,没有什么大起大落,何以谈艺术?艺术是一个独立的门类,儒家强调乐的礼教功能,是从治邦之道或政治着眼的。把"文艺为政治服务"奉为圭臬,使艺术变为政治的附庸,如同中世纪哲学成为宗教的奴仆一样,艺术动辄遭受戮辱。江苏有一个画家叫陈大羽,画了一只公鸡站在农家草堆上,对着升起的太阳啼叫,尾巴高高翘起,非常神气。公鸡啼鸣时尾巴高高翘起,画家是经过深入农村观察到的,却有人批判他说是骄傲自满,影射三面红旗,简直无中生有。这就是把艺术置于意识形态的过高位置带来的后果,弄得作者靠观风向创作,靠政治得宠,今天你走红,或者说红了一阵子,说不定哪天就会掉进万丈深渊,把你打入十八层地狱。这种事情太多了,高处不胜寒!

文艺与政治的关系,不是父子般的关系,而是兄弟姐妹般的并列关系。在1979年全国第四次文代会上,邓小平在祝词中舍弃了"文艺为政治服务"的提法,明确提出文艺要"为人民服务,为社会主义服务"。文艺理论界对"文艺从属于政治"的观点,进行了理论的反拨和澄清。

可是,对于如何摆正艺术的位置,仍是尚待讨论和解决的问题。我们在一些艺术原理的教科书中看到,论及艺术的功能,大体上还是从意识形态的高度,理解艺术,阐释艺术的社会功能。

我们强调艺术回到本来的位置,目的是尊重艺术,尊重艺术创造自身的规律,使艺术家拥有创作的自由,能够充分展示自身的才华和艺术的想象力、创造力。艺术家在低处歌唱,是心灵在歌唱,灵魂在歌唱,生命在歌唱。我们认同艺

术在认识真理的经验形式的方面,处于最低位置,正在于艺术的间接性和形象性,然而,艺术是以形象为特征的人类精神的最高形式。按照马斯洛所说"自我实现的需要"的角度理解艺术,也就是说,艺术要达到人类精神的自我实现,首先有赖于艺术家的自我实现,有赖于艺术家精神世界的充分展示。艺术家的自我实现,包括浅层次的自我实现和深层次的自我实现,浅层次的自我实现主要是艺术家认知能力的实现,就是把自己对生活的感受和认识表达出来,一般也是生活素材经过精心处理的。深层次的自我实现是艺术家全身心的投入,是整个内心的全人格的实现,是艺术家的良知与真诚、追求与意志、情感与慈善、才华与创造力的全面实现。一个艺术大师,犹如一个太阳对人类精神的照耀,犹如一个月亮对大地的抚慰,对人类黑夜的穿透。这就是人类精神的最高形式。真正的艺术、高级的艺术、经典的艺术,最低的形式同时也就是最高的形式。在艺术意味方面,在表现人类精神方面,都是形而上的。它是人类精神的最高形式。如此在最低的形式之中包孕着最高的形式,这是艺术回到固有的位置,艺术自身得以健全、艺术功能得以发挥的深刻反映。

在这个地球上的事物,各有归宿,万物都有自己的位置。我们说艺术处于最低形式,还有一层含义,即艺术是亲近人类、贴近现实、贴近世俗的。艺术能以雅俗共赏的形式,被人民喜闻乐见,流传在市井街坊之间。艺术是供人们享受的,给人们一种审美的愉悦。艺术是使人们从获得娱悦与审美愉悦中满足其精神的需要。

第二节 艺术的娱乐功能

下面我们就具体谈艺术的娱乐与审美的问题。

娱乐并不是实用,只是享受,是一种特殊的快乐,但又不是享乐主义,是一种特殊的快感。娱乐并非功利性的而是享受性的。在探讨艺术起源中,有一种巫术说。巫术是原始宗教。在我国边远地区少数民族中,至今还有巫术活动。巫术与宗教仪式激起的一种情感(虔诚),具有实际作用。娱乐与其说激起一种情

感,不如说是情感的释放,并不是实用而是获得一种快乐。

艺术是一种娱乐。艺术的娱乐的内涵是什么呢?艺术的娱乐,并非功利性,而首先是享受性。它与一般娱乐不同的特点是审美的愉悦,具有强烈的情感性,是感动或情感的释放。艺术的娱乐与美有千丝万缕的联系,娱乐所产生的享受,在某种程度上说,就是一种美的享受,虽然不全是,但更多的是发生美感效应。

美感不是人类所专有,动物就有了。比如,在动物园里,一个小姑娘穿着花裙子走到孔雀面前,孔雀就会开屏与她比美,这说明孔雀本身就有审美快感。在鸟类中,雄鸟在雌鸟面前有意地展示自己的羽毛,炫耀鲜艳的色彩,而其他没有漂亮羽毛的鸟类就不能这样卖弄风情,我们也就不会怀疑雌鸟是在欣赏雄鸟的美丽了。世界各国的妇女,都爱用这样的羽毛来装饰自己,这形成了一种共识:羽毛装饰起来是美的。化妆艺术源于对身体实用涂抹的模仿,是为了审美快感而涂抹身体。人的本性使他有审美趣味和概念。舞蹈是动作的、是节奏的。远古的部落喜欢音乐的节奏,而且节奏感越强烈的调子他们越喜欢。所以跳舞之时,原始部落的人的节奏感表现得很强烈,他们同时用手和脚打着拍子,为了加强节奏感,特意在身上悬挂着许多串各种各样的发出声音的铃铛。这种节奏产生的是一种快感,一种审美的快感。我们的原始人或原始部落,跳舞对于他们来说是一种娱乐,在娱乐当中就孕育着美的快感。比如云南西盟佤族的篝火节,佤族姑娘、小伙围着篝火拉成很大的一个圆圈跳舞,随着简单的音乐节奏,大家一边唱、一边跳,节奏感非常强,给人以很好的审美快感,跳了四五个小时,大家都不觉得累。那就是娱乐。你在那样的时刻,如果有什么痛苦、有什么忧愁,会全都抛之脑后。娱乐会带来一种情感发泄或释放,在情感的发泄和释放中就有了一种轻松快乐。艺术功能首先建立在这种娱乐的基础上。

艺术的娱乐是一种高级享受,观众同样是在通过作品中人物情感的起伏而激发起自身情感,即在唤起兴奋与情感释放中得到审美快乐,这属于精神享受。艺术的娱乐性与一般消遣或寻找刺激,具有较大的深浅差异。二者在情感经验发生作用时,所产生的效果不同,娱乐是借方,消遣是贷方。

科林伍德把欧洲的娱乐史概括为两章[①],第一章叫"有吃有看"。这是最原

[①] [英]科林伍德:《艺术原理·译者前言》,王至元、陈华中译,中国社会科学出版社1987年版,第100页。

始的、最初级的娱乐。比如古罗马剧场和各种圆形剧场的表演就是"有看",这些表演都取材于古希腊时期的宗教、戏剧和竞技;"有吃"就是指娱乐时供应饭食,古罗马造就了一个以"白吃面包、白看戏剧"为唯一能事的城市低层阶层。曾搞过一次活动就是表演向平民开放,只要你来看就行了,有吃有看。第二章叫"娱乐世界"。它要证明文艺复兴时期的娱乐首先是贵族的娱乐,它是由显赫的艺术家向显赫的雇主贵族提供的,然后通过社会的民主化,逐渐改造成为今天的新闻和电影行业。显然,它总是要从中世纪的绘画、雕刻、音乐、建筑、表演和演出当中提取素材。可见,娱乐艺术由来已久。

怎样理解娱乐与艺术欣赏中情感的释放问题?娱乐时产生的情感必须加以释放,但在娱乐本身的过程中就能得以释放,这就是娱乐的独特性。情感发泄对于调节人的身心是非常重要的。据说东北某地成立了一个"发泄公司",你如果郁闷、痛苦、压抑,想发泄——想唱歌、想吼叫都可以,想打人也有人跟你打,你只要交钱就行了,这是一种带有半娱乐性质的商业操作。但艺术的娱乐本身就有一种情感,在娱乐本身的过程中就能加以释放。大众场所的浅层次的娱乐形式,包括康乐球、玩牌、打游戏、马戏团表演、歌舞厅等等。艺术的娱乐,虽然也有通俗与高雅之分,但娱乐都表现为艺术欣赏的方式。这种娱乐意味着欣赏者的经验,被分成自身实际阅历的部分和作品虚拟的部分,艺术是属于虚拟的部分,这个经验的虚拟部分(艺术)就成为娱乐。然而,艺术这一虚拟的部分所唤起的情感又在虚拟的部分得以释放出来。如果把这种情感过程分为兴奋阶段与释放阶段,那么这两个阶段都是在艺术欣赏中完成的。即娱乐中的情感在释放之后就完了,不能滞留或泛滥到实际生活中去,否则就说明没释放完。

这一观点,早在亚里士多德的《诗学》里就提出来了,科林伍德在《艺术原理》中也深刻阐释了这一问题。所谓柏拉图"攻击艺术",旨在反对艺术的娱乐性。柏拉图有一句名言:要把艺术(诗歌)驱逐出我们的城邦!他认为娱乐艺术所唤起的情感并没有指向实际生活的任何排放口,导致感性(兴奋、纵情)的泛滥。但亚里士多德认为不会产生这样的后果,因为由娱乐产生的种种情感被娱乐过程本身释放了。

比如,悲剧所带来的情感的释放,悲剧在观众心中唤起怜悯和恐惧的情感,作为娱乐的一种悲剧形式所产生的这种情感,不会在观众的精神上留下重负。看了悲剧之后,悲剧中的主人公死亡了,美好的东西毁灭了,仿佛我们的心情很

沉重,实际上这是一种心理惯性的反映,一种刚刚消失的情感印象,因为情感负荷(怜悯和恐惧)被释放了,在我们悲剧体验过程中就被释放了,没有留下情感重负。悲剧"把有价值的东西毁灭给人看"(鲁迅语),通过人物的不幸和死亡的命运、人物故事的悲剧结局等,抨击了导致人物的不幸和死亡的人性根源、性格根源、道德根源与社会根源等,揭示了悲剧的精神价值与美学价值。可见,观众所怜悯和同情的东西,都已尘埃落定,包袱被放下了。悲剧结束之后,留在观众心灵中的东西不是怜悯和恐惧,而是摆脱了这种情感负荷之后的轻松。其实,随着悲剧带来震撼之后的心理惯性的同时,我们的心灵得到了澄清或净化,走出剧院,感到天更高了,云更淡了,这就是看了悲剧之后获得轻松的标志。

第三节　艺术的审美功能

科学求真、道德求善、艺术求美。艺术是美的创造。一部作品,如果仅仅停留在娱乐的水平,不能给人以精神的快乐,不能产生审美的价值,就不是真正的艺术。宗白华所说,"艺术就是'人类底一种创造的技能,创造出一种具体的客观的感觉中的对象,这个对象能引起我们精神界的快乐,并且有悠久的价值'",这是对纯艺术的定义。他还强调"艺术的目的并不是在实用,乃是在纯洁的精神的快乐"[①]。艺术所引起的精神的快乐,其实就是从娱乐中得来的,也可以称之为娱乐功能。所谓艺术的娱乐性与娱乐的艺术、高级娱乐与低级娱乐、高级享受与低级享受,大致都是指在娱乐功能方面的差别。高级的艺术,给予我们的精神的快乐、审美的愉悦,属于高级的娱乐和高级的享受。而娱乐片、搞笑片、杂技表演、侦探小说、科幻片等大众娱乐形式,其中也有高级的,但在总体水准上,与经典性的喜(悲)剧片、音乐剧、芭蕾舞、获得奥斯卡奖的故事片、优秀小品等纯艺术相比,仍有娱乐的雅俗、高低之分。从审美享受的角度看,它们的区别,是美味佳肴与快餐的区别。

① 宗白华:《艺境》,北京大学出版社1987年版,第6页。

第二章 艺术：从娱乐到审美

　　中外经典性的作品，都会给人带来艺术的高级享受。当西方文艺复兴时期的达·芬奇、米开朗基罗、拉斐尔等美术大师被世人所仰慕的时候，当欧洲的贵族坐在豪华包厢观看莎士比亚戏剧的时候，当柴可夫斯基的《天鹅湖》成为俄罗斯文化风尚的时候，当贝多芬的第九交响曲中《欢乐颂》唱响全世界的时候，当曹雪芹的《红楼梦》从开始仅被作者的好友传抄，到成为中国文化瑰宝的时候，当梵·高死后，他的绘画作品价值飙升到能以几千万美元拍卖的时候……这些艺术经典以高级的审美的独特境界，赢得世人的欣赏、珍藏和瞩目，标志着人类艺术发展进程中的一个个高峰。

　　当然，艺术经典毕竟是少数。大众娱乐是不可忽视的、需要探讨的问题。大众娱乐，不应该迁就和迎合观众的低级趣味，而需要提升作品的品位。赵本山是中国大众娱乐艺术的代表人物。东北"二人转"来自民间，为老百姓所喜闻乐见。但有些节目还只是停留在较低的水准上，搞笑，制造噱头，笑得没有含金量，笑笑而已，笑不出眼泪来。滑稽有审美的滑稽和无聊的滑稽，卓别林就是审美的滑稽大师。同样是幽默，卓别林的表演就有内涵，他多演小人物和弱者，使你笑中带泪。他生动而又深刻地表现了市民阶层的苦难，表演要达到这种出神入化的境界，很不容易。这为中国大众娱乐艺术与正在生长中的喜剧艺术，无疑提供了宝贵经验。赵本山是中国这个农业大国的土地上出现的，是从铁岭农村走出来的农民艺术家，农民兄弟和大众喜欢赵本山。赵本山艺术的闪光点，是在立足于农民工大量涌进城市这一潮流，以地道的农民的身份与滞后的眼光，看中国大都市生活的前沿的新事物，从二者之间极大的反差和矛盾冲突中吸取灵感，创作出了一批艺术视角独特、切入时弊的优秀作品。这些作品中出现的各种搞笑的场景和细节，大多是有深刻内涵的。赵本山的喜剧艺术，很好地提升了大众娱乐的艺术品位。

　　寓教于乐。我们谈艺术的娱乐功能，并不否认和贬低艺术的社会功能，相反，恰恰是为了健全和强化艺术的功能效应，更好地发挥艺术的社会功能。早在公元前3世纪，古罗马批评家贺拉斯就提出了"寓教于乐"这句名言。原文这样写道："如果是一出毫无益处的戏剧，长老的'百人连'就会把它驱下舞台；如果这出戏毫无趣味，高傲的青年骑士便会掉头不顾。寓教于乐，既劝谕读者，又使他

23

喜爱,才能符合众望。"①艺术先哲提出的"寓教于乐"的观点,显示出穿透时空与历史尘埃的真理的光泽。

寓教于乐,首先是说艺术的娱乐性,这是艺术的基本功能特性。一件艺术品,能否具备娱乐功能,意味着艺术自身的系统是否健全,是否具有发生审美效应的艺术特质。前一段时期,人们忌讳谈艺术的娱乐性,认为娱乐会削弱艺术的作用,趣与乐是浅层次的东西,甚至被批评为"趣味至上""形式主义的东西"等。这种把艺术的审美与娱乐、思想与趣味的关系对立或割裂开来的看法,无疑是出于对艺术的简单化认识。离开艺术的娱乐性谈社会功能,只会导致对艺术形象的肢解,削弱艺术的功能效应。唯有寓教于乐,使艺术具有趣味,具有娱乐的审美的特质,即具有艺术感染力的作品,才能使人们喜爱,使人们在"润物细无声"中获得情感和思想精神方面的熏陶。

如果说观众或读者"喜爱",是艺术"符合众望"的基本条件,那么使观众或读者获得"益处",则使是艺术"符合众望"的必要因素。其实二者是融为一体的。一出戏剧、一部影片,如果人们看了毫无益处,大概也不一定喜欢。寓教于乐,本意是说人们在艺术的乐趣和娱乐中得到教益。一出戏剧、一部影片,如果仅仅停留在逗趣搞笑的层面,趣乐之中缺乏蕴含,那么这种趣乐则成了浅层次的东西。大凡优秀的艺术作品,在对艺术形象的审美趣味中,必有丰富深刻的底蕴。比如华君武的漫画《误人青春》,讽刺台上的报告讲得又臭又长,滔滔不绝,台下听众帅小伙变成了美髯公,俏姑娘变成了老太婆。画面形象含蓄有趣,但趣而有味,画面形象具有深刻的讽刺意味,有力抨击了机关干部中的文牍主义。漫画曾被称为"文艺的轻骑兵",正是说其社会功能。漫画与其他讽刺艺术形式一样,如果没有趣味十足的形象,就达不到讽刺的效果。艺术品的审美趣味,是一个广义的概念。它不单单指讽刺画、谐谑画、小品、喜剧等讽刺艺术、喜剧艺术,也包括正剧、悲剧和抒情类等作品。"疏影横斜水清浅,暗香浮动月黄昏",宋代林逋的这句诗,活现中国文人的梅花情趣。元代画家倪瓒的《六君子图》,借枯木相映凸现高品位的逸趣。郑板桥画竹,则以"冗繁削尽留清瘦"之理趣,毕现其文人的人格精神。

艺术的社会功能效应,固然取决于艺术品的审美趣味,但也不等于具有审美

① [古罗马]贺拉斯:《诗艺》,杨周翰译,人民文学出版社1997年版,第155页。

趣味的艺术品，就具备很好的社会功能。因为艺术的社会功能，在很大程度上是情感的精神的和灵魂的力量。这还取决于艺术家的主体精神，对所表现对象的体验与感悟、理解与认识，是否全身心地投入，或者是从灵魂里拖出来的形象，并达到一定的精神力度或灵魂深度。赋予审美趣味的艺术形象的创造，是艺术家的生命的情感的心灵的浑然一体的审美创造。艺术家的良知与激情、思想追求与文化精神，决定着作品的社会功能的力度。因此，创作出具有较强社会功能的艺术品，并不是一件容易的事。

我们提出艺术回到固有的位置，"最低的形式同时也就是最高的形式"。艺术要成为表现人类精神的最高形式，就包含有艺术的社会功能效应。一件作品，如果缺乏社会功能效应，不属于成功的作品。当然，我们并不排斥那些偏重于形式创造、具有独特的趣味美的形式价值的艺术品，但这类作品属于少数。任何民族、任何时代的艺术，都会体现出一个民族的文化精神与一定的时代精神。比如，获2004年奥斯卡最佳影片提名奖的《奔腾年代》，表现了1930年代美国经济大萧条时期，三个窘迫男人的命运因一匹名叫"硬饼干"的老赛马而出现转机。马身材矮小，腿也不灵便，被人当作残次品弃之，然而它不服输的天性与顽强的斗志却没有因此而泯灭。三个新主人成功地唤醒了它的潜能，让它在比赛中大放异彩。影片通过生动有趣的故事、人与马之间的对话及幽默情境，着力揭示美国人不甘低落与崛起向上的精神。这部电影同样发挥了艺术的社会功能，任何民族和人民都需要有这种自强不息的奋斗精神。艺术家创造了人类精神的最高形式，这样的作品才有"悠久的价值"，才称得上艺术经典。

艺术的社会功能，主要体现在艺术的陶冶、教育、认识等功能方面，而情感的陶冶、人格精神的感染、对历史的认识等潜移默化的过程，是自然而然地融汇在艺术的娱乐之中，包孕于艺术的审美趣味之中。娱乐或艺术欣赏是一个情感负荷释放的过程，情感释放在艺术的虚拟的情境中，获得乐趣。而在获得审美趣味中，也有了通向实际生活中情感的排放口，或者说，卸掉了实际生活里的情感包袱，这就获得教益。亚里士多德说，悲剧"借引起怜悯与恐惧来使这种情感得到陶冶"[1]。怜悯是由一个人遭受不应该遭受的厄运而引起的，恐惧是由这样遭受厄运的人与我们相似而引起的。也就是说，观众或读者在情感释放的过程里，而

[1] ［古希腊］亚里士多德：《诗学》，罗念生译，人民文学出版社1997年版，第19页。

引起同情与悲伤、感染与感动,这样使自身的情感得以净化。而获得对历史的认识、思想的提升、精神的振奋、心胸的拓展等等,都是以情感作用为先导。这就是我们对"寓教于乐"的理解。

第三章 艺术的本源与生态

第一节 艺术本源：人类生命与灵魂的诉求

艺术是个体的自由创造。一部优秀作品，是充满活力的创造主体的深度显示，它是以呈现生命情感的本真与形象世界的趣味为基本生态标识。只有达成艺术形象存在的生态性，才有产生艺术美与魅力的可能。艺术生态结构具体表现为艺术的本源性，形象的生气、趣味结实饱满，以及形象张力与各种关系的平衡与和谐。

按马斯洛关于人的五个基本层次的需要理论，第五个层次"自我实现需要"层次，即属人的精神层面。人的"自我实现需要"的精神活动，是内在的、心理的、灵魂的活动，艺术属于满足人的精神需求的基本层面。

人生在世，不光是生命的个体，也是有种种负荷的精神个体。尼采有灵魂三变说："……灵魂苟视其力所能及，无不负也。如骆驼之行于沙漠，视其力所能及，无不负也。既而风高日黯，沙飞石走，昔日柔顺之骆驼，变为猛恶之狮子，尽弃其荷，而自为沙漠主，索其敌之大龙而战之。""狮子"能"破坏旧价值（道德）而创作新价值""然使人有创作之自由者，非彼之力欤"，故"狮之变而为赤子""赤子若狂也，若忘也，万事之源泉也，游戏之状态也，自转之轮也，第一之运动也，神圣

之自尊也"。① "骆驼"标示人生在负重与艰难跋涉中的灵魂痛苦,"狮子"标示人的反抗与创造精神,"赤子"标示创造者的真诚、激情与超脱的自由心灵。从艺术本源考察,骆驼式痛苦,狮子式奋起,只是艺术之起因,如秋风起于青萍之末。而赤子之心,才是打开通往艺术之门的钥匙。叔本华称:"天才者不失其赤子之心也。""凡赤子皆天才也。"②骆驼—狮子—赤子,可以理解为从感受者的灵魂变为创造者的灵魂的实现。艺术天才即赤子若狂若忘的状态,颇近于激发灵感的艺术状态,艺术天才的灵魂,皆赤子式灵魂也。尼采的灵魂三变,即骆驼、狮子、赤子,也可理解为人的灵魂的三个向度,由此展示了人的灵魂的脆弱与强大、痛苦与超脱,由此生命和灵魂作为艺术本源,提供了形象创造中灌输生气的可能性。

真正的艺术形象的创造,是纯粹的,本源的。艺术形象的物性,只有被生命精神和灵魂照亮,才能变得充盈起来。生命和灵魂作为艺术本源,概言之,可分为两种:一种是人性源头守护说,一种是入世的孤愤—发愤说与酒神—日神说。

一、人性源头守护说

荷尔德林说:"美,人性的美,神性的美,她的第一个孩子是艺术。"即是说,"在艺术中,神性的人青春重返,再获生命"。然而,这一理想主义的艺术的实现,并不是一件容易的事,尽管荷尔德林举出希腊艺术为例。然而,把"人性的美,神性的美",视为艺术之母,却是独到精当的。荷尔德林说:

> 从摇篮时代起就不要去干扰人吧!不要把人从他本质的紧密的蓓蕾中驱赶出来吧!不要把他从童年的小屋里驱赶出来吧……让人知道得晚一点些,在他之外还存在一些其他的东西,其他的人。因为只有这样,他才会成人③。

荷尔德林认为,人性、人的本质之美,寓于摇篮时期的蓓蕾之中、童年的小屋里,他呼吁不要去干扰,让人性的美好蓓蕾自然生长。只有保持人的天性,他才会成为人,才会有神性的美。这种不入俗流的乌托邦主张,其本意在保持人的本

① 王国维:《王国维文学美学论著集》,北岳文艺出版社1987年版,第63-64页。
② 王国维:《王国维文学美学论著集》,北岳文艺出版社1987年版,第63-64页。
③ 刘小枫:《人类困境中的审美精神》,东方出版中心1994年版,第89页。

真与纯粹的本质,具有守护艺术本源的纯洁性的重要意义。因此,也成了很多诗人、艺术家信奉的艺术准则。

中国明代李贽就提出"童心"说①,并且有比较完整的论述:

> 夫童心者,真心也,若以童心为不可,是以真心为不可也。夫童心者,绝假纯真,最初一念之本心也。若失却童心,便失却真心;失却真心,便失却真人。人而非真,全不复有初矣。
>
> 童子者,人之初也;童心者,心之初也。夫心之初,曷可失也,然童心胡然而遽失也?

童心即真心,李贽这么解释,显然更具有艺术创作的普遍意义。然而,真心又不等于童心,只是本于童心,即"心之初"。李贽主张"童心",不是回到人之初的童子时代,而是不忘并保持心之初的本真,即荷尔德林崇尚的"人性的美,神性的美"。这就是"最初一念之本心"对于人的一生的价值。人一旦失去"最初一念之本心",就毫无"真心""真人"可言。尼采所说"赤子之心",也是根于"最初一念之本心"。李贽打出"童心"说的旗帜,意在从人性的源头上,"绝假纯真",守护人的"最初一念之本心"。这与荷尔德林呼唤"不要把人从他本质的紧密的蓓蕾中驱赶出来"相一致。然而,以异端自居的思想家、文学家李贽,又不同于诗人荷尔德林,他的"童心"说,是在现实的反抗封建礼教与批判"文以载道"的传统文学观中提出来的,是在对假人假言假文为什么盛行、而真的作品反而湮灭无闻的追问中立起来的。"天下之至文,未有不出于童心焉者也","童心"说由此闪现艺术本源的理论光芒。

历代不少哲学家、艺术家提倡皈依人的天性、本真。"真心""本心"亦被列入诸种教义,中国佛禅有"心源"之说。尤其是进入现代工业文明社会之后,人的异化不可避免,这也更加显示这些观点的重要意义。本书由此提出守护说。这一说乍看似乎有点乌托邦,而对于艺术来说,却是灵感之源,即使这一源头在上苍,也是必要的,也要仰天而望。守护本义是虔诚的,艺术有责任守护人类精神的那一片净土,即人本有的精神家园,也有力量唤醒人们瞻顾那曾经拥有或失去的美

① 转引自郭绍虞:《中国历代文论选》(第三册),上海古籍出版社1982年版,第117-118页。

好的东西,即人性的美。

二、孤愤—发愤说与酒神—日神说及"白日梦"说

创作灵感,往往缘于艺术家的情感积累与经验感悟。

正如尼采所比喻,人的灵魂首先是无所不负的沙漠骆驼,作家、艺术家当然是愤然而起的狮子,并具备赤子之心。而引起天才的创造冲动欲望的,起因仍在骆驼式的痛苦,与从痛苦中引起的亢奋。这从中国古典作家的经验中足以得到印证。司马迁称:《诗》三百篇,大抵贤圣发愤之所为作也。此人皆意有所郁结,不得通其道也,故述往事,思来者。① 这也是受尽酷刑的太史公在谈创作《史记》时的切身体会。李贽在《忠义水浒传序》中赞同司马迁的观点,认为《水浒传》者,发愤之所作也。② 清代二知道人在评点《红楼梦》时则提出"孤愤"说:

> 蒲聊斋之孤愤,假鬼狐以发之;施耐庵之孤愤,假盗贼以发之;曹雪芹之孤愤,假儿女以发之:同是一把酸辛泪也③。

"孤愤"与"发愤"两词相通,对于创造者的心灵,又有先后之别。"孤愤",不单单贴近骆驼式痛苦,同时结郁甚深,独具个体性与文人的情怀。可以从引发灵感发生的创作状态,去理解"孤愤",而一旦郁结破蒂勃发,即"发愤"也。所谓夺他人之酒杯,浇自己之垒块,诉心中之不平,感数奇于千载,正是对发愤而为之的描述。自己胸中有如许无状可怪之物,有许多欲语而不能语之事,蓄积已久,势不能遏,一旦有了时机,就一吐为快。《老残游记》作者刘鹗总结为"哭":"《离骚》为屈大夫之哭泣,《庄子》为蒙叟之哭泣,《史记》为太史公之哭泣,《草堂诗集》为杜工部之哭泣;李后主以词哭,八大山人以书哭;王实甫寄哭泣于《西厢》,曹雪芹寄哭泣于《红楼梦》。王子言曰'别恨离愁,满肺腑难淘泄。除纸笔代喉舌,我千种相思向谁说?'曹子言曰:'满纸荒唐言,一把辛酸泪;都云作者痴,谁解其中意(味)?'名其茶曰'千芳(红)一窟',名其酒'万艳同杯'者,千芳(红)一窟,万艳同

① 司马迁:《史记·太史公序》。
② 李贽:《忠义水浒传序》。
③ 一粟:《古典文学研究资料汇编·红楼梦卷》,中华书局1980年版,第83页。

悲也。"①刘鹗疏忽了一个主题词,"窟",谐音"哭",应该是"千红一哭,万艳同悲"。"发愤"也好,"哭"也好,都是因为痛苦而发。所谓喷玉唾珠,昭回云汉,是说天才的创造者把痛苦磨砺或孕育成珍珠的本领。

作家、艺术家的"哭",不是发狂大叫、流涕恸哭,而是在灵感来临,进入形象创造中的一种饱满的情感。这种沉重或狂放的悲痛,得以控制,淡入或消融于艺术形象之中。作者总是借笔下形象,抒发自身的郁结和情怀。"发愤""哭",是心在哭泣,灵魂在哭泣。作家、艺术家的主观情感,一旦渗透到作品形象之中,势必会变得隐蔽起来,因此,姑且称之为发自内心的声音、灵魂的声音,更为贴切,也更为切入艺术本源,这样也可以避免创造的心灵与真实情感之间的纠缠。

尼采认为"艺术的持续发展是同日神和酒神的二元性密切相关的"②,他甚至把酒神冲动与日神冲动看成为艺术的根源。

> 为了艺术得以存在,为了任何一种审美行为或审美直观得以存在,一种心理前提不可或缺:醉。醉须首先提高整个机体的敏感性,在这之前不会有艺术。③

尼采将日神与酒神都列为"醉的类别","日神的醉首先使眼睛激动,于是眼睛获得了幻觉能力。画家、雕塑家、史诗诗人是卓越的(par excellence)幻想家。在酒神状态中,却是整个情绪系统激动亢奋,于是情绪系统一下子调动了它的全部表现手段和扮演、模仿、变容、变化的能力,各种表情和做戏本领一齐动员。"日神是光明之神,支配着内心幻想世界的美丽外观。日神冲动借助于视觉的幻觉能力,以获得梦的形象世界为满足,突现外观的全部喜悦、智慧及其美丽。酒神状态,是"整个情绪系统激动亢奋",是"情绪的总激发和总释放"。酒神冲动是通过音乐和悲剧的陶醉,是痛苦与狂喜交加的癫狂状态,可以理解为艺术体验的巅峰状态,是具有形而上的悲剧性深度的艺术状态。

① 刘鹗:《老残游记·自序》。
② [德]尼采:《悲剧的诞生》,周国平译,三联书店1987年版,第2页。
③ [德]尼采:《悲剧的诞生》,周国平译,三联书店1987年版,第319页。

尼采在《悲剧的诞生》中提出了"日神的梦艺术家"和"酒神的醉艺术家"①。"梦"和"醉"都是非理性的、本能性的。"梦"是借外观的幻觉自我肯定的冲动,"醉"是借自我否定而复归世界本体的冲动。二者对立而又相互制衡,日神对酒神的放纵无度起到抑制作用。中国有"李白斗酒诗百篇"之说,李白之狂放不羁,从"醉"意中得诗。现代诗人李金发深受西方象征派诗人波德莱尔影响,称其诗"是个人陶醉后引吭高歌"。唐代画家吴道子借裴将军舞剑,挥毫作画,飒然风起,为天下之壮观,则通于日神冲动。中国书画,颇得日神精神。中国书画运笔用墨洒脱自如,呈现着幻觉智慧的美丽世界。苏东坡称吴道子画佛,"梦中神授""梦中化作飞空仙,觉来落笔不经意"。这种梦中得画,是艺术家对幻觉能力的无意识发挥。

中国艺术讲究一个"情"字,自古就有"诗缘情"之说。"孤愤""哭泣",与酒神冲动之间的区别,在于情感属于知觉的范畴。情感带有一定程度的知性向度。艺术作品对生活感受(经验)与形象创造的把握,既不拘泥于对实际材料的感知,又不被理性所左右,而是受到第三种认知能力——情感的影响。"满纸荒唐言,一把辛酸泪",这是曹雪芹创作《红楼梦》的真实写照。"孤愤""哭泣"之于"酒神冲动",多了一层艺术的有目的性,而后者处于非理性的、无目的性,而这种无目的性的艺术状态中却带有目的性。

尼采的酒神冲动与弗洛伊德的力比多转移说有相通之处。弗洛伊德认为:"艺术创作本身就是艺术家的'白日梦',是他们不能满足的欲望的转移和升华。"②弗洛伊德的观点,切入艺术与生命本能的关系。性与生命意识,是艺术表现的重要方面,本书没有把生命本能当成艺术本源,是因为灵与肉是不可分的对立统一体。尼采称酒神"醉的本质是力的提高和充溢之感",并且确认其"醉"与日神之醉一样,是一切审美行为的心理前提,是最基本的审美情绪。"艺术是生命的最高使命和生命本来的形而上活动。"弗洛伊德也没有离开"自我""超我"谈"本我",他的"白日梦"说,其艺术价值主要在于发掘和发挥了无意识、潜意识的作用,使艺术家、作家的形象创造在意识、前意识和潜意识的无限心理领域中自由翱翔,提供了生命精神的形而上的艺术实现的可能。

① [德]尼采:《悲剧的诞生》,周国平译,三联书店1987年版,第7页。
② [奥]弗洛伊德:《创作家与白日梦》,转引自《文艺理论研究》1981年第3期。

第二节　艺术形象的生态结构特征

味和魅力是艺术形象系统的整体效应,而一部作品具备健全的艺术生态结构,则是其味和魅力发生的首要条件。

艺术家、作家能否拥有并深入艺术本源,直接决定其创造的形象的生命质量与形象世界的生态性。正如海德格尔对梵·高的画《农鞋》所做的描述,首先,它表现了鞋的物性。农妇穿着鞋站着走着,是作为工具而发挥作用,鞋以质料——形式结构而成为纯然之物,农妇"在劳作时对它们想得越少,看得越少,对它们的意识越模糊,它们的存在,也就越真"。再则,纯然之物是自我包容的,这即是艺术形象的特质。艺术家的才华和本领就在于将形而下的物艺术转化成形而上的精神的形象。"从农鞋磨损的内部那黑洞洞的敞口中,劳动者艰辛的步履显现出来。这硬邦邦沉甸甸的破旧农鞋里,聚集着她在寒风料峭中迈动在一望无际的永远单调的田垄上步履的坚韧和滞缓。鞋皮上粘着湿润而肥沃的泥土。夜幕降临,这双鞋底在田野小径上踽踽而行。在这农鞋里,回响着大地无声的召唤,成熟谷物宁静馈赠及其在冬野的休闲荒漠中的无法阐释的冬冥。这器具聚集着对面包稳固性的无怨无艾的焦虑,以及那战胜了贫困的无言的喜悦,隐含着分娩时阵痛的哆嗦和死亡逼近的战栗。这器具归属大地,并在农妇的世界得到保存。正是在这种保存的归属关系中,器具才得以存在于自身之中,保持着原样。"[①]海德格尔借梵·高所画农妇的鞋,旨在阐释"这一存在者从它无蔽的存在中凸显出来"。本书借海德格尔的本真的存在的思想,描述艺术形象的生态特征。

艺术生态形象是以始初与鲜活、结实与饱满为基本特征。

生态的艺术形象依仗于自身的独立性,特别指向不受任何外来的干扰,把表现对象作为纯然之物的真的存在。那种先入为主,一开始就把对象视为任我支

[①] [德]海德格尔:《艺术作品的本源》,转引自李普曼编《当代美学》,光明日报出版社1986年版,第392页。

配的奴隶,势必失去形象的自然生命力。过去文艺"工具"论,搞"主题先行",使艺术形象失去了自主性,同时也失去了物的本真性。作家、艺术家把创造的艺术形象当作独立生命体,首先还是要把所创造的形象的物质载体,视为有生命的个体,并且尊重这种生命个体。只有尊重艺术,尊重艺术表现对象,才不会随意去支配它、扭捏它,才有使它保持真的存在的可能。所谓始初与鲜活,就是形象的本真存在所表现出来的那种不曾被人碰过的毛茸茸、活脱脱的形象体。

物一旦融入自我而进入作品,就灵动起来,成了存在者的存在。物作为表现对象包容自我,这一艺术化的过程,同样要尊重所创造的形象,顺其自然,不能把主观感情强加给形象,甚至肢解和扭曲形象。正如曹雪芹在《红楼梦》开篇第一回中特别强调,"只取其事体情理""至若离合悲欢,兴衰际遇,则又追踪蹑迹,不敢稍加穿凿,徒为供人之目而反失其真传者"。在叙事艺术中,人物形象在故事情节、戏剧冲突与细节、场景中生长丰满起来。这一艺术过程有着一定的长度,不是简单化的,而是错综复杂的,任何走捷径而省略了某一过程或环节,等于破坏了艺术结构的生态平衡,受到影响或损害的是人物形象。明人李日华在《六研斋笔记》中说:"境地愈稳,生趣愈流。"人物形象的结实和饱满,是一个自然成熟的艺术过程,是在对形象有序的多角度、多侧面的描绘中生动丰满起来的。《红楼梦》在复杂庞大的情节结构中创造的众多人物,个个栩栩如生,堪称"圆形人物"。"圆形人物",即是结实饱满的形象指称。福斯特称小说《伊凡·哈林顿》中贝克·夏普是"圆形人物","因为她就像月亮那样盈亏互易,宛如真人那般复杂多变"[①]。亦如梵·高《农鞋》,显现了农妇的世界:鞋里"回响着大地无声的召唤",鞋里"聚集着无怨无艾的焦虑""战胜了贫困的无言的喜悦",并"隐含着分娩时阵痛的哆嗦和死亡逼近的战栗"。这足以表现出画面形象的充盈。

形象根于作品结构之中,艺术整体结构的自然和谐,是保证形象的生命力的基础。艺术生态处于一个动态的平衡之中。每一种艺术形象都要有扎实的铺垫与刻画,往往是在错综复杂的人物纠葛中成长、发展和成熟起来的,这即称为艺术过程,任何艺术形象,包括短制单一的形象,都不能绕过这一艺术过程。譬如,希腊雕塑《维纳斯》,她端庄的体态与微微扭转而站立的姿势,脸部的典雅美……我们看到的,不单是她脸部的美的笑容,甚至还感觉到她微微扭转中腰际也发出

[①] [英]福斯特:《小说面面观》,冯涛译,花城出版社1984年版,第61页。

微笑。罗丹称之为"古代神品中的神品"。这种独有的魅力,是形象的结实饱满所致,而形象的神韵,却是由质料与线条的感性效果产生的。应该说,从质料与线条到维纳斯的典雅之神韵,十分遥远,艺术家运用神工妙斧,进行许多铺垫、链接与整合,才使女神形象呼之欲出。所谓她的腰际发出微笑,正是动态平衡的艺术效果。没有相对的稳定与平衡,各种艺术环节上的资源和潜能,就没有机会得到利用和发掘,这样,艺术形象也会因为某个侧面的缺失而丰满不起来。

艺术生态是艺术场景和境界中呈现的一种气象或气息,它贯穿于作家、艺术家的直觉想象与整个艺术创造过程之中。考察《红楼梦》这部鸿篇巨制的艺术生态特征,可谓虚中写实,真中见幻。自开篇第一回大荒山上女娲炼石补天遗落下来的一块无用的石头说起,经过"枉入红尘若许年",化为通灵宝玉在尘世走了一遭,最后宝玉又被僧道携回青埂峰下。曹雪芹这一灵感来源,如此虚幻的"石头记"结构寓意,贯结并浸润全书的整个故事结构,这可理解为《红楼梦》整体结构的生态之源。而在现实人物故事的具体描写中,曹雪芹又严格依照事体情理,追踪蹑迹,从深入揭示贾宝玉和大观园女儿们各自的性格、命运及其相互关系中,展开庞大复杂的情节结构网,获取情节发展的内在依据。整部小说一树千枝,一源万派,路转峰回,山断云连,迷离烟灼,纵横隐现,突现了情节结构系统的自我调节与完善,不断取得艺术生态平衡。所谓艺术生态的自我调节能力,即是艺术叙事在对情节结构整体的驾驭中不露痕迹的鬼斧神工。"佳园结构类天成",只有形成作品结构的艺术生态系统,才会有艺术形象的结实与饱满。

值得一提的是,中国古代文人画深受老庄禅宗哲学的影响,比如"天人合一"的思想一旦渗透到艺术场景和境界之中,就会有生意盎然的气息。比如董源的作品,不管《潇湘图》描绘林峦深蔚,烟水微茫,还是《夏山图》表现云雾显晦,远山淡抹,都毕现天地之间的清润灵秀之气与迷蒙淡远之意,真所谓"化一而成氤氲"[①]。中国艺术形上的"一",正蕴含于一片自然氤氲之中,至今仍彰显出不同于西方艺术的独特魅力。

艺术生态结构为表现复杂饱满的形象,提供更大的空间的可能。譬如,毕加索的《牛头》,看起来很简单,但你却说不清楚它的意义指向,只觉得简洁而有意味。毕加索的创作灵感,源于自行车龙头和坐垫,是把二者拼合用青铜塑成牛

[①] 石涛:《苦瓜和尚画语录》。

头。这种奇思妙想式的创构,无疑是生态性的,成了充满张力的艺术形式,一个有意味的形式符号,象征性的生命形式符号,由你去想象。中国艺术创构讲究浑然一体,"返虚入浑"(司空图语),"大浑而为一"(刘安语)。"浑""大浑"本身就显现艺术生态特征,具有极大的包容性,乃至包含着神秘性。大作品往往都带有些神秘性,因为现实生活中"我们从来只见事物的一面,另一面是沉静在可怕的神秘的黑夜里"①。艺术生态结构,当然应该包容着这种神秘,反言之,荡溢着这种神秘迷离的氛围的艺术结构,才是生态的。艺术的生态魅力,是以包容性与生成性为特征的模糊美。

第三节　艺术美形态:味与趣

好作品与好酒一样,总是以味显现其质地和品质。"味",作为艺术生态的标识,是艺术形象(形式)给予我们的第一感觉。印度古典理论家檀丁在《诗镜》中曾以"蜜蜂得到花蜜而醉"来阐释"味",强调"味"的感性特征。犹如花粉的色泽和芬芳,在未被蜜蜂发现之前,就已经存在。在艺术作品中,味与趣是分不开的,艺术形象和作品的生命力,总是以独有的趣味呈现出来。譬如,潘天寿画的《鸡雏图》,黑白两只小鸡,闲立或打盹,妙合天趣、自是一乐,真正给人以"手无缚鸡雏之力"的感觉。

味,是一个宽泛的模糊美概念。一篇作品的味道,首先是由形象引起的直觉感受,但其深味,不单是耳目感官的快适,更有耐人寻味的感知,所谓"味外之旨",即是不落言筌的形上之至味。德里达将阅读比做揭开一幅油画下面掩盖的另一幅更可贵的画。这种言外之深意或"另一幅更可贵的画",能产生艺术语境的效果。犹如好酒是由陈年老窖酿出来的,酒窖之酵母,是味中之味。而艺术之味,是靠艺术家、作家的形象体验来酿造的。审美意象是一种情感的精神的形象。好的艺术品得力于生意盎然、趣味横生的形象与意境的创造,于独特的趣味

① [法]罗丹:《罗丹艺术论》,傅雷译,人民美术出版社1978年版,第99页。

表象之中包裹着味之深意或"味外之旨","味外之旨"即是上乘的形上境界。这种味,可称为味质,而味质是相对于趣味而言,可理解为趣味的内涵。如下图示意,可简括如下:

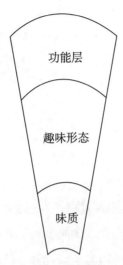

梁启超在《论小说与群治之关系》中,认同小说"以其浅而易解故,以其乐而多趣故"①,把"趣"视为俗文学才有,是一种传统的偏见。趣味,并非只是浅层次的娱乐。罗丹有一段话,十分重要。

> 艺术,也是趣味。艺术家一切的制作,都是他们内心的反映,是对于房屋、家具……人类灵魂的微笑,是渗入一切供人使用的物品中的感情和思想的魔力。但是我们这个时代能有几个人,感觉到住房与家具应合乎趣味的需要呢?②

罗丹把趣味与"灵魂的微笑"联系起来,视为艺术的必然表现,这一观点非常深刻。罗丹所感叹的他那个时代没有几个人能把趣味摆到应有的艺术位置上,今天仍然切入创作实际。究其原因,这固然有艺术表现趣味的难度,更重要的,还在于艺术观念尚未得到根本转变。为什么梁启超抑低小说"乐而多趣",其旨

① 郭绍虞,罗根泽:《中国近代文论选》(上),人民文学出版社1981年版,第157页。
② [法]罗丹:《罗丹艺术论》,傅雷译,人民美术出版社1978年版,第10页。

在强调"熏""浸""刺""提"的载道功能,似乎"趣"有碍于功能表现。如此把趣与道对立或分割开来,把趣归入浅层次娱乐,这种观念,恰恰掩盖并障碍了人们对艺术的认识。从上述图中可看出,趣味是艺术生命的表现形态,而功能是作品和艺术形象所产生的审美效应。如果作家、艺术家在创作中让理性挤压了形象的趣味形态,甚至无视于艺术的趣味表现,这样的形象创造势必因阉割了趣味形态而显得扁平或不健全。趣味形态,是艺术形象的生态性的凸显。只有尽力发掘和刻画作品形象的趣味形态,才能彰显形象的生命光彩与结实饱满的特质,才能引起艺术魅力与功能效应。

趣,是一种生气和灵机,也是黑格尔所说"心灵中起灌注生气作用"①。自古诗文之道有理、事、情、景四字,但理有理趣,事有事趣,情有情趣,景有景趣,这是从使诗文增色的修辞层面上而言。从艺术形象创造的生命元素和生态元素方面考察,明代袁宏道的"真趣"论,值得重视。袁宏道继李贽之后,提出文学要"独抒性灵""真人真声真诗"。他说:"任性而发,尚能通于人之喜怒哀乐,嗜好情欲"②;"世人所难得者唯趣,趣如山上之色,水中之味,花中之光,女中之态,虽善说者不能一语,唯会心者知之"③。趣,是人的天性、灵性的体现。只有"任性而发",才能调动起性灵之趣,并使得之以美丽展示。李贽在提出"童心"说时,也有过"天下文章当以趣为第一"④之语。袁宏道将"趣"视为"童心""真心""真情"的标识,他对"趣"之妙处的欣赏和描述,是对"味质"的高级的审美形态的肯定。他反对"寄意玄虚,脱迹尘纷以为远"的倾向,认为这种脱离世俗与人的神情的趣,只是"趣之皮毛",由此强调"趣得之自然者深,得之学问者浅",推崇"童子"与"山林之人"之趣。"当其为童子也不知有趣,然无往而非趣也。面目端容,目无定睛,口喃喃而欲语,足跳跃而不定,人生之至乐",这即是"孟子所谓不失赤子,老子所谓能婴儿"。"山林之人,无拘无缚,得自在度日,故虽不求趣而趣近之"。袁宏道称道"趣之正等正觉最上乘也"⑤,是指童子之趣。袁宏道所论"趣"的核心价值,在于追寻了"趣"的发生的源头,从返归自然、返归人的本真方面,对"趣"作

① [德]黑格尔:《美学》(第一卷),朱光潜译,商务印书馆1984年版,第37页。
② 袁宏道:《袁中郎全集》卷三《叙小修诗》。
③ 袁宏道:《袁中郎全集》卷三《叙陈正甫会心集》。
④ 李贽:《容与堂本〈水浒传〉回评》。
⑤ 袁宏道:《袁中郎全集》卷三《叙陈正甫会心集》。

了深入论述:从趣的表现形态看,趣美出于自然,唯自然,才有深趣;从趣的形式的成因看,趣,依附着人的本性之真,只有发自人的天性、"性灵"之趣,自由绽放之趣,才会带着生命本色烂漫伸展。童子之趣,则是返依人之初的本真意义上的趣,具有纯粹的原生态的特征。从"童子"到"山林之人",都是"虽不求趣而趣近之"。这即是说,趣,不是刻意可求,只要保持一颗童心,不背上思想文化的重负,就有"近趣"的可能。趣,就包孕于童心之中。人类并非要回到童年,也不可能回到童年,而是要在不停的去蔽中拥有和保持童心之真、之趣,这是作家、艺术家的艺术生命之所在。

趣,有俗趣与雅趣之分。"雅趣"是指带有文化意义上的"趣"。文人视野中的野趣,可谓雅趣的变奏。古人所说"生趣""意趣""天趣""逸趣""情趣""形趣""真趣""机趣"等,各有审美价值取向。譬如,南宋"米家山水"的"墨戏",是借线条流转与墨色浓淡来写意显趣,以墨趣表达意趣。法常的三联轴《观音·猿·鹤》,尤其是猿,很有生趣。苏东坡题《惠崇春江晚景》:"竹外桃花三两枝,春江水暖鸭先知",则是一派形趣与逸趣的场面。周邦彦词句:"叶上初阳干宿雨,水面清圆,一一风荷举",是真趣,亦是天趣也。一方面,我们要摆脱文化重负,回到人的本真之源去找回真趣;另一方面,趣,又不可避免地反映着文人的个性与修养。袁宏道所说"性灵",大概是指人先天的灵性与后天的灵性的合一,而后天的灵性,就折射着人的质素和智性。他主张"淡",意在淡中求真趣。他既称"唯淡也不可造,不可造,是文之真性灵也",又说"唯淡也无不可造,无不可造,是文之真变态也"。趣,得之自然,任乎情性,表现为淡的不可造性;而付诸艺术形式,需要通过艺术创造赋予淡以质感,加大其表现力,"大都人之愈深,则其言愈质,言之愈质,则其传愈远",这又表现为淡的可造性。米芾在评论北宋巨然的山水画的"平淡天真"时,称之为"老年平淡趣高"①。如此"天真"之"淡"中见"大趣""高趣",折射着画家的胸襟高远。又如元代以"逸品"著称的倪瓒作品,草草简淡之笔中逸趣横生,却是一种任乎情性、纵笔自如的高浑大趣之境。这都可以视为袁宏道所谓性灵之"淡"不可造与文中之"淡"无不可造的有力例证。

趣,作为心灵本真的自由显影,是艺术形象创造中个性表现的基本内容之一。袁宏道说:"少年工谐谑,颇溺《滑稽传》。后来读《水浒》,文字益奇变。六经

① 转引伍蠡甫:《中国名画鉴赏辞典》,上海辞书出版社1993年版,第231页。

非至文,马迁失组练。一雨快西风,听君酣舌战。"①明清小说在文字描写的口语化中,十分重视对人物个性刻画与讲故事过程中趣的氛围的渲染。尤其是清代言情小说,对人物的性情、情趣的发掘,成了心灵逼真的表现。譬如,曹雪芹在《红楼梦》中称大观园是"女孩子天真烂漫的混沌世界",着力展示了少女们的丰富情趣和活泼快乐的天性。曹雪芹的好友明义有评诗云:"怡红院里斗娇娥,娣娣姨姨笑语和。天气不寒还不暖,瞳昽日影入帘多。"②这首诗最早透露《红楼梦》成书时所展现的青娥红粉争艳斗俏、情趣盎然的场面。小说中描写大观园女儿们斗俏取笑的形式,表现为雅谑。雅谑,也是谐谑,"更多的是愉快和机智的放肆"③。这恰到好处地展现女孩子的天真烂漫和灵秀之气,而每位女子都有自身的方式,即使透过笑的细节,都能把每个人的个性区别得十分鲜明。曹雪芹对大观园少女们的天性灵趣的尊重和发掘,无疑增强了她们最后被毁灭的悲剧价值。即使表现同一个人的笑,也不尽相同。蒲松龄的短篇小说《婴宁》,全篇有26处写婴宁的笑,有遇面捻花含笑,有倚树孜孜憨笑,有初见微笑,有户外嗤嗤笑声,有客前忍笑,有叱叱咤咤、放纵大笑,还有与王生相见时,她且行且笑,边说边笑,乃至"笑极不能俯仰"。种种笑姿,发乎情性,出乎自然,是这位少女在不同场合里的真实情态。小说中这样写道,她"善笑,禁之亦不可止。然笑处嫣然,狂而不损其媚,人皆乐之"。显然是对婴宁纯真灿烂的笑的美的认同。笑,虽为形趣,却耐人品味。按照封建社会中"淑女"标准要求"笑不露齿",而蒲松龄写婴宁无拘无束的笑,正是在远离世俗、冲破封建礼教束缚妇女的桎梏中而闪现心灵的光辉。当然,作品里的人物形象性格各异,即使表现"有身如桎,有心如棘",同样可以张扬自由和真趣,关键在作家、艺术家对人物的体验与认知。

至于由心灵的机智而产生的趣,包括袁宏道所说"谐谑",包括运用借喻、双关、反语等修辞手法,而产生的情趣、谐趣、机趣等,只要是人的本性与性灵的自由抒发,同样属于"任性而发"的"真趣"范畴。譬如,王实甫《西厢记》中红娘善于周旋、成人之美的倚门卖俏、调笑谑语,则是她心灵的智慧的表现。金圣叹称红娘"如从天心月窟雕镂出来"④,这种"灵襟""慧口",更借助于她的灵性的发挥。

① 袁宏道:《袁中郎全集》卷二十七《听朱生说〈水浒传〉》。
② 一粟:《古典文学研究资料汇编·红楼梦卷》,中华书局1980年版,第11页。
③ [俄]车尔尼雪夫斯基:《车尔尼雪夫斯基论文学》(中卷),上海译文出版社1979年版,第93页。
④ 转引自王季思:《中国十大古典喜剧集》,上海文艺出版社1982年版,第74页眉批。

与西方幽默、滑稽相比,红娘的调笑谑语,属于自然清纯的一类。幽默、滑稽,"模仿偶然的事件以及情况、性格的荒谬可笑"①,在更大程度上制造笑或喜剧的效果,但同样依赖于作家、艺术家的"真心"。

幽默也产生趣味效果。西方人的幽默更多地借助于姿势与动作的夸张而造成这种效果。谐谑是滑稽的一种,在简单的谐谑中,却很少纯粹滑稽的东西,更多的是愉快和机智的放肆。"对谐谑来说,什么都是愚蠢的、可笑的,但是只有它自己不可笑也并不愚蠢。幽默却是自我嘲笑。""幽默,对自己和其他人的嘲笑,通过滑稽戏和谐谑而表现,一个人在幽默中允许自己打诨说笑,因为他认为自己是可笑的,也想描摹自己的可笑之处:他的谐谑大部分都是挖苦揶揄,因为感到了侮辱……"②车尔尼雪夫斯基以莎士比亚笔下的哈姆雷特为例,认为他的装疯卖傻,说出打诨式的可笑又粗野的谐谑,是智者哲人对人类弱点与愚蠢的嘲弄,他的笑,是对自己以及对人们的同情的微笑。这一分析是深刻的,阐明在优秀作品的幽默和谐谑中,具有深刻的内涵或弦外之音。中国式的幽默,就像赵本山的农民的诙谐,大都是语言上的幽默,借助于汉语修辞效果,如谐音、双关语、反语等,用暗示的手法,在机智、含蓄、轻松的情境中造成一种逗人发笑的趣味。幽默情境可分为悬念、渲染、反转、突变四个环节。幽默可以同时借助一些道具,比如卓别林的拐棍和帽子。中国的喜剧片小品,更多的是借助夸张、反转、突变,造成一种幽默情境。

趣味作为艺术生命形态的表现,离不开艺术形象创造的真、新、蕴而闪现光彩。如果说谐谑与幽默的生命在于真诚,分量或质量在于蕴含,那么,审美诱惑还在于新奇。任何一种趣的形式,都要求独创,失去新鲜与个性的东西,味同嚼蜡,就谈不上审美趣味。

趣味,应该出于心灵,是"灵魂的微笑",这种"趣"才能具有"味质",突入艺术形象的心灵和生命情感的内在层面。如果趣味仅仅停留在形式表层,与味质发生隔膜,势必就会削弱艺术形象的生命质量,影响形象的艺术传导功能。因为功能层的作用,依赖于魅力效应,是通过艺术形象的审美诱惑自然产生的。

① 转引自伍蠡甫:《西方文论选》(下卷),上海译文出版社1984年版,第41页。
② [俄]车尔尼雪夫斯基:《车尔尼雪夫斯基论文学》(中卷),上海译文出版社1979年版,第93页。

第四章 经验的艺术显现

第一节 一件作品即是"一个经验"

一件作品就是"一个经验"的完整呈现。不管是时间艺术还是空间艺术,都必须在某种整体中完成和解决。一部长篇小说,再长也要结束。一部音乐作品,时间不能超出耳朵接受的极限,需要在一定时间内完成。一部院线电影,不管时长120分钟还是3个小时,都必须把故事讲完,超过身体极限,再优秀的作品,观众也会离席而去。空间艺术,必须在眼睛看得见的范围完成作品对象,雕塑也好,建筑也好,都是必须在感知范围内完成。这样,我们就发现,艺术都具有某种整体性。

一件艺术作品就是"一个经验","一个"指的就是经验的完整性,不完整的经验生成不出艺术的意义。因此,杜威强调:"我们在所经验到的物质走完其历程而达到完满时,就拥有一个经验","这一个经验是一个整体,其中带着它自身的个性化的性质以及自我满足。这是一个经验"。① 在这里,原文中多次加着重号的"一个",其所强调的是完整性,不是事物被经验到就构成"一个经验",而是事件完整结束,这样,"一个经验具有一个整体,这个整体使它具有一个名称",人能

① [美]杜威:《艺术即经验》,高建平译,商务印书馆2005年版,第37页。

在事后完整地回忆起来,比如那餐饭、那场暴风雨、那次友谊的破裂,这些经验中的某个方面决定了整个经验的性质,是一次可以完整命名的经验。因此,这个经验就是一个有意义表达的经验。

叙事性作品的核心是故事,故事就是讲情节,小说、戏剧、戏曲、电影,都围绕着一个故事进行,只有这个故事是完整的,才能产生"一个经验",才能通过故事表达意义。《安娜·卡列尼娜》是一个故事,完整讲述了安娜追求爱情、追求自我的悲剧,如此才完整叙述了安娜的性格和人生。《贵妃醉酒》是"一个经验",一个失落寂寞女子的哀愁得以呈现;《游园惊梦》是"一个经验",一位女子的伤春迷梦得以表达。"一"是整一,"一"是完整,只有意义完整的经验才算"一个经验"。

抒情性作品的核心是情,情是瞬间完成的,是主体对于事物所持的主观态度,这个态度也是"一个经验",因为其中包含着喜欢与憎恶的判断,是完整的情感判断。《关雎》是对于一个女子的爱慕,这是"一个经验";《春望》是战乱中的家国深情,这是完整的情感表达;《再别康桥》是一段情感的人生回顾,都在抒情中完成了意义的完整表达。

"一个经验"要在整体中完成意义的表达,推动这个意义的表达和经验的呈现是由整体中局部和合力生成的。艺术是一个意义链和意义网,由若干相对完整的部分构成,或由不完整的部分相互联动而构成整体意义。在章回小说中,每一章都相对完整,构成"一个经验",例如《红楼梦》第四回:"薄命女偏遇薄命郎,葫芦僧判断葫芦案",等等;在折子戏中,每一折也相对完整,构成"一个经验",诸如《游园》《惊梦》《寻梦》等等,经验的链接又构成整体的经验。

"一个经验"在对人与环境、生命与意识形态的全方位遮覆中显现一个整体。它在驱动叙事性创作中,不仅流动于事件与事件,人物与人物,场景与场景,细节与细节,声音与声音诸方面,并且链接一个世俗社会、一个世界的林林总总,只是有主有宾、有轻有重、有隐有现、有正有反。"一个经验"是一个母体,艺术家通过其中充盈自足的内在张力结构,包孕和呈现复杂多义的形象世界。

"一个经验",可以在处理好动与静的关系中,呈现对时空的穿越性。人生犹如一场戏,表现某个社会事件,只是一次异常之动,一个舞台背景的转换,让各种人物粉墨登场,平时没有表现出来的,或不能暴露的东西,在这个时候都表露出来了。被扼杀和遮蔽的人的生命价值、生存权利,以及欲望与爱,真诚与正义,等等,也成了隐藏在故事背后的意蕴,故事完成归于静,而于静中寓有值得反思的

永久话题。曹禺的《雷雨》在处理人物与人物之间的复杂关系,故事与场景之间的暗合,事件与事件的链接等多种叙事网络中给观众呈现了一个时代的家族画面。

在抒情性作品中,"一个经验"是一个瞬间的顿然感悟,在经验的瞬间包孕所有。法国作家普鲁斯特说:"把这个生命过程表现为一个瞬间,那些本来会消退、停滞的事物,在这种浓缩状态中化为一道耀眼的闪光,这个瞬间使人重又变得年轻。"(本雅明《普鲁斯特的形象》)一首诗歌,一首音乐,虽短却长;一幅绘画,一尊雕塑,瞬间凝结永恒。罗丹的成名作《青铜时代》是对人类从蒙昧进入文明之间的青铜时代的过渡状态的抓取和赞美。阿炳《二泉映月》包蕴着艺术家一生的坎坷与悲苦。这种"经验"是浑然的整体,大浑为一。它隐藏有内在的潜能,提供了"注彼而写此"的可能。这种"经验"是一次的,一次经验是一次重要发现,是开启一个艺术世界的钥匙。《春江花月夜》是一个意境的完整呈现。《禅院钟声》是一个瞬间的顿悟释然。

经验是客观的,还是主观的?如果从经验的客观性方面,仅仅记载某个时代的事件,就很难达成小说叙事的节制和张力。艺术的魅力在于"不到顶点","到了顶点就到了止境,眼睛就不能朝更远的地方看,想象就被捆住了翅膀,因为想象跳不出感觉印象,就只能在这个印象下面设想一些软弱形象"①。所谓"软弱形象",就是不能给予读者联想和想象的一览无余的低品质形象。即使表现平常生活,如果拘泥于真实的经历和感受,也会束缚自己的艺术创造力。如果从经验的主观性方面进行人物设计和想象,去演绎这段历史,那么,要表达的思想再深刻,也往往会由于人物故事没有现实生活的根基,而不能赋予作品艺术的真实性与时代感。

经验,既不是纯粹客观的,也不是纯粹主观的,它是人与环境相遇出现的刹那间的醒悟,一个经验在其间得以诞生。作家的经验是在社会历史生活与现实存在中获得的对于人生和生命的独特体验。艺术的意义在拥有所体验到的对象时呈现自身。这种"经验"是第一性的,而一切关于自我、对象的意识、思考,都是在"经验"的土壤上生长起来的。王羲之《兰亭集序》是在抒写对于宇宙人生的感悟,在仰观与俯察中看到万物之繁茂与生命之短暂;徐渭《墨葡萄图》则是世态炎

① [德]莱辛:《拉奥孔》,朱光潜译,人民文学出版社1979年版,第19页。

凉中悲苦命运的倾诉。

这种"经验"超越主观与客观的二元对立。它是感性的，领悟的，具有扩张和发掘的无限可能性。在马致远《天净沙·秋思》中，情是景中情，景是情中景，情与景相互浸透，主和客相互浸染，意象成为受孤旅之情渗透的意象，由此交织构建出一个天涯旅人的苍茫意境。

这种"经验"是动态的，现时的。真正鲜活的经验，具有前瞻性，乃至具有超前和先知先觉的特征。生命是时间的存在，是即刻的体验，是瞬间的无缝绵延。卡夫卡《变形记》是一个现代社会人人均会遭遇的生命体验。八大山人的鸟禽斜眼向人，其画具有现代性的穿透力，其孤独体验的共通性，绘画语言的现代性，都使八大山人成为先知般的画家。

这种"经验"是灵感的资源。有了创作冲动，不一定能够写出好作品，只有因拥有了这种"经验"而引发的创作冲动和灵感，才可能是成功的起点。经验是艺术的土壤，灵感是种子，创作是培植。一个艺术家丰富的人生经验，为他的创作积累了经验土壤。颜真卿不经历侄子在乱世中惨遭杀害，就没有悲愤之情倾泻而下的《祭侄文稿》。梵·高不经历生活的窘迫，就不会在《农鞋》中把沾满泥污破旧不堪的日常之物画得如此深情。高更只有远走太平洋诸岛，才能在画面上呈现出他想要的原始与古朴。

第二节　生命情感的经验与审美的经验

生命情感的经验是艺术家作为普通人在生活中所遭遇的各类情感性经验，这些情感性体验被以记忆的方式储存下来，进入意识和无意识领域。情感就是人对事和物的基本态度，每个人都会以是否满足自身的需要而对事物产生喜欢与否的价值体验，从而构成生命情感的经验。爱情、仇恨、厌恶、喜爱等都属于情感。情感就是一种态度，包括道德感和价值感，具有社会性。情感不同于情绪，情绪是身体对环境的适应性反应，具有个体性、私密性、模糊性。情感是明晰的，情绪常常是不可名状的。生命情感是主体自身天然的情感，比如每一个人都会

悲伤、愤怒、高兴、快乐等，具有与生俱来的本能性质。审美情感是社会性的情感，是与他者可以分享其中的价值和意义的生命的自然情感。

艺术家需要积累丰厚的情感经验，这是艺术创作的源泉和矿井。古代认为艺术是发愤之作，在这个意义上是合理的。梵·高在决定当画家之前，经历了矿区传教士、图书管理员的经验，这些经历让梵·高看到社会底层人的生存现状，使他形成了宗教般的悲悯情怀，他的画中除了激情的表达之外，充满对卑微人物和事物的崇高感。赵孟頫的复古思想与他作为宋室后裔为元朝效命的情感纠葛有关，多重身份认同之间的撕扯形成的情感经验使他进而出现借古开新的艺术思路。

审美经验是审美主体与审美对象相遇的瞬间所产生的感知愉悦，属于感性认识，属于情感判断或趣味判断，倾向于正面情感的获得。在自然、社会、艺术这三大审美领域，我们时常都能产生和获得审美经验。当主体所经验到的事和物能获得满足感时，就产生了审美快感。审美经验是美学的重要研究对象，人类审美经验丰富广泛，研究者常将优美和崇高，丑和荒诞，悲剧和喜剧，中和—气韵—意境，顿挫—飘逸—空灵这几对范畴作为审美经验的基本形态。

经验具有积累性，每次完整的"一个经验"都和后续相继的经验汇聚成生命的绵延之流，被记忆或遗忘这个机制储存下来，沉入心理意识。记忆经验本身带有情感性质，一旦进入创造主体，就得以洞彻、凝聚和升华，具有审美的性质。所谓"一个经验"，即有着自身不间断辐射并弥漫于创造过程的不可重复的审美性质。它虽然是精神的、主观的，但与现实世界又有着千丝万缕的联系，并因现实世界的复杂神奇，而不依赖于作家的主观而存在。因而，它是超越主观与客观的整体，是形而上的，不会发生形而下那种一览无余而露底的现象。它一经点亮，就始终在脑海里模糊地闪烁着。

艺术家审美经验的积累是其以后艺术创作的重要基础。艺术家的审美经验的一个来源是历史上的艺术作品。画家通常通过拟古临摹来师法古人，这不单是技巧的习得，更是审美经验的积累。作家通过阅读获得审美经验。通过揣摩玩味前代大师原作，建立了良好的艺术经验，从而形成一流的艺术判断能力。另一个审美经验的来源是自然和社会，这部分经验就是社会经历和游历。抽象派画家康定斯基讲述过影响他一生的两次经验，就包含我们这里说的师法古人和师法造化。一次是在彼得堡观看画家伦勃朗的画，一次是旅行。观看伦勃朗的

画之后,康定斯基感觉到画面的光与暗中色彩产生一种魔性的超人力量,他感受到了隐约的色调中神秘的时间体验。在旅行中,他第一次感受到村庄与森林、河流与沙漠,大自然的神奇带给他全新的体验。这些审美经验促成了康定斯基此后的艺术目标:"让观众'漫步'在绘画中,迫使他忘掉自己和融入绘画里。"①这就是他后来著名的抽象派绘画,画面上只有点线面的关系,只有色彩的呼应交织,没有人物,没有物象,没有故事,观众忘掉物象的羁绊,徜徉漫步在色彩的交响和抽象形体的冥思中。

生命情感的经验包含审美的经验,经验源于人与环境条件的相互活动,经验自然就包含着情感,情感不是独立于经验之外的。生命中还有很多不可名状和不可言说的情感经验。"经验是情感性的,但是,在经验之中,并不存在一个独立的,称之为情感的东西","两种情感间的连续性,审美情感是通过对客观材料的发展和完成而变化了的自然情感"。② 因此,并没有一种独立于生命的自然情感之外的审美情感。自然情感借客观材料作为媒介而与他人可以分享。艺术家在进行艺术创造时,他所有的经验都会被表达出来。

第三节 经验与再现

艺术的目的是要把艺术家内心想表达的经验表达出来。表达的方式从艺术史的宏观视角来看,主要有再现和表现两种方式。

如果我们说,再现是一种经验方式,也许有人会产生疑问:明明呈现的是事物对象嘛。艺术有时被人称为是"致幻术"。逼真再现的对象是一种经验方式,在视觉艺术中,它借对象的逼真表达一种仿真的视觉经验。

再现对于西方艺术来说,是建立在模仿观的基础之上的,但"模仿"一词在古希腊的荷马之后才诞生,最初是指"由祭司所从事的礼拜活动",只包括舞蹈、奏

① 迟珂:《西方美术理论文选》(下册),江苏教育出版社 2005 年版,第 555 页。
② [美]杜威:《艺术即经验》,高建平译,商务印书馆 2005 年版,第 85 页。

乐和歌唱。到了公元前 5 世纪的德谟克利特和柏拉图那里才用来指"对自然的模仿"。到了亚里士多德那里，模仿才指"事物外表的翻版"，才包括绘画、雕塑以及诗歌在内。①亚里士多德说："史诗和悲剧、喜剧和酒神颂以及大部分双管箫乐和竖琴乐——这一切实际上是模仿。"②模仿观强调艺术与现实之间的逻辑关系，或者说，艺术的合法性来自艺术与生活之间的关联性。文艺复兴之后，艺术的再现观以镜子说为核心得到了空前发展。

再现并非是对现实生活的翻模和复制，艺术家的主观经验参与其中改变了再现对象，从而使物质空间中的对象转入艺术空间。以对景写生、对人写生和对物写生的西方绘画来说，艺术家对对象的经验和对经验本身的呈现这二者之间，在时间距离和空间距离上都很短，但艺术仍然是画家基于自身表达的需要改变着写生对象，写生对象在艺术形式的再造过程中实现了艺术意义的表达。从现实对象到艺术作品之间，虽然看似一些再现物，但正因为艺术符号的使用使得现实经验变成了审美经验。画家丹尼斯有一段名言说："一幅画在成为一匹战马、一个裸体女人，或者一个故事之前，本质上是一个平面，上面以一定顺序涂了些颜色而已。"③正是因为现实经验通过艺术形式被重新纳入一个秩序之中，艺术作品因此成为艺术家所想表达的意义的载体，审美意义也在其中得以诞生。

其实，并不存在一个客观独立的外在世界，人的感知本身就是历史形成的。马克思因此才说，人的五官是全部世界史的产物。因此，艺术对现实的再现本身并非是对于现实的复制和翻模，"那些所谓观察到事实，其实本身就是一个社会建构现实的组成部分"，"对我们大多数人来说代表着独立实体的事实这个词，其实来自于拉丁文的 factum，意思恰恰是人为制造的"。④也就是说，世界本身都是感知的存在，是主观经验构造的产物。因此，艺术的再现只是以艺术符号再造了一种仿真于现实的艺术而已。"一首诗和一幅画所呈现的是经过个人经验蒸馏过的材料。"⑤达·芬奇的《蒙娜丽莎》那让人难以捉摸的微笑并不是模特蒙娜丽莎自己所能具有的，安格尔的《泉》所弥漫的那种古典美的安详与宁静也不是

① [波]塔塔尔凯维奇：《西方六大美学观念史》，刘文潭译，上海译文出版社 2006 年版，第 274-275 页。
② [古希腊]亚里士多德：《诗学》，罗念生译，人民文学出版社 1997 年版，第 3 页。
③ Maurice Denis, Definition du neo-traditionisme, *Art et Critique*, August 1890.
④ [美]雅克·马凯：《审美经验：一位人类学家眼中的视觉艺术》，吕捷译，商务印书馆 2016 年版，第 50 页，第 12 页。
⑤ [美]杜威：《艺术即经验》，高建平译，商务印书馆 2005 年版，第 88 页。

一个现实生活中的普通女子的脸上所能看到的。模特在画面的转换中被纳入到绘画自身的逻辑关系网中,"他将根据线条、色彩、光、空间等构成的一个图像整体的关系来重新审视对象,也就是说,根据创造了直接在知觉中被欣赏的对象的关系来重新审视对象"①。这样的再现是一种重构。达·芬奇的《蒙娜丽莎》被有意安排在黄昏这个达·芬奇一生所迷恋的调子中,他通过研究发现,黄昏时的光明亮度最适宜呈现人物轮廓的起伏变化,又能让人物很好地融入背景中去。这一发现对西方后世几百年绘画的主色调的运用带来深远的影响。达·芬奇的《最后的晚餐》是被精心安排在一个耶稣受难的"十字架"构图中的。安格尔《泉》中少女的站姿是遵循古希腊的程式"S形"站姿的。文人画中常见的梅兰竹菊题材并非是作为植物的梅兰竹菊,而是君子品格的象征,画家在表达高洁、刚正、自爱时,借梅兰竹菊的造型加强这些韵味的表达。西方19世纪之前,绘画中的苹果意象并不是食用的水果,而是《圣经》中的禁果。20世纪风行一时的超级照相写实主义,不管是雕塑还是绘画,背后的语境是艺术家要以人的手艺性挑战作为机器的摄影机,其纤毫毕现的图像连模特本身都不具备。

可以说,再现只是经验表达的一种方式。因此,杜威才说:"再现也可以意味着艺术作品将艺术家自身关于这个世界的经验的性质告诉那些欣赏它的人:他提供给这个世界他们所经历的一个新经验。"②

第四节 经验与表现

"再现必定具有几分表现性"③,这表明再现和表现并不是截然不同的方式,即使再客观的再现方式,即使是超级照相写实主义绘画和雕塑,仍然潜在地表现了艺术家的情感。我们只是从艺术表达方式的不同侧重点来加以区分的。再现强调的是客体对象,表现强调的是主体情感。以客体对象为标准,就会强调艺

① [美]杜威:《艺术即经验》,高建平译,商务印书馆2005年版,第97页。
② [美]杜威:《艺术即经验》,高建平译,商务印书馆2005年版,第89页。
③ [美]杜威:《艺术即经验》,高建平译,商务印书馆2005年版,第89页。

和现实的相似性;以主体情感为标准,就会强调表现情感的真实性。

在西方艺术史上,大体以浪漫主义为分水岭,西方艺术从再现论逐渐走向了表现论。在此之前,艺术遵循的古典美学,追求和谐之美,讲究对规则的遵守。绘画领域,遵循的逻辑就是与现实之间的相似性,画得像与不像是评价其水平的标准。"'表现理论'从浪漫主义运动开始兴起,它强调艺术家的情感而非观众或读者的情感。"①浪漫主义强调天才、独创、激情、想象,是天才为艺术立法,而不是上帝创造的客观世界为艺术立法。浪漫主义绘画以戈雅为先驱,以德拉克罗瓦为最高代表,后者的绘画,对比色彩造成的强烈冲撞和笔触的激越使得他的《但丁之舟》《希阿岛的屠杀》一度激怒观众的视觉惯性。在19世纪浪漫主义兴起过程中,绘画中出现以库尔贝为代表的写实主义/现实主义,文学中出现批判现实主义和自然主义文学。表现派开创者梵·高说:"在我的眼睛里真正的画家是那些人,他们画各种东西,不是照它们的样子,枯燥地分剖着,而是照他自己感觉到的那样……画出这种不准确,这样的变形来。"②到了野兽派,画家马蒂斯才总结为"精确不是真实":"素描的特殊性不是由画家精确地摹绘一些在自然中看见的形体或耐心地积累一些他精细地察觉到的细节而产生的,而是由画家的深刻的感情而产生的。"③浪漫主义音乐是一种"心理状态","它使作曲家找到能够表达诸如忧郁、渴望或欢乐这些强烈情感的个人道路"。李斯特说:"音乐能够立即展现感情的强度和表现力。正是感情的这种体现和容易理解的本质,使得事物能够被我们的感官所理解。"④舒伯特、柏辽兹、门德尔松、舒曼、李斯特、勃拉姆斯,都强调内心情感的表达。柴可夫斯基的《第六交响曲》表达了一种深刻的悲观主义情绪和忧伤的格调,甚至可以说是"死亡进行曲"的"悲怆"。以情感表达的强烈程度来看,我们就可以理解霍夫曼为何将贝多芬说成是浪漫主义者:"贝多芬的音乐启动了惧怕、敬畏、恐怖、痛苦的杠杆,并唤醒了那些无限渴望的东西,这正是浪漫主义的本质所在,因此他是一位彻头彻尾的浪漫主义作曲家。"⑤

① [美]基维:《美学指南》,彭锋等译,南京大学出版社2018年版,第149页。
② [德]瓦尔特·赫斯:《欧洲现代画派画论》,宗白华译,广西师范大学出版社2002年版,第38页。
③ [法]马蒂斯:《画家笔记》,钱琮平译,广西师范大学出版社2002年版,第153页。
④ [美]格劳特、帕利斯卡:《西方音乐史》,余志刚译,人民音乐出版社2010年版,第461页。
⑤ [美]格劳特、帕利斯卡:《西方音乐史》,余志刚译,人民音乐出版社2010年版,第459页。

艺术的表现内容是经验，或者说，作为"一个经验"，经验本身就具有表现性。"我们把世界看作表现性的，看作在艺术中体现的那种表现性，这是因为人类根据自己的意愿、希望、价值和利益，用情感词汇来理解他们与环境的诸多遭遇。"①之所以说艺术作品不是客观物，例如石头可以是审美对象，但还不是艺术作品，它只是物质，是材料，只有当石头具备某种能承载艺术家经验的感知形式时，它才能是石雕或建筑。建筑确实是由石头垒造的，但石头本身还不是建筑，只有石头按照某种建筑秩序达到某种意图和目的时，它才是建筑，才是艺术。

因此，"艺术作品只有在它表现某种专属于艺术的东西时，才是表现性的"②。这个"东西"就是某种价值、意义，被纳入一个有秩序的形式符号体系中，比如绘画的色彩、线条、明暗、比例、透视、造型等要素符合某种能够表达意义的秩序。阿多诺由此说："艺术作品的表现价值不再直接等同于活生生的实体的表现价值。此类价值经过折射和修饰，从而成为艺术作品自身的一种表现。"③古希腊艺术和文艺复兴艺术，都从数学出发去寻找比例、度量、和谐等观念的表达，并从"S形"站姿、人体比例1∶7、黄金分割律、三角形构图等数学关系中找到人体美的最佳法则。

西方现代表现理论，获得了哲学理论的支撑，诸如叔本华和尼采的生命意志论，柏格森的绵延论，海德格尔的生命存在论等，都为表现主义艺术提供了哲学支持。西方艺术经历从再现到表现的宏观转向后，甚至出现以"表现"本身来命名的"表现主义"艺术思潮，诸如以梵·高开创、以蒙克为代表的表现主义绘画，当代以基弗为代表的德国新表现主义绘画，以弗洛伊德为代表的英国新表现主义绘画。以勋伯格和贝尔格为代表的表现主义音乐从浪漫主义音乐中生长出来，强调表现生命的内在体验，无视过去的调性规律，"表现主义处理的是现代人的情感生活，他们孤立无援，不被人理解，深受内心冲突之苦，紧张、焦虑、恐惧，在下意识中遭到一切非理性的驱使，以及对既定的秩序和公认的形式的愤怒反叛"④。

中国艺术很早就发现艺术的象与意之间不能以物象直接抵达意义的现象，

① [美]基维：《美学指南》，彭锋等译，南京大学出版社2018年版，第154页。
② [美]杜威：《艺术即经验》，高建平译，商务印书馆2005年版，第94页。
③ [德]阿多诺：《美学理论》，王柯平译，四川人民出版社1998年版，第195页。
④ [美]格劳特，帕利斯卡：《西方音乐史》，余志刚译，人民音乐出版社2010年版，第608页。

强调"得意忘形""得鱼忘筌",将物象主观化为意象,进而呈现意境。这种思想形成中国艺术创作中"以象表意""以形传神""技近乎道"等思想。

在中国哲学中,道释思想对中国的表现艺术影响很大,可以说是中国艺术表现的一种理论灵魂。石涛在《苦瓜和尚画语录》中提出"一画"论,受到道释思想的影响。他把"道"的"一"与画的"一"糅合在一起。他说:"我有是一画,能贯山川之形神""一画之法,乃自我立""此一画收尽鸿蒙之外,即亿万万笔墨,未有不始于此而终于此"。他认为,所有的笔墨没有不开始于"一"又收于这"一"画的,开始于"一"画又终结于"一"画。他的这个"一画"是道释的"一",所以中国画得益于道释思想。中国的道释哲学思想支撑并成为一些艺术的灵魂。中国诗画家的表现重视感悟,古代的感悟带有古典的意味。

现代的表现主要是出自一种感觉、生命的痛苦体验。但中国的表现理论是感悟,就是发出和点燃内心的思想之光:"人性中皆有悟,必工夫不断,悟头始出。如石中有火,必敲击不已,火光始现"(陆桴亭),就是要不停地敲,敲击不已,火光出现,火光一现,灵感就来了。苏东坡的"神遇""神与万物交""心物感应",石涛的"搜尽奇峰打草稿",诸如此类,中国古代的诗画家是走向大自然,在自然中寻找生命的寄托。

第五章　走进艺术：虚构的真实世界

第一节　艺术虚构与真实

一、艺术虚构

虚构性是艺术的基本特质。所谓虚构性是相对于现实世界和物理世界来说，艺术借助于现实生活重构了一个虚拟的心理世界。物理真实是指由物质性的事物所构成的一个物质世界。物质占据一定的空间，都有质量、密度、体积、大小、坚硬、柔软、运动、静止等物质属性，我们就生活于一定的物理空间中。但人类并不屈从于物理事实，以符号作为媒介创造了一个意义世界。德国哲学家卡西尔说："人也并不生活在一个铁板事实的世界之中，并不是根据他的直接需要和意愿而生活，而是生活在想象的激情之中，生活在希望与恐惧、幻觉与醒悟、空想与梦想之中。"[①]美国著名美学家苏珊·朗格认为，艺术是以符号作为媒介所创造的系列幻象，她将造型艺术的共同性归结为"虚幻的空间"，将音乐的基本幻象说成是"虚幻的时间"，将舞蹈的呈现说成是"虚幻的力"，将诗归结为"虚幻的

① ［德］卡西尔：《人论》，甘阳译，上海译文出版社1985年版，第33页。

生活"。她说:"那种生活的幻象是所有诗歌艺术最基本的幻象。"①断臂维纳斯是观众眼中唯美的女神,但观众忘记了那是一块大理石,石头就是物理世界的一种物质存在,而那个"S形"站姿的女神就是虚构出来的。艺术无论怎样给人以逼真的幻觉,其本质都是虚构的。

艺术虚构可以说是受众和艺术家之间约定而成的"艺术契约",受众只有默认艺术是借物质作为载体而于艺术形式中构建的艺术世界,他才能进入艺术欣赏环节,否则就还滞留于物质世界中。唐代张彦远对王维曾颇有微词:"王维画物,多不问四时,如画花往往以桃、杏、芙蓉、莲花同画一景。"(张彦远《画评》)沈括、惠洪都认为这与自然季节不符。这就是以现实世界取代艺术世界。王维的《雪里芭蕉》也是如此,若以现实世界衡量,就进入不了画面所呈现的禅理世界。艺术是想象的、虚构的,不可能提供生活的原物,如果艺术拘泥于生活,也就无所谓艺术,这是观众和读者对艺术的基本要求。

艺术家的才华就表现在他有敏锐的感知能力,有丰富奇特的想象力,他有与众不同的虚构能力,想象力就是创造力。在英语中,"小说"(Fiction)即含有"虚构、杜撰、新奇"之意。一个艺术家如果没有想象力,或想象力贫乏,他根本就不可能创造出生动感人的形象。超现实主义画家达利将人们对于战争的恐惧幻化成一个被撕裂的人物形象,他的《内战的预兆》令观众看后印象深刻。

艺术家以主观情感去改变物理世界,将理性冰冷的物理世界转化为富有情感色彩和意义价值的艺术世界。梵·高的《向日葵》完全是从心灵出发的。向日葵的旋转、粗犷的笔触,以及绚烂触目的黄色,其实就是梵·高内心的激情与痛苦的表征。你没有他那种对真理和正义的追求,就没有那种深刻的体验,一般人只有一种莫名的痛苦、莫名的哀愁和无奈。从形而下的物到形而上的精神必须要变形,艺术创作就是要离实物比较远。曾有研究者跑到梵·高画向日葵的法国南部小镇阿尔去考察那里的向日葵和阳光,发现那里的向日葵根本没有梵·高画中那种炫目的色彩和旋转的造型。因此,梵·高的《向日葵》是追求真理、追求光明的一种痛苦的精神象征,不是对现实的复写。

艺术就是在虚构中建构意义。毕加索将艺术的虚构性说成是艺术的"谎

① [美]苏珊·朗格:《情感与形式》,刘大基、傅志强、周发祥译,中国社会科学出版社1986年版,第242页。

言":"艺术是使我们认识真理的谎言,这真理至少是我们所理解的真理。艺术家必须懂得用手法使人们相信自己的谎言的真实性。""正是通过这些谎言,我们才能从美学的观点看待生活。"[1]艺术相对于物理真实和生活真实来说,都是谎言,是苏珊·朗格说的幻象,但人生需要审美作为幻象,用尼采的观点来说,人生本无意义,但必须赋予其意义,人生因审美而值得一过。艺术就是以审美的方式被赋予某种意义或真理。比如毕加索的名画《格尔尼卡》本身无法代替那场轰炸的现场本身,轰炸事件发生了,是唯一的,不可替代的。但是,艺术家通过《格尔尼卡》这幅画使我们看到了战争的残酷,战争对于无辜生命的践踏,唤醒我们对生命的尊重和珍惜。

二、艺术虚构的方式

第一类是纯粹虚构。这种虚构一开始就没有原物,这种灵感可能来自感觉。电影《乱世佳人》和《泰坦尼克号》是二十世纪一前一后的经典之作。电影《乱世佳人》二十世纪二三十年代时首先来到中国的上海,当时电影院人山人海,轰动一时。当时小说还没有被翻译过来。随后,电影带动了小说《飘》的畅销,小说被翻译出来以后,畅销量很大。《泰坦尼克号》是讲一个沉船的事件,沉船事件经常发生在海洋里面,飞机失事也是经常发生的,它虽与历史上真实的沉船事件有关系,但电影的故事情节和人物的命运已经完全脱离了具体事件和现实,是编导虚构编造的,不可能完全跟沉船原貌相同。《泰坦尼克号》是福克斯电影公司1997年拍的,将泰坦尼克号事件改编成电影,影片空前卖座,成为好莱坞20世纪末的象征,像当年的《乱世佳人》一样。影片采取回忆倒叙的方式,讲述传闻1912年大西洋沉没的泰坦尼克号上有一个财宝,打捞后只发现一个锈迹斑斑的保险箱,里面只有一幅佩戴着钻石项链的年轻太太画像,这个项链就是要寻找的价值连城的"海洋之心"。这个百岁老人在现场,她就是画像上的年轻太太露丝,然后电影切入老露丝的回忆。这可能是真实的,但关键是下面的故事完全是编造的:美丽而又不乏贵族气质的小姐露丝,她的未婚夫是钢铁大王的儿子卡尔,影片的另一位主人翁是流浪画家杰克,靠赌博碰运气赚钱买了三等舱的船票,登上了最豪华的轮船。接下来,露丝因对自己的爱情不满意,她有她的追求,她不

[1] 迟珂:《西方美术理论文选》(下册),江苏教育出版社 2005年版,第536-537页。

想在那个贵族圈子里面生活，准备跳海自杀。流浪画家杰克开导她并把她救了下来。她的未婚夫卡尔为表示感谢请杰克吃饭，这一请三人就此认识，无意间正好给他俩牵上了线，爱情故事就此往下发展，直至最后沉船，杰克把生的机会给了露丝，自己冻死了。最后，那颗"海洋之心"的项链并不在盒子里，而依然还在活下来的百岁老人露丝身上，项链并没有遗落，百岁老人最后还把这颗价值连城的"海洋之心"抛向大海来悼念她的恋人杰克，以表示对他的思念。这个虚构的爱情故事我们只能用艺术真实来衡量它，不能用生活真实来衡量：历史上发生过这个故事吗？百岁老人是否真的舍得把价值连城的"海洋之心"抛向大海呢？进而去做这些历史考证，就毫无意义了。艺术家的才华和创造力并不表现在"已经发生的事"上，而表现在"按照必然律和可然律""可能发生的"事上，编造得令人信服就是艺术，这就是艺术家和历史学家的分野。

 第二类是在原型基础上进行创造。《红楼梦》是在曹雪芹亲身经历、亲睹亲闻的基础上进行创造的。他在第一回就说："自欲将已往所赖天恩祖德，锦衣纨绔之时，饫甘餍肥之日，背父兄教育之恩，负师友规训之德，以至今日一技无成，半生潦倒之罪，编述一集，以告天下人。"曹雪芹带有忏悔意味，这其实是反语，从贾宝玉的性格命运来看并不是"半生潦倒之罪"的忏悔，贾宝玉就如阿来小说《尘埃落定》中的傻子一样，其实不傻，在别人看起来的"傻"之中有一种与众不同的叛逆性格，以似乎傻的眼光看到别人看不到的东西，其形象具有重要的审美价值。曹雪芹欲"使闺阁昭传"，是写大观园的女子，是写他亲身经历、亲睹亲闻的女性的命运，这是生活中真实的原型。但贾宝玉是谁？贾宝玉就是曹雪芹吗？红学研究者曾有此说。若贾宝玉是曹雪芹，那贾宝玉出家做和尚去了，而曹雪芹还在北京西山写《红楼梦》呢！曹雪芹只不过借贾宝玉寄托了作者的一种追求，但肯定与他有关，有曹雪芹的影子。我们不能要求艺术家只写他自己，有许多小说、戏剧、电影都有艺术家自己的成分，但绝对不是他自己。艺术是虚构创造的，主要是发挥主体的创造力。贾宝玉的性格命运蕴藏着《红楼梦》巨大的文化内涵，产生一种巨大的震撼力。在一定原型基础上进行创造，其原型只是活水源头或由头，为艺术家的创造提供灵感、体验、参照和基础，为艺术家进入艺术世界后大胆想象和创造提供一级台阶、一种推动力，仅此而已。艺术家创造的艺术形象已经远远离开了、超越了受启发的原型。

 第三类是真人假事。如果说前面两者是假人假事的话，那么第三种就是真

人假事,就是从真实人物出发进行想象和虚构。以写真实人物的历史小说或历史剧为例,在基本事实和重大问题上,在不背离历史史实的前提下,允许和需要进行艺术上的概括和虚构,这就是剧本中的所谓的真人假事。真人假事不是向壁捏造,有意为之,而是从真实人物出发进行想象和创造,虽是假事,但假中见真,是真人完全可能会做出的事,即根据真人的性格和思想的逻辑发展可能会做出来的事情。即使是对同一个真实的历史人物进行艺术创造,在不同的艺术家笔下也会有不同的形象甚至是相反的形象。古代戏剧中写曹操都是白脸奸臣,而在《三国演义》中曹操是一个性格复杂的真实人物,他不是白脸,也不是红脸,而是一个好恶皆有、善恶兼而有之的饱满的"圆形人物"。"圆形人物"是英国小说家、评论家福斯特在《小说面面观》中提出的,指叙事作品中复杂饱满的人物形象,其形象是多侧面、立体可感的,不是单一的、非白即黑的扁平人物,圆形人物更具有艺术的真实性和审美的价值。《水浒传》的人物多是扁平人物,只突出某个性格方面,或者写"勇",或者写"义",或者写"智",或者写"淫"。

第二节 艺术虚构与经验

一、艺术虚构与想象

艺术虚构的关键在于想象,没有想象就没有虚构。想象是根据生活经验进行表象重组的一种心理机能。从生活真实到艺术真实,靠的就是想象这个心理机能所产生的艺术虚构。苏珊·朗格说:"各种现实的事物,都必须被想象力转化为一种完全经验的东西,这就是作诗的原则。"[①]如果艺术家受制于原来生活中真实的人和物,一直跳不出来,那他绝对创造不出艺术作品和艺术形象来。初学者往往拘泥于生活真实,受原物的限制,因此他创作很苦恼。所以,艺术创作

① [美]苏珊·朗格:《情感与形式》,刘大基、傅志强、周发祥译,中国社会科学出版社1986年版,第299页。

的道路有一个过程,从初学到创造从某种程度上就是摆脱原物,进入到你想象的世界自由发挥你的才华,发挥你的想象力来创造奇迹,这样,你才能创造出优秀的作品。德国哲学家狄尔泰说:"最高意义上的诗是在想象中创造一个新的世界。"这个"世界"是由想象重新建构的一个属人的艺术世界,是一个想象的审美世界。美国著名理论家韦勒克和沃伦说:"想象性的文学就是'小说'(Fiction),就是谎言。"[1]小说具有虚构性,中国早期把小说看成是"传奇"文学,这个概念指出了小说的虚构性。

想象来自记忆,那些能在回忆中唤醒的就是表象,表象自身的重组构成了想象活动。弗洛伊德认为,对艺术家起决定性作用的是童年记忆,它构成了艺术家成年后最为持久的生命记忆,这些记忆被沉淀到无意识领域,起决定作用,一部分记忆能被唤醒进入意识领域,成为想象的源泉。

记忆有个体记忆和集体记忆,个体记忆是艺术家自身的经历所留下的心理痕迹,有时个体记忆同时就是集体记忆。在西方艺术家那里,古希腊是他们的文化家园,他们都有古希腊情结,西方后来的艺术几乎都是一次一次地重返古希腊之后的再出发,现代主义艺术从塞尚开始到抽象派艺术,都在古希腊的理性精神和数学精神框架下演绎发展。

一般将想象分为再造性想象和创造性想象,前者是以生活记忆为基础的想象,后者与生活记忆的距离较远,虚构的成分更大,因而被称为是创造性想象。

想象力历来备受文艺理论家和艺术家的推崇。陆机《文赋》说:"收视反听,耽思傍讯,精骛八极,心游万仞","观古今于须臾,抚四海于一瞬"。南朝刘勰在《文心雕龙》中描述"神思"时说:"文之思也,其神远矣。故寂然凝虑,思接千载;悄焉动容,视通万里。吟咏之间,吐纳珠玉之声;眉睫之前,卷舒风云之色;其思理之致乎!"陆机和刘勰都指出了想象力能打破时间("古今"/"千载")和空间("四海"/"万里")限制的自由性。唐代诗人李商隐《夜雨寄北》一诗中,诗人的想象力就在南方的巴山和北方的长安两个时间和空间中多次转换:"君问归期未有期,巴山夜雨涨秋池。何当共剪西窗烛,却话巴山夜雨时。"第一次是立足于巴山,向着北方的妻子说的;第二次假想已经和妻子团聚于北方,立足于长安对着巴山说的。但最终都是诗人当时在巴山的所思所想,时空的多次转换回旋表达

[1] [美]韦勒克,沃伦:《文学理论》,刘象愚等译,三联书店1984年版,第236页。

了对妻子无尽的思念。

西方浪漫主义艺术最推崇想象、激情、天才、独创。康德认为,"想象力是一个创造性的认识功能"。黑格尔认为,艺术家"最杰出的艺术本领就是想象。但是我们同时要注意,不要把想象和纯然被动的幻想混为一事。想象是创造性的"①。想象的创造性来自对表象的自由加工。19世纪德国文艺理论家德莱亚称想象是人的心理的"一切功能中的皇后"。美国诗人桑德堡的《雾》一诗将"雾"想象成"猫",以猫的形态动作来拟写雾的形态,饶有意味:

雾悄悄走来,
迈着小猫的脚步。
它静静蹲坐着,
看看港口,
看看城市,
然后又悄然离去。

创作需要想象力,艺术接受也需要受众具备相应的想象能力。受众没有想象力,就无法进入艺术家设置的艺术世界。康德就将鉴赏与想象力联系起来,他说:"鉴赏是想象力的自由合规律性相关的对一个对象的评判能力。"②鉴赏判断是需要想象力作为"翅膀"的。著名诗人里尔克看到罗丹的雕塑《巴尔扎克》,其解读其实就是里尔克自己的"巴尔扎克":

一个魁梧的身躯,带着雄浑的步伐,身体里的重量全消失在黑袈裟的倾坠中。强壮的颈项靠着蓬松的头发,头发里簇拥着一副在沉醉里凝望着创造力在沸腾的面孔,一个元素的面孔。……这是一个目光不需要对象的人,纵使世界是空虚的,他那双眼亦会把它清理和整顿好。这是想由虚构的银矿致富、由一个异国的丽姝获得幸福的人。③

① [德]黑格尔:《美学》(第一卷),朱光潜译,商务印书馆1979年版,第357页。
② [德]康德:《判断力批判》,邓晓芒译,人民出版社2002年版,第77页。
③ [奥]里尔克:《罗丹论》,梁宗岱译,广西师范大学出版社2002年版,第93页。

二、艺术虚构与经验

艺术虚构并非来自单一的想象力,更进一步说,艺术虚构来自经验。经验具有直觉性和浑整性,想象只是经验得以飞升的翅膀。经验的直觉性常常表现为艺术家在灵感来临或顿悟的瞬间,不加理性推断而直接进入创作。创作过程中,艺术是由无意识驱动着的有意识的创造。郑板桥说:"画到神情飘没处,更无真相有真魂。"艺术创作的激情瞬间,来不及理性论证和逻辑推演,但在经验的浑整性中,包含了感知、情感、想象、理解等所有的心理机能,是所有这些心理机能的合力促成一件作品的诞生。美国抽象表现派代表画家波洛克的创作经验接近于郑板桥的体会:"当我处在绘画之中时,我一时不知道自己在干什么。只有经过一段'熟悉'阶段,我才明白自己干了些什么。我不怕修改,不怕破坏形象。因为绘画本身有自己的生命,我只是尽力使它产生。"[①]这种"神情飘没"和"不知道自己干什么"的状态是创作中的恍惚状态,"恍兮惚兮,其中有象",在那一刻只有直觉本身指引画家如何创作,是无意识的驱动力在推动艺术家的创作,就像波洛克的滴洒法,全靠颜料在纸上层层滴洒,至于滴洒到什么时候才算完成一件作品,这全靠直觉和经验。

艺术鉴赏的心理活动,也是整体性的心理机能共同调度所产生的。"艺术的直接经验已经提供并且包括审美判断。它们恰巧相合在一起,不是经过事后的反应和思考以后才产生的。"[②]因此,毕加索才说:"我感受到了,我看到了,我画下来了;然而在第二天,我甚至不知道自己干了些什么。"[③]许多艺术家都有毕加索这样的创作体验,我们常用"一挥而就""一气呵成"等词语来描述创作的瞬间性。艺术是经验性的活动,艺术表达是感受性而非事实性的。但是,感性之中包含理性的驱动和判断。

艺术家的人生经历,对世事的感受能力,内心的敏感程度,都影响他的经验表达。从艺术的写实和抽象两个手法来说,就其本质而言,写实其实是一种特别的虚构,只不过借助于和现实物象的相似性来虚构,从这个意义上讲,写实是一种仿像,不管是电影还是照相写实主义,都不是事物本身,就像玛格利特的那幅

① 迟轲:《西方美术理论文选》(下册),江苏教育出版社 2005 年版,第 634 页。
② [英]奥顿,哈里森:《现代主义,评论,现实主义》,崔诚等译,上海人民出版社 1991 年版,第 28 页。
③ 迟轲:《西方美术理论文选》(下册),江苏教育出版社 2005 年版,第 533 页。

画烟斗的名画那样,那确实不是烟斗,那是画了一个烟斗的画,再逼真的烟斗终究不是可吸烟的烟斗,只是一幅画。因此,马蒂斯才说,我画的不是女人,我画的是画。从抽象的角度,我们更能理解艺术的虚构性。抽象本身就离物象很远,人们在变形和夸张的形象中明显感受到艺术家的虚构性。

艺术家在现实生活中获得的经验只是艺术表达的一个基础,更多的来自艺术家的虚构能力。雕塑大师亨利·摩尔说出了所有艺术表达都共同具有的情况:"每个雕塑家以自己以往的经验,以对自然法则的观察,对自己的作品与其他雕刻的研究,以自己的性格与心理气质,并符合个人的发展阶段,来发现某些在雕塑中对于自己是基本的、重要的性质。"① 毕加索的成名作《亚威农少女》来自他在亚威农一带的生活经历,画面上的女性形象虽然来自生活中有名有姓的真实人物,但仍然是借助于现实经验的主观虚构,借以表达立体主义对于事物形体的分割与研究。

第三节 艺术真实的内在逻辑及类别

一、主观真实与客观真实

相对于客观世界来说,艺术是主观的。艺术家以各种符号作为载体,编织了一个假想的主观的意义世界。所谓客观真实是指客观世界中事物的真实性。在"知—情—意"的心理结构划分中,艺术和美学属于"情"这个范畴,这就规定了艺术的真实是一种主观的真实。科学属于客观真实,需要在研究中摒弃主观性。鲁迅的回忆性散文《藤野先生》中有一个精彩的细节,鲁迅因想要"好看"改动了解剖图而受到老师的批评:"这样一移,的确比较的好看些,解剖图不是美术,实物是那么样的,我们没法改换它。"这个细节就可以看到,"好看"是审美问题,鲁迅虽然自诩"图"还是我画得不错,进行主观改动,但医学必须是客观的。这就是

① 迟轲:《西方美术理论文选》(下册),江苏教育出版社2005年版,第662页。

客观真实与主观真实的区别。艺术是属人的,是人之为人的见证,必然带有人的主观性。譬如石头,本来只是没有生命的无机物,密度大、坚硬、固体形态,物质世界随处可见。但是,在中国文化中,石头却被赋予"耿介如石"(《周易》)的主观性格,成为中国画经久不衰的题材。文人写意画中,梅兰竹菊,松柏藤蔓,都有石头做伴,实在是因为石头寄寓了画家刚正不阿、不偏不倚的独立品格。画家米芾甚至爱石入痴,有米癫拜石之典故。现代舞蹈之母邓肯说:"我的艺术不过是以姿态和动作,把我自身整个的真实表现出来。"[1]她说的真实是主观真实。野兽派画家马蒂斯说:"有一种固有的真实必须是脱开表现对象的外表现象的。这才是事物唯一的真实"[2],"由于艺术家与他所描绘的主体结合得这么紧,而主体基本的真实性促成了作品,因而具有来自艺术家对于人物的洞察力所产生的独特创造。"[3]马蒂斯所说的真实是艺术家的主观真实,在他之前的模仿论阶段,将逼真再现的事物表面的真实等同于客观真实,这是一种视觉上的错觉和认知,其实那也是另一种主观真实。马蒂斯最后得出"精确并非真实"这个著名的结论。

艺术真实不同于生活真实。要写出艺术的真实不能脱离生活,没有生活的体验和情感记忆就创作不出艺术。艺术家要深入生活,要体验生活,至少要对自己创作的这一片生活熟悉。有些灵感来源于生活,通过接触到一些人和物引起震撼而触发灵感。灵感的来源多种多样,最基本的一种来源是艺术家的经历和情感记忆。有些艺术家,人生经历不一定丰富,就通过采风找到素材。作家苏童是通过到档案馆去寻找灵感进行创造。罗丹说:"世间有一种低级的精确,那就是照相和翻模的精确,有了内在的真理,才开始有艺术。""只满足于形似到乱真、拘泥于无足道的细节表现的画家将永远不能成为大师。"[4]毕加索的画作《镜前的少女》《梦》《多拉·玛尔的肖像》等作品,都是在描画人物的侧脸时,将看不见的另一面脸部也画出来,这就是生活中观看经验的一种主观改造。虽然按生活事实,另外半边脸部在侧脸的视角看不见,但画家画出来,带来了画面观看的多视角性,改变了我们的视觉经验。

把艺术真实理解为生活中的真实原型,这是不对的。艺术虚构就是要拉开

[1] [美]邓肯:《邓肯女士自传》,于熙俭译,三秦出版社1994年版,第3页。
[2] 迟轲:《西方美术理论文选》(下),江苏教育出版社2005年版,第509页。
[3] 迟轲:《西方美术理论文选》(下),江苏教育出版社2005年版,第510页。
[4] [法]罗丹:《罗丹艺术论》,沈宝基译,广西师范大学出版社2002年版,第6页。

艺术形象与艺术原型之间的距离而造成艺术的张力,形成寓意、隐喻或象征等多重意义。没有纯粹只写真人真事的,写真人的有假事,写真事的有假人,即姓名是假的,事件是真实的、"已经发生的"。

艺术形象所构成的艺术世界并非一个现实世界,而是与现实生活相对而言的虚构的真实世界,可称为"第二自然"。达·芬奇告诫画家时说,作为画家,"他的心就会像一面镜子,真实地反映面前的一切,就会变成好像是第二自然"①。康德谈到想象力时说:"从实际的自然所提供的材料中创造出第二自然。"想象是借现实世界获得的表象进行构想。

二、心理真实与细节真实

心理真实是一种内在的心灵的真实,是从艺术表现中的心理活动来说的。爱森斯坦的电影《十月》,其中有这样一个场景:阿芙乐尔战舰打响了十月革命第一声炮响。炮声一响时,冬宫里沙皇宝座天花板上的一个吊灯开始摇晃,那是一个镶嵌着几千个水晶坠子饰物的富丽堂皇的吊灯,象征着俄国沙皇的威严与权力。炮声一响,吊灯开始摇晃,一个特写:摇得越来越厉害了,几千个水晶坠子闪闪发光。那种摇摇欲坠的样子让人想起沙皇政权惊恐万状的样子。吊灯如惊涛骇浪一样摇晃得更厉害了,天花板上的一个钉子松了,突然"啪"的一声掉在地上,摔得粉碎。这摇晃的系列镜头没有直接正面写沙皇如何被征服,但从侧面就能看到沙皇从惊恐万状到最后灭亡的命运。如果按现实来看是不真实的,这种细致特写的摇晃情境在生活中似乎不存在,但它却是心理的真实,符合剧作家编剧的心理真实,也符合观众心理的真实。陀思妥耶夫斯基以雨果的中篇小说《死囚末日记》为例论证。他说,假如死囚不仅在最后一天,而且在最后一个小时,甚至在最后一分钟记笔记,他似乎犯了非常不真实的错误,如果他不允许这类幻想存在,就不会有这部作品,这是他创作的现实中最现实、最真实的一部作品。一个死囚临上刑场的最后一分钟还在记笔记,这好像不真实。如果你否定这一个真实的话,就没有雨果的这篇小说《死囚末日记》了。电影、戏剧中的"英雄就义",必须上演一台戏来充分表现英雄的内心世界,没有一个剧作家不抓住这一个瞬间的。因为戏剧有戏剧冲突,当戏剧冲突发展到高潮时,最能展示人物的内

① 伍蠡甫:《西方文论选》(上卷),上海译文出版社1984年版,第183页。

心世界。在矛盾冲突最激烈时,艺术家往往不惜笔墨安排篇幅或镜头来极力展示人物的内心世界,这是一个普遍的艺术创作现象。

幻觉、魔幻和荒诞是以心理真实为尺度进行夸张变形的,不能以外形的真实进行评价,只有内在的真实。日本设计大师福田繁雄以"和平"为主题所设计的招贴画《1945年的胜利》,让一颗离开弹筒射出的炮弹在视觉流程中作逆向处理又飞回了,倒飞到炮口。看上去这好像不真实,设计师采取了一种夸张和幻觉,这是心理的真实,其潜台词是:谁发动战争谁将自食其果!卡夫卡的《变形记》写一个小职员格利高里一天早上从睡梦中醒来,发现自己变成了一只巨大的甲壳虫。这是用象征手法表达心理的真实:他感到压力过重,不堪重负!马尔克斯的《百年孤独》是魔幻现实主义的代表作,讲述布恩迪亚家族在荒漠发迹,经过七代人,最后一代人都长出了猪尾巴,被一阵旋风卷走了,而美女莉迷泰斯竟然飞上了天空。作家马尔克斯竟然还说:"我相信现实生活是魔幻的,把这样一种神奇之物称为魔幻现实主义的,就是现实生活,而且正是一般所说的拉丁美洲的现实生活。"蒲松龄《聊斋志异》中的人物多由现实人物而来,一个狐狸一个鬼,在现实中都能找到原型,使花妖狐媚拟人化。任何一件艺术作品都是有艺术真实的,如果不符合艺术真实,这件作品是不成功的。

情感逼真是指艺术作品中情感的真挚性。杜甫的"感时花溅泪,恨别鸟惊心"就是一种情感的真实,通过隐喻来写诗人内心国破家亡的真实情感。用"花溅泪"和"鸟惊心"来写情感的真挚性。《红楼梦》第二十六回,林黛玉到怡红院叩门被晴雯挡在外面吃了个闭门羹,回来的路上越想越伤感,独自在墙角背后的花荫之下抽抽噎噎悲悲戚戚起来,连旁边的宿鸟啼鸦也不忍听美人的哭泣,扑楞楞飞走了,飞去远离开去。这把林黛玉内心悲痛幽怨的情感真实地呈现出来了。

再来谈谈细节真实。在叙事性作品中,一个生动的细节往往给人留下很深刻的印象,能管中窥豹,小中见大,从"小"中窥见艺术家所表现的人物形象和人物的精神世界。卓别林的文明拐杖是他身份的象征,尽管他在为平民讲话,但他本人的身份不是平民,拐杖、帽子和他所穿的西装都是西方的一种特定身份的象征,没有这些道具就没有卓别林了,所以细节至关重要。鲁迅笔下的阿Q所戴的帽子是绍兴乡下农民戴的,不是上海的黄包车夫的瓜皮小帽,也不是上海小瘪三的瓜皮小帽,他体现的是贫苦农民的身份。阿Q虽然有国民劣根性,但他有农民的特点,有农民的质朴。赵本山的帽子,是从其家乡带来的道具,打造的是

一种进入大都市的农民身份,是农民与城市经济文化发生碰撞而发出的农民式的智慧火花。这就是赵本山的喜剧和小品的精神,也是小品的价值所在。

西方美术一直有一种"皮格马利翁情结",讲国王皮格马利翁放下王位不坐,一心只爱雕塑,爱上自己做的女性形象,最后爱神施恩,将雕塑变成真实的女人和皮格马利翁生活在一起。这种追求绘画或雕塑向原物还原的冲动一直影响西方美术。在北方文艺复兴时期,荷兰画家小荷尔拜因的肖像画以高度写实的细密画法逼真再现了一个场景中的人物肖像,每个细节纤毫毕现,一度让人叹为观止!1970年代,超级照相写实主义美术风靡一时,达到一种仿真的视觉效果,照相机都犹恐不及,查克·克洛斯的《琳达》、杜安·汉森的《女人与购物车》《旅行者》等都是代表,特别是雕塑家约翰·安德里亚以混合材料和道具创作的真人等身大小人物,几乎和真人别无二致,代表作《莫娜》等达到以假乱真的惊人效果,皮肤的质感色泽真实得能让人误认为就是女性鲜活的肌肤。

三、情境真实与逻辑真实

情境创造在绘画、电影、戏剧、叙事性作品中比较常见。电影《相见恨晚》,讲述一个乡下妇女罗拉与医生阿雷克在车站相遇,罗拉因眼里有尘沙,幸而有医生阿雷克帮忙取出,二人由此认识,日久生情。但两人都有家室,受伦理道德约束,两人认为这是比一般婚姻生活更为美好的爱情,但却不得不偷偷摸摸在一起,因而感到一种无法忍受的屈辱。既然不能跟自己的妻子/丈夫离婚,不如就此分手。地点是在乡村的一个茶舍,这是一个喝茶后分手时的对话情境:

"我走啦!"
"呃,你走吗?"女的一动不动地问了一声。
男的站起来拿起帽子和大衣。
女的依然坐着不动。男的说了一声"再见",一只手捏了捏女的右肩,头也不回地便走出去了。女的呆呆地好像漠不关心似的坐在那里。

这个场景比那种轰轰烈烈拥抱难分难舍的情境更深刻,平静中意味深长,耐人寻味。因为他们俩是有感情的,是相爱的,冷中有热,内心那种巨流滚滚在掩盖着,内心激荡着生死离别的风暴。特别是"女的呆呆地好像漠不关心似

的坐在那里","呆呆地"怎么理解？这个镜头内涵丰富，可以说是痛苦得已经麻木不动了。对话很有内涵，很有张力。曹禺《雷雨》中也有着类似经典的对话，繁漪与周萍对话看似平淡，但几句话就把他们之间微妙的关系和冲突表现得淋漓尽致：

> 繁：(忽然)现在？
> 萍：嗯。
> 繁：就这样急么？
> 萍：是，母亲。

 人物对话如何沿着人物性格的逻辑发展而写得有内涵，这是创作者应该考虑的。文学表现出来的只是一种文字符号，要引导读者进入身临其境的场景和人物的情感世界，让读者去领会人物之间的一种独特关系和人物之间的矛盾，以及所带有的特定的内涵和人性的深度。

 逻辑真实指的是叙事性作品的故事情节。我们经常看完一个故事后会觉得，这是"情理之中，意料之外"。故事有它自己的发展逻辑。亚里士多德很经典地说："诗人的职责不在于描写已经发生的事，而在于描述可能发生的事，即按照可然律和必然律可能发生的事。"① 鲁迅也说，"虽然不必是曾有的实事，但必须是会有的实情"②，这就是艺术的真实。事情可以编造，但真实就是必然要发生的事。叙事性作品，艺术家的才华和想象力就在于擅长编故事，不是编大而化之的故事，而是编出人意料又在情理之中的故事。艺术创造必须寻找偶然性，但偶然性中又蕴藏着必然的结果，这个必然性就是艺术内在真实的逻辑，是人物性格发展的逻辑。在叙事作品、史诗性作品、电影剧本等编造过程之中，不能就事论事，事情是人物的性格所造成的。这样，事件的逻辑就是人物性格的逻辑，按照人物的性格发展造成故事的发展与高潮，不以艺术家的意志为转移。艺术家必须跟着笔下人物的性格走，不能以自己的主观臆想去控制人物的性格发展，人物性格有它发展的逻辑。屠格涅夫笔下的主人公涅日丹诺夫，按照作家的个人想

① [古希腊]亚里士多德：《诗学》，罗念生译，人民文学出版社1997年版，第28页。
② 鲁迅：《鲁迅全集》(第六卷)，人民文学出版社2005年版，第340页。

法是不想让其自杀的,但是按照人物性格的逻辑发展下去,必然是自杀!作家最后还是尊重笔下的人物,让他自杀了,屠格涅夫是含着眼泪写其自杀场景的。安娜·卡列尼娜的自杀,曹禺《日出》中的陈白露的自杀,《乱世佳人》《欲望号街车》等某些情节也是如此。

第六章　艺术创造的主体性：
"眼睛是心灵的窗户"

艺术是艺术家的主体创造，是艺术家在对现实生活和客观世界的感受和认识的基础上，由引起艺术家心灵冲动而获得的感受和记忆所进行的创造性的表现。比如一朵荷花盛开了，你去观赏它，这是一种单纯的自然的美，但南宋的佚名《出水芙蓉图》，"清水出芙蓉"，宗白华称它是"单纯而圆满自足的精神世界"，这完全是一种主体精神的创造。向日葵日出而东，日落而西，向着太阳转。但在梵·高笔下，《向日葵》通过梵·高的变形处理，表现了一种心灵的形象，是向往和追求真理而引起心灵痛苦的形象，给人一种目眩神秘之感！这表明艺术的创造有一种主体精神，就是引起艺术家心灵冲动而获得的那种感受和记忆并把它艺术地表现出来。刘勰说："登山则情满于山，观海则意溢于海"，这种"情"和"意"就是艺术家的主体作用。按照利普斯的"移情说"则是情感在对象上的投射。在创造过程中出现的物象或者人物形象都被渗透和浸淫着艺术家的情感和审美倾向，这被称之为感觉的形象、心理形象、情感形象或者审美意象，它们都是创作主体作用的产物。

第六章 艺术创造的主体性:"眼睛是心灵的窗户"

第一节 艺术不是被动充当生活的镜子

在艺术反映论的长期灌输下,艺术常常被认为是对生活的反映,甚至还说艺术来自生活、高于生活。仔细反思,这种主客二分的思维将艺术从生活抽离出来,视艺术为生活之外的某个东西。艺术没有理由高于生活和低于生活,后现代主义艺术致力于让艺术回到生活。艺术人类学的研究反复强调的是,艺术是生活的构件。"人类学对艺术的第一个贡献是成功地把艺术构建在了一个全面而系统的现实中。"①

说艺术是生活的构件或后现代主义讲的艺术就是生活,这并非说艺术和生活没有边界。是什么构成艺术的本体,或者说,艺术是什么的本体问题是否存在,答案是肯定的。这其中的关键在于艺术家的心灵。我们说,艺术家的心灵是一面镜子,但这一面镜子是心镜。老子讲"涤除玄鉴","鉴"同"鑑","鑑"即镜子。高亨释解为:"玄鉴者,内心之光明,为形而上之镜,能照察事物,故谓之玄鉴。"经过艺术家心灵的过滤和映照,生活之事与物就变成审美对象。只有梵·高激越燃烧的心灵之境,才能映照出旋转灿烂的《向日葵》;只有徐渭睨视冷傲的才情,才会生成不拘一格的《墨葡萄图》。庄子进一步阐发道:"圣人之心,静乎天地之鑑,万物之镜也。"(《庄子·天道篇》)他认为,只有进入静观状态,心灵才能如镜。因此,古代艺术理论特别强调各种"静":宁静致远、致虚守静、静观自得等等。比如湖面,水静才如镜,如镜之水映照山川万物已不是物理之山川万物,而被转换为山川万象,此象才是艺术和审美之象。山水画家讲胸中丘壑,讲心象山水,指的就是经过艺术家心灵之境浸透过滤的生活。这一关键环节,在郑板桥的"三竹"理论("眼中之竹"—"胸中之竹"—"手中之竹")中就属于"胸中之竹":

① [美]雅克·马凯:《审美经验:一位人类学家眼中的视觉艺术》,吕捷译,商务印书馆2016年版,第5页。

> 江馆清秋,晨起看竹,烟光、日影、露气,皆浮动于疏枝密叶之间。胸中勃勃,遂有画意。其实胸中之竹,并不是眼中之竹也。因而磨墨展纸,落笔倏作变相,手中之竹又不是胸中之竹也。(郑板桥《题画》)

艺术的生成过程有三个阶段:第一是艺术家对生活的诸种印象或一般印象;第二是触发艺术家的情思、记忆、想象,经过心灵孕育出独立生命的、呼之欲出的审美意象;第三是用物质手段将其表现出来。立体派代表画家布拉克说:"自然只是绘画构成的一个理由,感觉融入其中。自然激发一种感觉,我在艺术中诠释这种感觉。"[1]他的创作体会与郑板桥说的有相通之处,眼中之竹只是自然之物,感发艺术家的情感,胸中之竹就是经过艺术家心灵浸泡的竹子,艺术家要呈现的是胸中之竹,只有理解了竹子的高洁与君子的品格之间的比德关系,才不会把竹子仅仅看成一个自然之物,从而成为艺术形象。如此才能看到,画家笔下的竹子为何都风姿绰约,挺拔傲娇,那是君子品格的暗示。

创作最大的秘密和艺术家的天赋就突出表现在第二个阶段。石涛说:"山川与予神遇而迹化也。"所谓"神遇"是大自然的美景奇峰使艺术家产生了一种情思,触动到艺术家的情感记忆。更为明确地讲,艺术家心灵中所储蓄的那种情感的记忆、感悟,找到了一个合适和适当的一个载体。艺术家看到一个物象,正好将埋藏在心灵中很长时间想要表现又找不到表现载体的东西激活了,就借物象表现出来。心灵孕育的审美意象和创造,如果按那种艺术是平庸的"镜子式的反映生活"的说法,艺术家的心灵孕育的重要的主体创造机制作用就显得不那么重要,甚至可以省略掉。而这样的作品,却因此而不配称为艺术。艺术家的心灵和创造主体的作用,包括艺术想象、艺术才华、艺术精神,综合的审美作用,特别是艺术家的精神主体,它是构成艺术作品的灵魂性的东西。艺术家主体的心灵的作用并不是一般的人们所说的仅仅是组织生活素材的作用,把感受到的生活组织起来、很巧妙地把故事编起来就了事,这太简单化了。对这个现象歌德曾经批评过,有人说莫扎特的音乐是拼蛋糕拼出来的,歌德说:"怎么能说莫扎特构成compose('拼凑')他的乐曲《唐·璜》呢?哼,构成!仿佛这部乐曲像一块糕点饼干,用鸡蛋、面粉和糖掺和起来一搅就成了?它是一件精神创作,其中,部分和

[1] [德]苏珊娜·帕驰:《二十世纪西方艺术史》(上卷),刘丽荣译,商务印书馆2016年版,第82页。

第六章 艺术创造的主体性:"眼睛是心灵的窗户"

整体都是从同一个精神熔炉中熔铸出来的,是由一种生命气息吹嘘过的。"①"由一种生命的气息吹嘘过的"这句话很重要,着重强调了艺术家的主体精神的作用。艺术家所获得的那些生活素材引起创作冲动,这只是第一步。这样的素材还要投入到艺术家心灵和精神的"熔炉"中去"熔炼",它是精神的熔炉中熔炼出来的。这个"精神的熔炉"就涉及我们精神主体自身的修养。有的艺术家是没有什么精神主体的,去把鸭子想象成天鹅,这就是想象?你以为把这个表面特征夸大了浪漫化了,想象就成功了?艺术家的想象并不是这种表面化的想象,它是一种精神的和内在的想象,它是艺术家的一种体验、悟性、兴趣、知性、思想、精神、生命和灵魂产生的合力作用。所以张璪讲"外师造化、中得心源",强调"心"的作用。这些心理功能影响了艺术想象的向度与方式。艺术想象是一种精神的想象、精神的创造,是生命翅膀的翱翔,飞向自由的天空所获得的一种形象。所以艺术想象是一种艺术精神意义上的全新的创造。

文艺复兴时期著名画家达·芬奇提出"镜子说",他讲"心是一面镜子",但并没说眼睛是一面镜子,艺术就镜子式地去反映生活,眼睛只是窗户,需要心灵将外物投射过滤:"被称为灵魂之窗的眼睛,乃是心灵的要道,心灵依靠它才得以最广泛最宏伟地考察大自然的无穷作品。"②这就是创造的主体性,强调心灵的创造,艺术家是用"心"去看各种事物,把有价值的事物选择出来加以表现。他说:"事实上,由于本质、由于实在、由于想象力而存在于宇宙间的一切,画家都可先存之于心,然后表之于手。"③就达·芬奇的名作《蒙娜丽莎》来说,富商妻子这个模特原型并不能直接取代画作本身,所有的内容都是经过达·芬奇精心构思和处理过的:三角形构图为达·芬奇首创,直到 15 世纪,女性才在婚礼时进入肖像画,历来多表现女子服饰的高贵,采用侧面构图,但达·芬奇采用北欧式的四分之三构图,利用他创立的空气透视法,将仙境般的山水作为人物背景,山间的水流桥梁与衣纹走向及光亮呼应,对面纱和双手的高超处理不亚于对于微笑表情的描绘,整个色调安排都笼罩在达·芬奇发现的黄昏般的光线下。所有这些都不是原型模特所能具有的,这就是艺术家心灵的作用。郑板桥的"胸中之竹"跟达·芬奇所讲的"眼睛是心灵的窗户"有异曲同工之妙。尽管郑板桥没有说"心

① [德]歌德:《歌德谈话录》,朱光潜译,人民文学出版社 1978 年版,第 247 页。
② [意]达·芬奇:《芬奇论绘画》,戴勉编译,人民美术出版社 1979 年版,第 21 页。
③ [意]达·芬奇:《芬奇论绘画》,戴勉编译,人民美术出版社 1979 年版,第 24 页。

灵",但"胸中之竹"的"胸"还是"心",是通过"心"的体验、情感的体验而变成"胸中之竹"的。

19世纪,西方艺术整体向内转,转向内心和主体,我们更能看到艺术家的心灵对于艺术创作的主导作用。罗丹说:"艺术家的一切制作,都是他们内心的反映,……是渗入一切供人适用的物品中的感情和思想的魔力。"①大师们英雄所见略同,都在强调心灵的反映,"心灵"才是艺术创造的主体。罗丹讲得更为深刻,"心灵的反映",就是说视觉的镜子离不开心灵这一光源,只有心灵发出光来,"镜子"/"眼睛"才会亮,才能去照亮现实,照亮根据现实生活创造的艺术世界。如果忽略或看不到心灵这个光源,那你创造的艺术必然暗淡无光。没有艺术心灵的创造,就没有艺术,这是西方艺术大师对心灵作用的强调。罗丹的成名作《青铜时代》刚开始许多观众不理解,以为只是一个健壮士兵的模特原型的翻模。罗丹对于站姿的选择,从脚到头的节奏处理,似睡欲醒的微妙表情,标题命名的精心推敲,都在向原始时代到文明时代之间过渡的"青铜时代"这个内涵聚拢,这就不是一个真人等身大小的模特所能具有的深刻含义。

有人将塞尚、梵·高、高更、修拉均视为现代艺术之父,他们都嫌印象派太拘泥于客观的自然光感,因而更加强调主观化的表达。塞尚将西方绘画带向一条主观主义的形式主义道路。高更开创象征主义道路,梵·高开创表现主义绘画,强调主观情感的表达。梵·高说:"艺术,这就是人被加到自然里去,这自然是他解放出来的;这现实,这真理,却具备着一层艺术家在那里面表达出来的意义,即使他画的是瓦片、矿石、冰块或一个桥拱……那宝贵的呈到光明里来的珍珠,即人的心灵。我在全部自然中,例如在树林中,见到表情,甚至见到心灵。"②自然界的景物进入到艺术家的心灵,只有心灵这种"珍珠"的作用才能使自然界的物象变成艺术的表象,这个艺术的表象又通过象征的手法表现出来,产生了象征的意义。

① [法]罗丹:《罗丹艺术论》,沈宝基译,广西师范大学出版社2002年版,第13页。
② [德]瓦尔德·赫斯:《欧洲现代画派画论选》,宗白华译,广西师范大学出版社2002年版,第36页。

■ 第六章 艺术创造的主体性:"眼睛是心灵的窗户"

第二节 艺术创造的主体性

主体性就是人。在人文主义时期,哲学家德拉·米兰多拉(1463—1494)在一次宣言式的讲演《论人的尊严》中宣称:人是世界舞台的一件大奇迹。人占据着世界的中心,所以艺术作品以人为中心。文学就是人学,艺术也是人学。我们说的主体性有两个主体:一个是作为创作主体的艺术家,一个是作为对象主体的艺术形象。

一、作为创造主体的艺术家

从心理结构的角度来看,人本主义心理学家马斯洛把人的心理分为五个层次:生存需求,安全需求,归宿需求,尊重需求,自我实现需求。艺术家必然处在"自我实现"这个层次,从"尊重需求"升华到"自我实现"的精神境界。真正的艺术家,就是要创造经典性的伟大作品,要进入到一种非功利状态,要获得精神的主体性。艺术家必须要超越,进入到"自我实现"的精神状态和心理层次。自我实现的精神状态在中国文化中就是道禅的境界:"静""空""淡"。很多的艺术大家都是借助于道禅的境界而创作出大作品的。

从创作实践来看,创作的主体性包括超常性、超前性和超我性。

超常性就是超越世俗观念、生活常规、传统习惯和世俗偏见的束缚。梵·高活着的时候,不被世人理解,生前只卖出去一幅画,连他的父母也不理解他,骂他是"疯狗",活得孤独而痛苦。梵·高的作品画的都是日常事物,但谁也没有他那样的眼睛,在《星夜》中把山峦画成波涛,把杉树画成火焰;在《夜间咖啡屋》中,把星星画成花朵;在日常事物的描绘中,把鸢尾花画得生机盎然,把朋友高更坐过的一把空椅子画得如此孤独落寞,把穿过的破鞋子画得如此深情以致于引起哲学家海德格尔一大段诗意的解读。从俄国形式主义的观点来看,这就是"陌生化",陌生化就是要偏离日常的感知,获得新的审美认知和新鲜的体验。

超前性就是具有巨大的历史透视力和预见性,能超越世俗世界的时空界限,

就是"观古今于须臾,扶四海于一瞬"(陆机语)。艺术家要感受"两股激流":一股是时代性的激流,要进入前沿;另一股是深邃性的激流,超越那个时代的愿望和需求的修养,或者传统的一种东西。既要有时代性,又要有深邃性。从浪漫主义绘画到印象派再到野兽派绘画,都在当时受到激烈的批评和指责,这是因为,审美的新事物出现时,人们还在用旧有的标准去衡量它,造成了审美的历史错位,等到人们更新了思想观念,反过来就特别推崇这些艺术。号称"浪漫主义雄狮"的德拉克罗瓦1824年为纪念战死希腊的英雄拜伦而创作出《希阿岛的屠杀》,在巴黎美展上遭来无数谩骂和指责,被格罗骂为"这是对绘画的屠杀!"德莱克吕泽在《论坛报》上激愤地说:"浪漫主义者是丑的信徒!"[1]"混乱的线条和颜色只会让人眼花缭乱,画家仿佛心存偏见,定要违背艺术的首要原则。"[2]与之相反的是,有人认为《希阿岛的屠杀》才是浪漫主义绘画的真正宣言。野兽派画家马蒂斯的作品展出后被骂为"无脊椎动物""不三不四的人"。和印象派相似,"野兽派"这个名称都是因被骂而得名。正是因为艺术的超前性和审美的滞后性之间的错位,造成许多画家生前都默默无闻,不被世人理解,而死后若干年又被奉为大师。黄宾虹生前的画作捐献给浙江省博物馆,几乎被视为废纸堆在墙角,无人问津,他曾自信地说五十年后人们才能看懂他的画。时至今日,确实如此,他的画在拍卖行都一纸千金,一画难求。

　　超我性,自我实现是为了实现自己的理想力量、智慧力量、意志力量和道德力量,它不仅要求实现自我,还要把自我推向社会、推向人类,在爱他人、爱人类当中实现个体的自我的主体价值。悲天悯人是做艺术家所要求具有的基本情怀,范仲淹的名句"先天下之忧而忧,后天下之乐而乐"对于艺术家来说就是要超越小我,具有大爱情怀,人类之爱。梵·高在英国的那段传教士经历给予了他悲悯的情怀,从他北方荷兰时期的代表作《吃土豆的人》到南方时期画的诸如《丰收》等表现麦地的画作,都充满一种底层情怀。20世纪60年代,以罗伯特·史密逊、米切尔·海扎、克里斯托为代表而兴起的大地艺术,也是基于对人类生存环境的忧虑意识而创作的。大诗人艾略特提出的"非个人化"主张,是针对浪漫主义过于张扬情感主体的矫正,要求艺术家放弃个人,回归传统这个集体:"诗不

[1] [法]安娜·马丁-菲吉耶:《浪漫主义者的生活》,杭零译,山东画报出版社2005年版,第56页。
[2] [法]安娜·马丁-菲吉耶:《浪漫主义者的生活》,杭零译,山东画报出版社2005年版,第56页。

是放纵情感,而是逃避情感,不是表现个性,而是逃避个性。"他认为一个艺术家成功的关键在于能把全人类的情感和经验转化为艺术的情感和经验。他的名作《荒原》就是基于战后西方人的精神家园问题而创作的,获得了诺贝尔文学奖。心理学家荣格甚至说:"艺术作品的本质在于它超越了个人生活领域而以艺术家的心灵向全人类的心灵说话。"他要求艺术家要做"集体人":"他作为个人可能有喜怒哀乐、个人意志和个人目的,然而作为艺术家他却是更高意义上的人即'集体人',是一个负荷并造就人类无意识精神生活的人。"[1]这些思想主张都是要求艺术家超越自我,有大我情怀。

二、作为对象主体的艺术形象

艺术形象是艺术家创造出来的,或者说是他生的一个"小孩"。但是,这个"小孩"一问世以后,他就有他的独立性,艺术家就控制不了受众如何去接受艺术作品。罗兰·巴尔特因此而说"作者死了",指的就是作者权威没有了,艺术家创作完艺术作品后,任务就交给受众了,至于受众如何接受一件作品,艺术家是无法左右的。艺术形象有自己的生命史和接受史。

艺术形象有时在艺术家意料之中,有时艺术家自己都没有预料到的,艺术形象超过了他的创作意图,这就是形象大于思想。艺术家构思时想把思想或情感通过艺术形象表现出来,但是,真正伟大的艺术形象创造的只是一个载体,想象力高度发挥,灵感来临时达到高峰体验,艺术家完全处于一种非理性的状态之中,艺术形象所包含的东西能超出艺术家的预想。当艺术评论家对艺术形象进行多角度评论后,艺术家会说:"咦,我没有想到这一点嘛!哪有这么多啊?"这就是艺术形象大于艺术家,这符合艺术的辩证法。对于《蒙娜丽莎》,有人说最美的是微笑,有人说最美的是双手,有人说最美的是面纱,有人说最美的是仙境般的背景。这就是形象接受的多样性。艺术家要肯定艺术形象的主体地位和人物的主体形象,把笔下的对象作为一个独立的生命看待,是不以艺术家意志为转移而具有自主意识、具有自身价值的精神主体,不是任人任意摆布的玩物或者没有内涵的偶像。许多所谓的青春偶像剧是没有内涵的,没有内涵的偶像是最悲哀的偶像,是根本不能成为偶像的,那是误人子弟的。有的艺术家创作的人物形象被

[1] [瑞士]荣格:《心理学与文学》,冯川等编译,三联书店1987年版,第141页。

艺术家招之即来、挥之即去,这是不行的。可以说,这种创作根本没有进入一种自由的状态,创作的形象必然受到损害。尊重笔下的表现对象,它是一个艺术生命体,是一个有自身独立价值的、丰富复杂的精神体,你必须要尊重它,必须按照他的性格去表现他的人生命运,表现他所可能发生的故事,也就是要"跟着人物走",大师都是这样处理的。

曹雪芹在《红楼梦》第一回曾透示创造人物形象的初衷:"我半世亲睹亲闻的这几个女子""观其事迹原委""取其事体情理""其若离合悲欢,兴衰际遇,则又追踪蹑迹,不敢稍加穿凿,徒为供人之目而反失其真传者"。艺术家必须尊重笔下的人物,按照他的性格逻辑自身去发展。所以按照后四十回,高鹗不甘心,认为贾宝玉那样聪明那样有才华,为什么考不上状元呢?让他还是过了一回状元瘾,中魁了。结局再按照曹雪芹的本意去写,贾宝玉不可能去做官的,最后肯定是悲剧结局,"悬崖撒手",出家做和尚去了,这才是曹雪芹的本意。按照贾宝玉的性格逻辑,本身必然是这样的结局。贾宝玉这个人物身上体现了一种文化精神,一种中国的民主主义思想和自由主义思想的追求,把中国的文化精神体现得淋漓尽致。贾宝玉这个形象所体现的价值,既反映了他对中国封建社会的反动,追求自由民主主义的思想,又体现的是中国文人的道家的方式,不像西方艺术形象那样铤而走险,他最后的结局还是逃避。这个社会不容我,我就逃避,放归南山,体现的是道家的文化,中华民族的独特的文化。这些艺术形象的丰富内涵是曹雪芹始料不及的。

再看获奥斯卡金像奖的电影《罗马假日》。故事讲述某王室的安妮公主,已经作为法定的王位继承人出访欧洲,最后一站在罗马。尽管是公主,但是是不自由的,她受到限制,不准到平民当中去。但她毕竟还是很年轻的女孩子,有一种任性的天性。医生给她打了一针,把她麻醉了,不让她走。她就越窗而逃,逃出去了,就和美国新闻记者乔发生了一段故事。电影的故事基本上就是按照她非常任情任性这个性格逻辑去发生的一些故事,表现了一个公主的身份根本做不出来的事情。这是一个喜剧,而且很奇特。开始是在长椅上睡着了,被美国新闻社记者乔看到了,把她送到他的家里去,然后发生了一些故事,第二天陪她出来玩,驾摩托车,她不会骑,然后在街上到处撞人;跟密探打架,把她的密探打到水里去,最后与乔摩擦出爱情的火花。本来乔是个穷记者,他知道她是王室的,想搞头条新闻赚五千美元。他与同伴摄影记者商量好,她在玩的时候在后面跟着

拍摄好多照片,一切都成了,等待发表了。因为产生爱情了,乔又不干了,又不赚这个钱了。她最后回到王室以后,搞了一个记者招待会,其实是借记者招待会看看乔,毕竟她见不到乔,想跟乔见见。片子结束时,乔在慢镜头中走出了宫殿。最后的结局他们成不成就留给观众想象了。成与不成都有它内在的道理,你如果说成的话,就没有真实性了。这种结局是最好的,观众都急着要看时,结果没有了,这是最有魅力的。《罗马假日》表现安妮公主的这一段故事,确实是按照人物的性格发展的,看了非常真实。这就是作为表现对象的主体,你必须按照你笔下人物的那种性格去发展,让它跟着人物走,你不要以牵着你笔下的人物走为荣,这只能证明艺术家没有本事。一旦给人物的思想设计好以后,按照人物自身的性格逻辑、情感逻辑、心理逻辑让它去发展,而这个发展的过程正是你笔下人物进行不断完善不断丰富、人物形象不断成功树立起来的过程。所以,艺术大师都是这样创作的,最后所创造的人物形象的内涵都远远超出了艺术家本人的意图,产生了一种很惊奇的效果。

三、艺术家主体的内容

艺术家主体表现为自己的特殊的性质和能力,主要表现为审美的创造能力。艺术家的主体构成有三个方面:

第一个方面是对艺术的钟情痴迷。西方现代舞蹈家邓肯说:"我一生只有爱情和舞蹈。"你对艺术没有兴趣甚至敬畏之心的话,你做不了艺术家。伦勃朗晚年贫困潦倒,仍然坚持创作,他晚年的杰作《浪子回头》,表现出深刻的悔恨和宽恕,充满宗教般的悲悯与同情。贝多芬耳聋后曾在《海利根施塔特遗嘱》中描述他所承受的痛苦和对艺术的爱:"这类事情几乎使我陷入绝境,差一点我就要结束自己的生命——只是我的艺术才使我打消此念。唉,想离开这个世界似乎是不可能的,除非我实现了我的一切抱负。"①他的作品充满对苦难的承受与渴望。

第二个方面是非凡的创造才能、想象力、禀赋、灵感、奇特的思维。没有想象力或者想象力苍白的人是成不了艺术家的,只有通过想象和灵感,艺术家才能把内心转化为艺术的形象。有人称艺术家是神经质的人、疯子,这说明艺术家有迥

① [美]格劳特、帕利斯卡:《西方音乐史》,余志刚译,人民音乐出版社 2010 年版,第 437-438 页。

异于常人的某些特质。艺术的创造才能包括三点：第一点是艺术发现的能力。只有艺术发现才有独创。正如罗丹所说，生活不是缺少美，而是缺少发现。第二点是艺术思维的能力，就是艺术想象力。第三点是艺术表现的能力，即艺术技法，艺术的表现方法。

第三个方面是主体意识，包括思想的、哲学的、美学的、道德的、宗教的、历史的、人类学的等等。一部曹雪芹的《红楼梦》，浸透着丰富的儒道释思想；一部托尔斯泰的《复活》，暗合《圣经》的叙事结构和悲悯的救赎情怀；一部罗贯中的《三国演义》，讲尽多少英雄荡气回肠的悲欢故事；一部《与狼共舞》，呈现了族群之间不同的文化差异……现今的艺术并非19世纪艺术家追求的那种纯而又纯的艺术，它是整个文化的一部分，有着丰富的文化内涵。

概括起来，艺术家主体的内容有这五个方面：

第一，生命意识。你不仅要了解个体生命，还要了解人类的生命。弗洛伊德讲精神分析就是在谈生命，弗洛伊德关于人格结构提出"三我"理论：本我、自我、超我。他改变了人类对自身的深刻认知，由此形成的"冰山理论"对艺术创作有很大的启发。冰山上面的三分之一和下面的三分之二都要浑然一体地去表现，才是完整的生命意识。不能只表现上面的三分之一，不表现下面的三分之二，那就说明你没有生命意识的观念。艺术家要表现人，人并不只是个体，要有表现生命的意识。过去的艺术创作把人物塑造得很单一，不能表现人性的丰富性和复杂性，认为英雄都是高大全红光亮的，英雄都没有儿女情长，七情六欲。这就简单化了。

第二，人格精神。人格精神包括艺术良知。艺术家没有艺术良知就不是一个健康的艺术家，艺术就是要写人，要写出人性的深度，要有艺术的良知，要站在弱者一边。人性受到不公正的待遇，悲惨人物的命运受到阻止等，要表现这些东西，要鸣不平。《红楼梦》中，贾宝玉对于一个丫鬟侍者的死都充满悲悯，每一个底层的生命都有活着的尊严，值得被尊重。艺术家和政治家要起到互补作用。在一个社会中，要和谐，和谐不是要艺术家一味跟着去"唱赞歌"，而是发现政治家所忽略的、还没有看到的，或者造成的一些负面的东西，并由艺术家去表现，去创造一些形象加以表现。尽管有不同的声音，但是它们是互补的。按照尼采的观点，在两种张力当中、矛盾中才能达到和谐。这正好符合我们马克思主义的矛盾观，它是在对立当中求得和谐，不是在统一当中求和谐。

第三,个性化和自由精神。没有自由的空间,是创作不出大艺术的。对艺术家个性化的强调与他的人类之爱并不矛盾。所谓的个性化是强调艺术家创作的独特性,不与别人雷同,甚至不重复自己。但是,对于人类之爱都是共同的。

第四,人类之爱和爱人类。就是要有忧患意识。创作的激情是哪儿来的?激情就是对人的生存状态和对人类的爱。你笔下写的人物,不管是你赞赏的人物,还是其他的悲剧命运人物,甚至那些有缺陷的人物,你首先是爱他的。现在不是英雄的时代,我们不排除红色经典,但现在写实的艺术往往都是写一个很真实的人,尽管有性格弱点的人出现,但是艺术家是站在爱他的角度来写的,包括恶行很多的人,同样是站在爱的立场去写他的。罗丹的《思想者》是根据但丁的原型创作的,但是他在思考什么呢?思考下地狱的人,同情下地狱的人,因为下地狱的人都是有了罪行的,都是做了坏事才下地狱的。但他是站在人类之爱的立场,用同情的眼光去看:怎么能使他们不下地狱?人类未来的发展怎么走?在这里,忧患意识是挺重要的。艾青的名句:"为什么我的眼里常含泪水?因为我对这土地爱得深沉。"(《我爱这土地》)诗句之所以感人,在于他对民族国家深沉的爱。海子的名句也是如此:"姐姐,今夜我不关心人类,我只想你。"(《日记》)

第五,文化修养与审美趣味。文化是一个群体基于习得和共享基础上的一系列符号体系,艺术是文化的重要组成部分。卡西尔说,人与其说是理性的动物,不如说是符号的动物,即用符号去创造文化的动物。社会发展从神的时代到英雄的时代再到人的时代。现在是人的时代,人回归人自身,但是人跟动物的区别在什么地方?就在于有文化、有修养,所以说是文化的动物。每一个艺术家,他的艺术作品都打上文化的烙印。中国的山水画和西方的风景画,表面上看都取法于自然,但因属于两个文化体系,表现出很大的差异性。

第三节　中国传统的"情感"主体与西方的生命本体

不管是从艺术作品，还是从艺术理论，甚至从哲学和美学来说，中国都具有深厚的以情为本的资源和传统。先秦时期，《尚书》提出："诗言志，歌永言，声依永，律和声"，这被朱自清视为古代诗论的"开山纲领"。孔子《论语》从动物的本能之情向外开出人与人之间的仁爱之情。《诗经》《楚辞》奠定中国诗歌的抒情传统。两汉时期，《毛诗序》提出"言志缘情"："诗者，志之所之也，在心为志，发言为诗。情动于中而形于言，言之不足，故嗟叹之，嗟叹之不足故永歌之，永歌之不足，不知手之舞之，足之蹈之也。"它根据情感的强烈程度不同引申出音乐舞蹈等艺术门类的产生和划分，"情发于声，声成文谓之音"。司马迁提出"发愤"之说。魏晋钟嵘《诗品序》提出"气之动物，物之感人，故摇荡性情，形诸舞咏"。陆机指出"诗缘情"："遵四时以叹逝，瞻万物而思纷；悲落叶于劲秋，喜柔条于芳春。"刘勰《文心雕龙》中说"人禀七情，应物斯感""感物言志，莫乎于情"。由此形成中国艺术理论中的感兴论和物感说。李泽厚从中国哲学角度提出他的"情本体"，即以情为人存在的根本意义，不得不说抓住了中国思想文化的主要特征。

隋唐时期，魏征《隋书·音乐志》延续物感说："夫音本乎太始，而生于人心，随物感动，播于形气。形气既著，协乎律吕，宫商克谐，名之为乐。"韩愈《送孟东野序》持发愤之说："乐也者，郁于中而泄于外者也，择其善鸣者而假之鸣。"刘昫《旧唐书·音乐志》："乐者，太古圣人治情之具也。……情感物而动于中，声成文而应于外。"这些观点都在延续抒情言志之说。也可以说，以情为本的艺术观念已经形成。

情本体使中国艺术偏于生命的时间性体验，不将生命视为某种恒定稳固的实体，而是时空流变中的寄存物。书法、绘画、诗歌、音乐、舞蹈、戏曲等，都进入时间之流中，将生命时间与宇宙时间融合表达。屈原《离骚》之天问悲愤，顾恺之《洛神图》之伤怀离别，王羲之《兰亭集序》之畅快愉悦，建安文学之悲慨苍凉，陈子昂《登幽州台歌》之怆然涕下，如此等等，无不形成中国艺术的抒情经验。"时

间性存在是一种情理的存在。在时间的帷幕上,映现的是人具体活动的场景,承载的是说不尽的爱恨情仇。……中国艺术要撕开时间之皮,走到时间的背后,去寻找自我性灵的永恒安顿,摆脱时间性存在所带来的性灵痛苦。"①苏轼《前赤壁赋》,先是感叹"寄蜉蝣于天地,渺沧海之一粟。哀吾生之须臾,羡长江之无穷"。随后在"变"与"不变"的辩证中"枕藉乎舟中,不知东方之既白"。最后才得以畅然释怀。

宋代"文人画"观念出现以后,提倡"以情写意",抒情遣兴。元代画家倪瓒说:"聊以写胸中逸气尔",这几乎成为元代艺术的纲领性主张。明代李贽的"童心"说,汤显祖提出"因情成梦,因梦成戏",一部《牡丹亭》,演绎人生之大悲情:"情不知所起,一往而深,生者可以死,死可以生。"曹雪芹一部《红楼梦》,说不尽众生百态世事人情。艺术世界中往往有许多值得品味的精妙之处。真正的大家,有才华的艺术家,能把内心的情感、情思、灵魂深处微妙的颤动、生命节奏的激动,甚至那种莫名的不可言说的东西都表现出来,这种作品往往是成功的。所谓才华、所谓天才,就在这方面表现出来了。如果你的想象力贫乏,没有才华,你创作的形象是苍白无物的。

不管是再现还是表现,都有情感体验和记忆这个流程:艺术家通过他对现实人生的感悟,把他的情感和记忆之中使他震动震撼的,使他永久不能忘记的东西表现出来,不管是叙事作品还是抒情作品都是如此,只是侧重点不同而已。

西方哲学进入现代阶段,转向以生命为本体的探索,从叔本华和尼采的生命意志哲学,到狄尔泰的生命体验论,柏格森的生命绵延论,再到弗洛伊德的精神分析说,海德格尔和萨特的存在哲学,这些哲学都为西方艺术提供了思想养料。"生命"取代"上帝"和"自然",成为现代哲学思考的核心概念。在狄尔泰看来,生命是体验性的存在,通过体验,我们才能将个人经验带入整体的生命经验,艺术最能接近生命,只有艺术才能呈现生命的价值和意义。他说:"没有科学的头脑能够穷尽,没有科学的进展能够达到艺术家关于生命的内容所说的东西。"②艺术是价值生产的科学,是精神生产的科学,它关注生命的经验呈现和意义表达。

在美学领域,苏珊·朗格直接这样定义艺术:"艺术,是人类情感的符号形式

① 朱良志:《中国美学十五讲》,北京大学出版社2006年版,第188页。
② 张汝伦:《现代西方哲学十五讲》,北京大学出版社2003年版,第94页。

的创造。"①她一方面延续卡西尔将人定义为符号动物的观点,另一方面又强调"情感"和"形式"之间的关系。对于"情感",她认为艺术表现的是艺术家所认识到的人类普遍的情感。艺术家的个人情感是通向人类普遍情感的,情感是社会性的,不是私人性的,情感具有共通性。浪漫派诗人华兹华斯认为:"诗是强烈情感的自然流露。它起源于在平静中回忆起来的情感。"艺术创造主要是瞬间性创造,其创造的契机就是情感记忆或感悟和灵感。

印象派绘画强调对瞬间印象的捕捉,特别是对光感有转瞬即逝的敏感性,在对景写生中抓住内心突现跃动的情思,被誉为"光的诗人"。后印象派画家梵·高,将表现性绘画发挥到极致。到了毕加索和布拉克的立体主义,已经到了"眼前所无,心中所有"的极致了,画的就是观众眼中不一定看得到,但却是心中所有的东西。马蒂斯代表的野兽派,将绘画色彩的表现性推到一个新的高度,色彩的视觉冲击力非常强烈。到了蒙德里安和康定斯基的抽象派绘画,几何图形已经失去了绘画本身的视觉效果。

印象派之后,尼采生命哲学对蒙克有直接影响,他的作品反映了现代人生存的焦虑。存在主义哲学对荒诞派有直接影响;弗洛伊德心理学成为超现实主义流派的思想资源,为意识流小说提供依据。一战前,以梵·高、蒙克为代表形成表现主义绘画思潮,二战以后,表现主义思潮回潮,产生了国际性的影响:在德国形成"新表现主义",代表画家有吕佩尔茨、巴塞利兹、伊门多夫、基弗、彭克等,特别是基弗的影响最为巨大;美国新表现主义绘画代表有施纳贝尔、萨利、谢菲尔等;英国新表现主义的代表有卢西安·弗洛伊德、莎维尔、奥尔巴赫等,表现主义至今仍然活跃在世界画坛,他们中的基弗和弗洛伊德对中国画家影响最大。基弗以深厚的文化反思进行表达,弗洛伊德以对人性的深度挖掘见长,都深受当代画家追捧。

其实,不管再现性的还是表现性的作品都要通过艺术家情感记忆和内心体验这个流程创造出来,即使是很客观的叙事,也有艺术家自己的情感和看法隐藏其中,这些看法都会自然而然地蕴含在他所塑造的作品中,只不过是艺术家躲藏在文本的幕后不直接说话而已。王国维在《人间词话》中曾谈到"有我之境"和"无我之境"的问题。"无我之境"是无"我"吗? 不是,它不过是淡化了"我",冷处

① [美]苏珊·朗格:《情感与形式》,刘大基等译,中国社会科学出版社1986年版,第51页。

理了"我",就是不露声色的冷处理,就是冷抒情。"有我之境"就是激情澎湃地、汪洋肆意地表现自我。再现和表现只是"我"的浓淡之分,但是没有真正无"我"的作品。即使是1990年代后现代先锋作家所倡导的客观的不发表任何看法的"零度写作"也是有"我"的。作家同样表达了他对这个世界的看法,他的痛苦、不满、对生存的焦虑都蕴含在他的叙述和形象中。这不是我们强加给他的,他虽然力图不露声色,但其"声色"无意识之间又不能不包含在他所表达的形象中,露了"声色"。正因为这样,他创作的形象反而显得更有价值。如果刻意去表达形象,反而使这个形象被艺术家的主观意识"玷污"了,适得其反。不去刻意为之,反而自然而然得之,这就是艺术辩证法。

第七章 艺术创造的心灵之双翼：想象力与理解力

第一节 从感受者的人到创造者的心灵

艺术原创力，突出表现为艺术想象力。艺术家的天才，或与一般人的区别，就在于具备非凡的想象力。想象力作为一种创造性的认识能力，是一种强大的创造力量。想象力属于特有的心灵能力。一首好诗，一幅好画，一部优秀的叙事作品，都显现作家、艺术家心灵的创造能力。

那些赋予艺术家独特高贵的东西只能是心灵。艺术创造的心灵，可以视为人的高级的智性的特殊心理活动能力。它是自由的，直觉经验的，大胆想象的，又离不开情感、悟性、理解等因素。亚里士多德在论及心灵时说："想象不同于感觉和判断。想象里蕴蓄着感觉，而判断里又蕴蓄着想象。"[1]康德则称"构成天才的各种心灵的能力，是想象力和理解力"[2]。先哲们对心灵的观察，提出了洞开艺术创造的神秘之门的钥匙。本章为走进艺术创造过程的黑洞，做进一步窥探。

[1] 任蠡甫：《西方文论选》（上卷），上海译文出版社1984年版，第560-561页。
[2] 任蠡甫：《西方文论选》（上卷），上海译文出版社1984年版，第565页。

第七章 艺术创造的心灵之双翼:想象力与理解力

思维具有公众性,而感觉具有私人性,艺术创造首先依赖于感觉,然后在感觉经验的基础上,进行想象。艺术的感觉和想象,属于创造的心灵的范畴。一般感受者的人代替不了创造者的心灵。

康德提出过"真实的感受物"与"想象的感受物"。"真实的感受物",如同我们到海边实地去看大海。它还停留在一般人生活当中的感受物,属于初级功能等级的思维过程。"想象的感受物",如同梦见的大海,比肉眼看到的大海奇妙、虚幻。想象是复杂高级的形象思维,更切入艺术创造。艺术想象不受生活真实的局限,就像在梦中天马行空地去创造形象。

只有具备创造者的心灵,才有获得"想象的感受物"的可能。

艺术感性或直觉,作为艺术家进行创作活动的主要方式,大致有两层含义:(1)对对象世界的艺术感知。艺术家作为社会的存在,作为感受者的人,观察、体验和感知各种生活现象和生命现象,获得对社会人生或自身生命的真实感受,从而引起创作的欲望。(2)建构艺术世界的感性方式。如果说艺术家在感知现实生活或生命活动中可以借助于逻辑思维,那么,进入创作时则要依靠敏锐的艺术感觉和想象的能力,想象也是以感觉经验为基点。艺术创造是感觉和想象达到高度活跃的高级心理活动。

艺术家的感性方式离不开创造的心灵的机制。艺术形象是物质的客观属性与心灵世界的对应使人类情感得以物质化了的感性展现。歌德在论述"莎士比亚作为一般的诗"时,说:"不容易找到一个跟他一样感受着世界的人,不容易找到一个说出他内心的感觉,并且比他更高度地引导读者意识到世界的人。"[1]莎士比亚的这种"感受",当然不是一般人的感受,而是天才的创造者的心灵的感应能力,莎士比亚的这种"感觉",是同人的本质和自然界的本质全部丰富性相适应的人的感觉。这是文艺复兴时期作为人文主义者的艺术大师,对现实世界深刻的"感受",这不仅是拥有精神的宽度和厚度的"感觉",而且是带有精神导向的先知先觉。

然而,一般人的感受或感觉,往往只是粗糙的、表层的、片面的,且精神空间也比较窄小稀薄,不能进入审美创造的疆域,因为美的创造活动是心灵世界的物

[1] [德]歌德:《说不尽的莎士比亚》,范大灿等译,《歌德文集》(第十卷·论文学艺术),人民文学出版社1999年版。

化的反映。只有对感受的东西进行深刻的理解和认识,有精神与"灵魂"的参与,即进入灌输生气的那种心灵,才能将一般感受导向审美的感受。这就要求艺术家具备创造的主体意识,这是创作的必要条件。一方面,艺术家要不断充实丰富自身的思想、情感、意志、人性、良知、人格、气质、个性、兴趣等精神主体。另一方面,艺术家的主体意识又代替不了对现实生活的感受与生命体验。只有在对纷纭复杂的生活现象进行深入的洞察和思考中,发挥创造主体意识的作用,只有在把握和达成创造主体与表现对象的默契中,才有获得心灵创造的可能。

叶芝说:"一位小说家可能会描绘自己的偶然经历,即那些支离破碎的经历,但他绝不能仅仅就这样。他与其说是一个人,毋宁说是一类人,与其说是一类人,毋宁说是一种激情。他就是李尔、罗密欧、俄狄浦斯、提瑞西阿斯,他超出了剧本之外,甚至于他热恋的女人也就是罗萨琳、克莉奥帕特拉,而绝不会是黑夫人,他是自身经历的幻觉场景的一部分。我们敬重他,是因为大自然变得明白易懂了,而且如此一来,就成了我们的创造力的一部分。"[1]只有完成这"四级跳"(一个人——类人——作品主人公——剧本之外),才会具备艺术创造力与创造者的心灵,成为真正的艺术家。

艺术是一种心灵的精神的冒险。艾略特曾把艺术的精神比喻为"白金","它可以一部分或者整个地影响于诗人本身的经验",他说:"一个艺术家越完善,他本身作为感受者的人和作为创造者的心灵越是完全分离,心灵越是能把热情(材料)加以融会、消化和转化。"[2]艾略特强调"创造者的心灵"与"感受者的人"的"完全分离",建立在两者之间紧密联系的基点上,宛如卫星发射上天时的分体。这不仅是艺术家与普通人之间的区别,也是艺术大家与一般艺人之间的区别。从"感受者的人"到"创造者的心灵"的艺术实现,标举迈入艺术创造的神秘之门。创造者的心灵,拥有白金似的媒介物,把朴素的生活(生命)感受,把原始的、粗糙的、现象的东西,"加以融会、消化和转化",从而酿成有审美价值的艺术形象。只有表现出心灵对表现对象及其现实世界的反射与融合的艺术家,方能展开想象的翅膀,催动美的意象的诞生。

罗曼·罗兰在谈到长篇巨著《约翰·克利斯朵夫》的创作时,说:"他的心灵

[1] 王宁:《诺贝尔文学奖获奖作家谈创作》,北京大学出版社1987年版,第32-33页。
[2] 王宁:《诺贝尔文学奖获奖作家谈创作》,北京大学出版社1987年版,第146页。

的触觉感到了那遥远的往日的震动,那时涌现了克利斯朵夫自己,那是人,而不是作品。"他甚至声称克利斯朵夫是"我的灵魂放大以后临摹而成的故事"①。可以说,罗曼·罗兰说出了"创造的心灵"的要义。作家笔下约翰·克利斯朵夫这一人物形象,显示着自身的主体质量。艺术家只有具备丰盈自足的创造的心灵,才能表现出非凡的创造力,展示表现对象与人物形象的思想和灵魂深度。

艺术形象和作品的灵魂,依赖于创造的心灵对形象的作用,即灌注生气的作用。就是要把感觉、想象、情感、理解等心灵诸能力推向符合目的性,这既是自给自足的自由创造活动,又是能加强心灵诸能力的活动。

第二节 创作过程中的直觉支柱系统:想象力

德谟克利特说:"有两种形式的认识:真理性的认识和暗昧的认识。属于后者的是视觉、听觉、嗅觉、味觉和触觉。"②但真理性的认识和这根本不同。暗昧性的认识就是形象认识,没有逻辑判断。艺术创造就是靠形象的认识,靠直接把握世界的能力,即想象力。从某种程度来说,创造就是想象。想象对于自然科学也很重要:想象发现了万有引力,想象发现了原子裂变,发现了相对论,等。没有想象就没有科学发现。而艺术,完全是想象的。艺术家的才华,集中在想象力,具备与常人不一样的奇特丰富的想象力。

唯有想象的艺术,才有审美价值。蜡像虽在模仿自然中能够达到完美的境界,但不能给我们一点点美的冲击力,原因就在它让想象力毫无施展的余地。雕塑只拥有纯粹的形式而缺乏颜色,绘画拥有颜色而形式属纯粹假象,二者都要求观赏者想象力的参与。

即使应用艺术,也离不开想象力。有人认为制作没有想象,但没有想象的制作是平庸的。设计也是一种创造。比如柯达胶卷的广告设计,在美国加州的一

① 王宁:《诺贝尔文学奖获奖作家谈创作》,北京大学出版社1987年版,第12页。
② 任继甫:《西方文论选》(上卷),上海译文出版社1984年版,第560页。

条公路的广告牌上表现金黄的玉米,把打扫卫生的工人画得很矮,把玉米表现得很粗大,玉米的金黄色都流到了地面,目的是突出柯达胶卷的色彩。只有靠想象才有这样的创意。再如亨利·摩尔的《核能》纪念碑,更具有奇特的想象力。核能爆炸的时候像一朵蘑菇云,但艺术家把它做得像个人头,人头又画得像骷髅,骷髅就很有象征的意味,把核能战争对人类的摧毁性深刻地揭示了出来。艺术形象就在似与不似之间,这堪称伟大的想象。这件作品是应用艺术,又是纯粹艺术。

感觉是真实的,想象是虚幻的,但艺术想象也离不开感觉,因为艺术通过想象创造的形象,应该具有艺术的真实性。艺术想象不受真实的感受物的限制,但即使是梦中见物,是一种梦境和幻象,也会有真的情理和活的灵魂所在。这正是艺术想象拥有伟大创造力的原因所在。

想象与感觉是分不开的。朱光潜称形象的直觉,形象是直觉的表现对象。"作诗火急追亡逋,清景一失后难摹"(苏轼语),诗人重视灵感中冒出来的火花,擅于抓住这种电光石火、瞬息即逝的情景,不会让出彩的形象像鸟儿一样飞掉,这即是直觉的特有能力。艺术家进入这种状态才能创作出好作品来。想象是心之物的活动,刘勰《文心雕龙·神思》中就提出"神与物游","神"就是想象,"物"就是表象,揭示了艺术想象总是伴随"物"的表象而进行的。艺术表象是想象的物,犹如梦中之物。进入艺术创造过程,即进入非现实的、神奇的"神与物游"的境界,这也是虚构的"物"的世界。想象的直觉直接诉诸"物"的感觉形象。波德莱尔所说"想象是各种官能的皇后",至少有两层意思,一是想象与五官紧密联系在一起;二是各种官能凭借想象而起飞。克罗齐美学的关键词,大致是直觉、个体、想象。直觉是个体的一种心灵活动。艺术直觉能把心灵中复杂的状态全部表现出来。这为艺术的想象提供了一种可能性,因为艺术表象(形象)是直觉表现,只有借助艺术想象才能实现。

艺术想象,不可拘泥于对现实世界的直觉印象的模拟,真实的感觉经验只是一个支撑点,想象和幻想可以从这一基点上展翅飞翔。艺术家浪漫而特别发达的想象力,表现在感觉与幻想力上面。天上人间上下求索,"观古今于须臾,抚四海于一瞬"[①],在浩瀚无垠的宇宙时空中自由翱翔,不断显现心灵创造的惊人

① 郭绍虞:《中国历代文论选》(第一册),上海古籍出版社1981年版,第170页。

第七章 艺术创造的心灵之双翼：想象力与理解力

奇迹。

一个心灵健全充实的艺术家，总是显示出艺术直觉想象的超验的气度。艺术家对现实感受或生命体验的种种信息，心灵受直觉印象或经验的震颤而引起创作的冲动，而艺术想象则是一匹摆脱任何羁绊的行空天马。马尔克斯在回答记者关于"写作愿望"的问题时说："是一种形象。起初，常常遇到这样的形象，它似乎与作品的故事毫不相干。所谓形象，首先是一个有生命的细胞。这细胞有时会莫名其妙地繁殖起来。它虽然微不足道，但它可以阻碍一种事物的生长，也可以变成某种惊人的故事。"①这个经验事实，可以说明三点：(1)开始引起作家创作欲望的，是生活中遇到的"形象"；"似乎与作品的故事毫不相干"；(2)这种形象却是一个有生命的、可以繁殖的细胞；(3)作家凭借经验感悟和艺术想象可以赋予形象以审美价值，"变成某种惊人的故事"。可见，心灵的创造始终伴随着想象，摆脱感觉的真实印象而升空飞翔。

另一方面，艺术想象的虚幻性，也离不开感觉的真实性，二者是融为一体的。因而，艺术家需要留心和观察大自然和社会生活中各种形象乃至微妙的形态特征，以引发心灵的感应。直觉想象凌驾于"五官"之上，并疏通"五官"使它们走向横向联合，即组成联觉，去拥抱绚丽多彩的世界。

艺术家进入自由奇特的想象世界，也不是像有人形容的犹如进入虚幻的梦境。不管艺术家如何天马行空、经天纬地，也不管如何疯子般迷狂，其感觉和想象总是与人的外在世界和内在世界相联系着。艺术形象的创造，是艺术家在记忆经验的基础上，改造或重新创造形象的过程，是对粗糙的、片面的、纷繁杂陈的材料和印象，进行综合和凝练、升华和拓展为艺术的精妙的、深厚的感性形象的过程。苏珊·朗格说："只要人们把直觉当作远离任何客观联系的东西，那么，无论是它的变化还是它与理性、想象或任何其他非物质(Non-animalian)的精神现象之间的关系，就都无法研究了。"②

一首诗，一幅画，一支乐曲，作为艺术家的特有的记忆经验的想象的世界，都显现创造的心灵对直觉的激发和制约。

下面谈谈心灵的幻觉。艺术家总是以创造的心灵去感悟和拥抱世界，通过

① 王宁：《诺贝尔文学奖获奖作家谈创作》，北京大学出版社1987年版，第508页。
② ［美］苏珊·朗格：《情感与形式》，刘大基等译，中国社会科学出版社1986年版，第437页。

高度兴奋和活跃的内在感官幻想力的滑行,抛出奇突邈远的弧,创造出独特奇妙的形象世界。比如,武昌蛇山的古迹黄鹤楼,乍看极平常,可是在唐代诗人崔颢的笔下则极有神奇韵致:"昔人已乘黄鹤去,此地空余黄鹤楼。黄鹤一去不复返,白云千载空悠悠。"虽寥寥数语,却也可以看出诗人的艺术触觉伸向了古今寥廓的时空,最终又回到现实的地面,直接诉诸读者丰富的感受。

再谈谈心灵的内在逻辑。靠什么联系艺术幻觉的形象世界?显然不是靠艺术家的理念或所谓意图,强加给直觉形象,而是靠对形象世界展开的内有的情感逻辑、心理逻辑或性格逻辑的把握,显现其艺术真实感。艺术创造的基本幻象的全部联系就表现为这种活的联系,是一种完整"经验"的历史。当形象一旦成为有机生命体而艺术显现,所有意义就蕴含在这个形象世界之中,并且时时都可能有新的发现,叙事艺术尤其是这样。以至托尔斯泰谈到《安娜·卡列尼娜》时称,那些男女主人公有时就常常闹出一些违反我本意的把戏来:他们做了在实际生活中常有的事和应该做的事,而不是做了我们希望他们做的事。马尔克斯在创作《百年孤独》中不得不将文中自己喜欢的上校杀掉,他写完这一章时,浑身颤抖着上楼,在床上哭了整整两个小时。这一事实表明,艺术想象中热中有冷,放中有收。大师们都是尊重笔下人物自身的性格逻辑,对笔下的人物该残忍的时候要残忍,该温柔的时候要温柔。作品中的人物形象是不以作者的意志为转移的,艺术家在创作中必须保持克制的状态,不能让主观感情影响了笔下人物的性格发展与命运。艺术想象力,同样表现在将每种人与事物在生活中的全部丰满性,连同最细致的特征一起复制出来的本领。

第三节　理解力包含于艺术想象之中

艺术创造的伟大力量,就是神奇的想象的力量。它最终是以独特的审美意象,展示其深刻的思想与文化底蕴,点亮人类生命的精神的灯火,乃至昭示人类社会前进的方向。艺术家的深邃的思想和敏锐的洞察力,即主体意识,直接影响着艺术形象和作品的审美价值。

第七章 艺术创造的心灵之双翼：想象力与理解力

创造者的心灵能力，包括情感、悟性、理解等，这些理性因素与形象思维活动有机联系着，因为艺术家的各种心理能力在任何时候都是作为一个整体活动着。很多艺术家对感觉经验与生活素材，往往要经过抽象思维的思考与琢磨之后，才进入创作。然而，一旦进入艺术创造过程，就进入想象的直觉思维。这个时候，艺术家的情感、悟性、理解，仍伴随着想象性的艺术创造。情感、悟性、理解，属于美感经验的范畴，不直接表现为抽象的逻辑的思维，它们作为创造的心灵能力，我们综合冠之为理解力。

理解力与想象力构成艺术创造力的一体两面。在艺术创造当中，艺术直觉是不受理性支配，是非理性的，但其自身那种潜移默化的情感和理解力，还是自觉不自觉地影响着直觉想象力。通常来说，艺术家在经验感悟时，对表现对象已有所理解。比如毕加索要把自行车的龙头和坐垫拼成个牛头，他会感到有一种形式象征的意味，他灵感来临的时候就是想把触动内心的东西表达出来。

艺术感觉和想象，不可避免地受到理解力的测试。艺术家应该具备心灵投射而显现审美意象的能力——伴随着艺术感觉和想象中的一种理解力。

依照巴甫洛夫语言信号系统的学说，第一信号系统是形象的系统，感觉和知觉的系统，并且富有激情和幻想的能力，称之为"艺术型"；第二信号系统在机体中完成最高的职能，悄悄地抑制和影响第一信号系统，称之为"思想型"。虽然形象思维依靠第一信号系统，抽象思维依靠第二信号系统，但第二信号系统在两种思维中都起最高的调节作用。如果没有对复杂的事物和现象的理解能力，一切想象和幻想都只能停留在蒙昧的人类童年时期。愈是艺术天才的心灵，愈是表现出深邃的思想和丰富的智慧对感性形象的投射和渗透。犹如盐溶于水，赋予感觉和想象以情感和精神的力度。

据苏联《在作家的实验里》一书报道，丘特切夫的抒情诗《人们的眼泪》是在诗人被秋雨淋湿的情景中写成的。阿克萨科夫介绍说，在这里，这样一种真正的诗歌的创作过程几乎是直观的，当流淌在诗人身上的稠密的秋雨的外部感受透过他的心灵化为眼泪的感受，具体化为有多少词汇就有多少音乐的音响时，在我们身上就会再现出多雨的秋天的印象和哭泣的人们的痛苦的形象。秋雨，衬托着哭泣的人们的痛苦的形象，透过诗人的心灵化为眼泪的诗歌意象，颇能看出诗人的心灵的创造中情感因素的作用。检验艺术家的想象力是否充盈，不单单在于其艺术直觉是否发达，同时要看是否具备敏锐的理解力。

刘勰《文心雕龙》中的《神思》篇，是一篇"想象论"，而将"神思"并举，"思"正是想象中所不可缺的，"思"对于想象力（"神"）的发挥起到推手的作用。"文之思也，其神远矣。故寂然凝虑，思接千载；悄焉动容，视通万里；吟咏之间，吐纳珠玉之声；眉睫之前，卷舒风云之色；其思理之致乎。故思理为妙，神与物游。神居胸臆，而志气统其关键。""神用象通，情变所孕。物以貌求，心以理应。"[①]"神"中有"情"有"思"，"思""情"融于"神"，这里"思""思理""情""心""理"，整体上可以理解为理解力。刘勰的"神思"观点，有力印证了艺术想象的主体性特点，即艺术家主体意识对"物"（表象）的反射和渗透，艺术形象世界仿佛是通过心灵的多棱镜将现实世界折射出来的。

创造的心灵的理解力，属于审美经验范畴，是对表现对象的直观性把握的能力。

这种艺术理解力，把心灵的诸能力推向一种符合目的的自由活动。它驱动而并不束缚艺术家创作的直觉想象活动，加大艺术创造的强度。

首先，无论是外物刺激生发的冲动，还是主体内在激情的骚动而引起的冲动，都是引发艺术想象的创造活动，具有一定的指向性和选择性。艺术家的创作冲动，一开始也许萌发于某种感觉或直观经验，但真正进入创作时还是要做一番斟酌和思索，然后借助于想象进入艺术创造过程。叶芝甚至称"想象会产生创作冲动"，因为他总是带着"虔诚的信仰和痛苦的切身感受"进入创作。心灵受痛苦的美丽折磨而非写不可，从而引起艺术的冲动和想象。诗人、音乐家、舞蹈家，当某种情绪触发会突然启开才思之泉进入艺术境界。它不是浮躁的情绪，而是心灵的一种悟性和闪光。

激情信仰与痛苦的审美感受，本身就包含着意志和情感的理解力。我国《红楼梦》《聊斋志异》等古典名著，都是作家"发愤"而为之。这种孤独悲愤的感情使艺术想象蕴含着朦胧的思想胚胎和价值取向。现代生命体验的作品，则出于艺术家生命自身的骚动和情绪力量。萨特曾这样描述："为什么偏偏要写作，要通过写作来达到逃避和征服的目的呢？这是因为作者的各种意图背后还隐藏着一个更深的、更直接的、为大家共有的选择。""艺术创作的主要动机之一，当然在于

[①] 刘勰：《文心雕龙》，范文澜注，人民文学出版社1978年版，第493-494页。

第七章 艺术创造的心灵之双翼:想象力与理解力

我们需要感到自己对于世界而言是本质的。"①这种把自我视为创造物的"本质",把自我精神的统一性赋予事物的多样性,使想象充满自我精神的张力与目的性。

再则,艺术家上天入地,突发奇思异想,"笼天地于形内,挫万物于笔端"②,正是要依靠敏锐而深邃的理解力,把握和开拓自己的直觉想象,建构独特的艺术世界。

艺术家创作冲动触发起的联想和幻想,常常是远离感受经验和原初形象,其心灵的想象力与理解力是同步进行的。如果说创作冲动的目的性还是朦胧的、简单的,那么,由此导向作品的酝酿和构思,其创作目的也必然随之清晰和深化,并酿成丰厚了的复杂多义的朦胧。艺术家在创作中常常改变初衷,正是因为理解力对想象力诱导而发生的特有现象。艺术家对表现对象的理解程度,虽然与作品形象的思想深度不是同等,但确实密切相关。只有理解了的东西才能更深刻地感觉它,只有经过艺术家的深切感受和理解的形象,才能使作品达到理想的艺术深度。

第三,艺术想象,不仅要靠理解力增强感觉的锐性和力度,深入表现对象内部,对其生命精神与固有内涵洞幽烛微,同时驱使直觉想象不断向广阔的精神空间推进和延伸。经典的艺术形象,总是在艺术家的心灵世界与宇宙世界的感应、契合中,达到深刻的意会,从而加大对表现对象的直观性把握的力度。

第四,理解力同样导致形象整体的艺术张力结构。艺术家需要将散金碎玉般的想象表象,组合成有机的艺术整体。尤其是叙事性作品,如小说、戏剧、舞剧、电影、电视等,都是通过人物故事的创构,造成作品的整体意蕴。心灵的创造,包括艺术家对作品主体结构的理解和情感倾注。正如《红楼梦十二曲·引子》所言:"奈何天,伤怀日,寂寥时,试遣愚衷。因此上演出这怀金悼玉的《红楼梦》。"清人成之称这"二十七字,为作者自述著书本旨之意"③。所谓"本旨之意",是指曹雪芹主体构思的意向,这亦可称为理解力,维系以贾宝玉为基本线索,连接林黛玉、薛宝钗、王熙凤等"金陵十二钗"的多层面的主体结构。正因为高明的作家不是把"本旨之意"抽象地提取出来,硬塞给读者,而是只作为构建艺

① 王宁:《诺贝尔文学奖获奖作家谈创作》,北京大学出版社1987年版,第303页。
② 郭绍虞:《中国历代文论选》(第一册),上海古籍出版社1981年版,第171页。
③ 一粟:《古典文学研究资料汇编·红楼梦卷》,中华书局1980年版,第602页。

术大厦的表象系列内含的基本意向或艺术结构本身的一种意向、意味。它仅仅表现了总体性、概略性、指向性的特点，虽然维系或笼罩着形象系列的整体，却不能囊括其含义。作品的思想意义，则要通过认识艺术形象本身去获得。

艺术构建付诸语言形象，是创作过程中最富于创造性的阶段，这种以想象力为主导的艺术直觉活动，是不以艺术家主观的意识或意志为转移的不自觉的过程，但又是渗透着艺术家的情感和悟性的高级心理活动。心灵的理解力将想象力提升到形而上的精神历险。伴随着艺术的虚构和想象的理解，可以称为虚幻情势的理解。

第四节 艺术直觉创造的目的性与无目的性

艺术想象活动的基本特点，表现在艺术家对感觉经验印象的内视（内听）的艺术形象实现上，并且具有直观把握的丰富性和完整性的特点，直觉想象和幻想常常深入到理智尚未涉及的范围，即使被深刻感受和理解了的东西，也并非清晰，往往是"只能意会而不可言传"的朦胧状态。然而，这丝毫也没有淡化或削弱形象的内涵和作品的理性力量。这就是形象大于思想，伟大艺术家所感觉和想象的世界，要比被认识到的丰富深刻得多，因为创造的心灵就像一只贮藏器，捕捉和储藏无数被理解了的与尚未被理解的生动形象，直接熔铸入作品。不少经典作品中形象向我们显现了尚未被艺术家感知的直觉想象的深层意义，这种作品的客观意蕴超越艺术家主体意识的奇妙现象，正表明艺术直觉创造的自觉性与不自觉性、目的性与无目的性。

卢卡契说："创造者对现实关系的把握，不是有意识的把握，而是自动的和本能的把握。""剥夺创造中的无意识活动就等于完全取消创造。"[①]艺术家非凡的灵气和富有的想象力，更多地表现了直觉方面的禀赋和才能，从直觉把握的形象

[①] ［匈］卢卡契：《巴尔扎克和法国现实主义》，载《卢卡契文学论文集》（第二卷），中国社会科学出版社1980年。

第七章 艺术创造的心灵之双翼:想象力与理解力

中得以最大限度地施展和发挥。曹雪芹、巴尔扎克等现实主义作家的作品,表现了超越作家主体意识的极其丰富复杂的意蕴。正是因为他们用整个心灵去感受和理解对象世界,其艺术直觉创造又是浑然一体的,势必超出自身的认知能力,并且灵感来临时,形象迭出,具有模糊的艺术不确定性。模糊就是丰富。

在艺术创造和想象中,不可忽视潜意识和无意识的存在与作用。弗洛伊德称占据三分之一的"无我",隐藏在冰山下面。艺术创造要使冰山上面与冰山下面都得以整体表现,要把人和事物的正面、反面、侧面全部的丰满性都显现出来。

张璪画《松石图》时,称"与神为徒",完全服从于迷狂的想象,这样的灵感和想象,无疑带有无目的性。艺术形象和作品的诞生,犹如小孩落地,一种因子自然而然地到了孩子身上,这不是有意而为之,而是卢卡契讲的"自动的本能的"。石涛说,"老夫眼窄何由放,出没无踪点浪花",与郑板桥那句"画到神情飘没处,更无真相有真魂",是一个意思。他"点"了几朵"浪花",不是形下物的,而是形上精神的。一个天才的笔向来是比他本人要伟大的,他要远远扩张到他暂时的目的以外去。

艺术家在审美创造中的理解和情感与感觉和想象不断达成协同或默契,融成一体,从而表现了艺术直觉的无意识态势。阿恩海姆说:"无意识的推理往往能够解决意识苦心思考而不能解决的问题……然而如果没有意识和理性预先进行的那一番苦心煎熬,无意识推理就无法达到自由的相互作用。"荣格也说:"只有在意识最大限度地完成了自身的任务的情况下,无意识才能达到令人十分满意的作用。"①这即是无意识而有意识,无目的而有目的性。

在进行艺术想象的时候,仿佛没有什么明确的目的,而无目的中包含着目的。禅宗的"拈花微笑",无目的,通过"拈花微笑"来传递他的信息,是大目的而不是小目的。王朝闻曾写过《拈花微笑对艺术创作的启示》,其中说,艺术创造在想象的时候就像"拈花微笑"一样,不要给出什么目的性,不要刻意地要去表现什么。不确定性或模糊思维,对艺术创造很重要。高明的艺术大师们的直觉形象创造,如同伸向大海的钓钩一样,不确定性,未完成时,给读者留下联想和想象的空间。

从自觉的意识到不自觉的无意识,内含着一个转化的过程,即主观的、感知

① 转引自维果茨基:《艺术心理学》,百花文艺出版社 2010 年版,第 288-289 页。

的变成"自动的本能的",这也是艺术家的主体意识对直觉和想象的潜移默化的渗透和浸润。克罗齐称"艺术的直觉是强度较大的直觉""能够把心灵中复杂状态尽量表现出来"①,这样的艺术直觉想象,表现了没有明确目的却又符合目的性的特点。艺术家无意识的直觉形象创造却构建了有意识的、有底蕴的艺术世界。

艺术家获得最佳的心态,沉入创作境界,即表现为心理活动的兴奋和扩张——将内在精神转化为物质形式的一种潜意识的创造活动。艺术家的想象力与理解力扭在一起,犹如两条激流一起经过峡谷,彼此排斥又喧嚣着一道前进。当流入较宽的江面后,各自扩张和舒缓,并且彼此融合成一股力量,带着一片和谐声奔流而去。这也是直觉创造中各种心理能力达到高度活跃时相互协调、配合默契的良好心理机制。斯洛说:"创作能力在它发挥到极致时,是有意识和无意识兼而有之……麇集于脑海(即无意识的"深渊")中的意象所经历的形变是无意识的,而对这些意象的控制是有意识的。"②这颇准确地描述了艺术直觉创造过程中想象力得力于理解力,而自由充分地发挥到极致。艺术家想象的意象的形变和生成是瓜熟蒂落式的,无意识中孕生了大意识、大思想。而所谓"对这些意象的控制是有意识的",即凭借理解力,艺术意象不会受到作者主观意图的干扰。

现代艺术表现对象的本质特征,蕴含在艺术直觉的形式之中,具有抽象性。带有抽象的直觉想象,不拘泥于真实物象,全凭意象化、隐喻、象征、神话、抽象等手法,营构心灵之象。因而它不是形式主义的表现,而是具有内在精神和主体质量的艺术表现的心灵形式。康定斯基说:"一件艺术品的形式由不可抗拒的内在力量所决定,这是艺术中唯一不变的法则。"③艺术作品中的形象,看上去是直觉的、具体的、非理性的,细琢磨又是虚幻的、抽象的。卡夫卡的《变形记》中的格里高尔,契诃夫小说中的"变色龙""套中人",《西游记》中的孙悟空、猪八戒、唐僧,鲁迅小说中的"狂人"、阿Q等,其意义和内涵都显示了人物形象对自身的超越。如引起争论的阿Q形象的"共名"说,假如从直觉形象(形式)的抽象化的艺术理论出发,就容易理解了。

① [意]克罗齐:《美学原理》,外国文学出版社1983年版,第20页。
② 转引自[美]韦勒克、沃伦:《文学理论》,刘象愚等译,三联书店1984年版,第86页。
③ [俄]康定斯基:《论艺术的精神》,中国社会科学出版社1987年版,第12页。

第七章 艺术创造的心灵之双翼：想象力与理解力

抽象的直觉形式，是由艺术想象带有主观性而致，属于经验形式、生命形式。不同的心理需求必然与不同的物质形式相对应，得以抽象化的想象而显示出来。犹如画家用线条和色彩组成的抽象的形象，梵·高说："我总是希望在色彩上做出一种发现，以两种补色的结合，它的混合和它们的对置，类似色调的神秘的振动来表现两个情人的爱，用在暗的背景上涂上具有明亮的光辉的色调来表现头脑的思想，用金星表现希望，用日落的光辉表现一个灵魂的希望。"[1]可见，每一种色彩的线条或自然景物的色彩的组合，都是对主观经验世界或生命灵魂做出符号性呈现的艺术表现。

[1] 梵·高：《梵·高论画》，《世界美术》1979年第1期。

第八章 艺术的个性与陌生化效果

第一节 艺术的不可复制性与陌生化效果

由于生命经验本身的当下性、瞬时性,使得艺术作为经验的呈现具有即时性。生命是时间性的存在,时间的不可逆,使得生命经验具有体验的绵延性,但又不可重复。或者说,从经验本身来说,经验是不可重复的,重复是单调的,"审美的敌人不是实践,也不是理智。它们是单调;目的不明而导致的懈怠,屈从于实践和理智行为中的惯例"①。生命需要新的经验不断充盈其中,使其活跃而充满活力,使人改变生活的惯性。罗丹由此才说:"所谓大师,就是这样的人:他们用自己的眼睛去看别人见过的东西,在别人司空见惯的东西上能够发现出美来。"②艺术的功能之一,就是通过艺术家提供的艺术经验不断丰富自我的生命经验。

从艺术自身来说,艺术要求不断创新,忌讳重复自己,忌讳重复他人,只有这样才能为接受者提供源源不断的新经验。罗丹说:"真正的艺术家总是冒着危险去推倒一切既存的偏见,而表现他自己所想到的东西。"③康德认为天才为艺

① [美]杜威:《艺术即经验》,高建平译,商务印书馆2005年版,第43页。
② [法]罗丹:《罗丹艺术论》,沈宝基译,广西师范大学出版社2002年版,第7页。
③ [法]罗丹:《罗丹艺术论》,沈宝基译,广西师范大学出版社2002年版,第10页。

第八章 艺术的个性与陌生化效果

立法,他将美的艺术划归为天才的艺术,在他看来,"天才就是:一个主体在自由运用其诸认识能力方面的禀赋的典范式的独创性"①,"独创性就必须是它的第一特性"②。独创性是对艺术家的要求,这种独创是指艺术的经验表达而言,必须具有创新性。现代主义艺术以来,"新"成为艺术的普遍追求,如此才有了先锋、前卫、实验这样的艺术诉求。画家杜布菲说:"艺术的本质便是新奇性,对于艺术的见解也同样应是新奇的,唯一切合艺术的体系便是不断地创新。"③

对于叙事类作品来说,忌讳人物形象的重复,俄狄浦斯王、哈姆雷特、于连、葛朗台、安娜·卡列尼娜、贾宝玉、阿Q等人物形象,都是不可复制的典型。维纳斯作为西方绘画中经久不衰的题材,虽然不同时代的画家画的都是同一个年龄段的少女维纳斯,但却形态各异:波提切利的《维纳斯的诞生》清新忧郁,乔尔乔内的《睡着的维纳斯》成熟高贵,鲁本斯的《化妆的维纳斯》丰硕性感,委拉斯凯兹的《镜前的维纳斯》清丽明亮,都是大师的经典画作,却又仪态万千,风韵各异。这些维纳斯告诉我们,画什么不重要,怎么画才是关键。梅兰竹菊,题材几百年来一直不变,但却各家表达迥异。对于抒情类作品来说,每个艺术家即使面对同样的场景,内心感受仍然是不一样的。

中国古代艺术受禅宗"顿悟"观影响,强调艺术创作的当下即成,以此来解决艺术创作的不可重复性。由于生命经验在时间中的不可逆和不可重复,艺术的当下即成可避免创作的复制性。"所有这些术语——独特性、真实性、唯一性、原创性和原型——都建立在那原初的时刻,即经验与符号融于表面的时刻。"④经验是时间的绵延之流,在时间中具有不可重复性,艺术创作切合生命的当下性,由此带有经验表达的新鲜感。写意画强调"写"而反对"描",就是切合了经验的当下性,强调遣兴、随性情书写,当下即成。严羽说,"诗者,吟咏性情也""诗道亦在妙悟"(《沧浪诗话》),性情来袭的瞬间,不去思前想后,率性而成,这样的表达会绕开意识和理性的管控,直抵本能和无意识深处。

如何避免艺术的复制性,陌生化既是一种审美效果,也是一种创作技巧。所

① [德]康德:《判断力批判》,邓晓芒译,人民出版社2002年版,第163页。
② [德]康德:《判断力批判》,邓晓芒译,人民出版社2002年版,第150页。
③ [波]塔塔尔凯维奇:《西方六大美学观念史》,刘文潭译,上海译文出版社2006年版,第270页。
④ [美]克劳斯:《前卫的原创性及其他现代主义神话》,周文姬、路珏译,江苏凤凰美术出版社2015年版,第127页。

谓陌生化,就是一种不同于惯常性思维看到的日常经验,一种耳目一新的艺术效果。对于陌生化的阐释,最经典的是俄国形式主义理论:

> 那种被称为艺术的东西的存在,正是为了唤回人对生活的感受,使人感受到事物,使石头更成其为石头。艺术的目的是使你对事物的感觉如你所见的视象那样,而不是如同你所认知的那样;艺术手法是事物的"反常化"手法,是复杂化形式的手法,它增加了感受的难度和时延,既然艺术中的领悟过程是以自身为目的的,它就理应延长。①

作为艺术效果来说,陌生化就是指一种审美经验的新鲜感,不同凡响。求新是艺术不竭的驱动力。人人都见过月亮,诗人叶赛宁的月亮是这样的:"月儿像金色的青蛙/在静静的水面摊开";人人都见过向日葵,只有梵·高的向日葵才会旋转、燃烧;谁都见过湖泊,只有柴可夫斯基的《天鹅湖》才那样迷人深邃。"艺术经验带领我们进入一个拒绝熟悉事物的世界,它阻止任何人类情感的无度倾泻,促使我们成为自己的陌生人"②,陌生化的艺术处理,能让受众重新反观自己熟悉的生活,从而使审美经验更加丰盈。

作为艺术手法来说,陌生化是一种反常规化的思维方式。要达到耳目一新的艺术效果,反常规化是比较有效的方式。艺术家总是从普通人不易觉察的视角看到日常事物中不可多见的东西。我们读《阿Q正传》,阿Q让我们既熟悉又陌生,熟悉之处,感觉鲁迅是在写每个读者自己;陌生之处,又感觉阿Q是每一个中国人的集合。米勒的绘画,能在普通日常的事物上让观众感受到崇高,他致力于一个新的农民主题。约翰·伯格认为,"米勒选定农民为创作主题以后,穷其一生的努力要赋予农民尊严及永恒",米勒绘画的崇高来自当时没有哪个画家预见到的两点:"一是城市和其郊区的贫穷;一是工业化所产生的市场,牺牲了农民的利益,有一天会令人丧失所有的历史感。这就是为什么米勒认为农民代表人类,为什么他认为自己的作品具有历史使命。"③米勒绘画的这种陌生感在当时被认为是粗野的,人物画都是学院派那种所谓高贵的面孔,但米勒呈现的视觉

① [俄]什克洛夫斯基等:《俄国形式主义文论选》,方珊等译,三联书店1989年版,第6页。
② [意]佩尔尼奥拉:《当代美学》,裴丽亚译,复旦大学出版社2017年版,第118页。
③ [英]约翰·伯格:《看》,刘惠媛译,广西师范大学出版社2015年版,第106-107页。

经验却是新鲜的。

梵·高曾陈述他的画作《夜间咖啡屋》中的色彩和物象,都不是一般人眼中所能见到的:

> 我想尽力表现咖啡馆是一个使人毁掉自己、发狂或者犯罪的地方这样一个观念。我要尽力以红色与绿色表现人的可怕激情。房间是血红色与深黄色的,中间是一张绿色的弹子台;房间里有四盏发出橘黄色与绿色光的柠檬黄的灯。那里处处都是在紫色与蓝色的阴郁沉闷的房间里睡着的小无赖身上极其相异的红色与绿色的冲突与对比。在一个角落里,一个熬夜的顾客的白色外衣变成柠檬黄色或者淡的鲜绿色。①

这样的构思初衷使得梵·高的咖啡屋成为色彩和视角都很独特的咖啡屋。梵·高的好友高更,在西方社会进入现代文明时期,对于千百年来绘画所表现的身体,反其道而行之,远走太平洋,寻找原始部落中女性身体那种最初的坚实和纯朴,迥异于那种古希腊以来的S形站姿构造下的唯美裸体,并独树一帜地开创了象征主义绘画流派。马蒂斯的解决办法是让画家的观看回归孩子最初的眼光:"'看'在自身已是一创造性的事业,要求着努力。在我们日常里所看见的,是被我们的习俗或多或少地歪曲着。……人们必须毕生能够像孩子那样看见世界,因为丧失这种视觉能力就意味着同时丧失每一个独创性的表现。"②这就要求画家随时保持经验感知的鲜活性。

摄影术发明的初期,之所以普遍被质疑不是艺术,原因就在于当时的艺术家极其反感摄影师在使用照相机时不加选择地记录现实,电影诞生初期也遭遇到此类问题,这表明,艺术家的主观介入以进行意义表达和经验呈现极为关键。当然,我们今天对照相机的记录和电影的记录已经有了更深入的理解,记录并非没有表达。不管是再现还是表现,没有谁高谁低,只是艺术表达的两种方式而已。

① [美]珍妮·斯东,欧文·斯东:《亲爱的提奥:梵·高书信体自传》,平野译,四川人民出版社1983年版,第521页。
② [德]赫斯:《欧洲现代画派画论》,宗白华译,广西师范大学出版社2002年版,第74页。

第二节　艺术形象的个性与不可复制性

要取得陌生化的效果,艺术就必须要有个性,有新意。"真实性"是艺术的第一生命,"个性"是艺术的第二生命。个性包括艺术家的个性、艺术品的个性、艺术形象的个性。

一、艺术家的个体性与集体性

弗洛伊德的学生荣格提出"集体无意识",强调集体无意识对个体无意识的优先性,他表面上是不要个性的,但是他说:"艺术家的个性是两个对立因素的统一:一方面,艺术家自有他自己的生活,具有他自己的见解、趣味和习惯;可是另一方面,作为一个创作者,他完全没有这些特征和特点,他是无个性的。"作为实际的人,艺术家是有个性的,作为创作的人,他是没有个性的。他提倡这个观点的目的是什么呢?他说,"必须在他的作品中表达出整个集体所特有的非理性的心理现象",这就是集体无意识。他说:"艺术是一种天赋的刺激的因素,艺术家不是一个富有力求达到自身目的的自由意志的个人,而是允许艺术通过自己实现他目的的一个人。什么目的呢?作为一个人,他可能具有一定的性情意志和个人的目的,可是作为一个艺术家,他是更高意义上的人,他是一个集体的人,表现形成人类无意识的心理生活的这样一个人。"他的集体无意识就是集体的、无意识的、非理性的心理因素。他的理论对弗洛伊德的性心理理论有所反驳,因为弗洛伊德强调创作是力比多的升华,这种观点是不能全部被认同的。弗洛伊德认为艺术是精力剩余后的产物,但精力剩余就能写出大作品来?这是不可能的。荣格对弗洛伊德的反驳是有一定意义的。按照他的观点,"不是歌德创造了《浮士德》,而是《浮士德》创造了歌德"。

现代人的一种观点就是形象创造了艺术家,这不能轻易否定,它还是有一定道理的。从海德格尔的思想来看,不要把语言作为工具,他认为要对语言怀着很虔诚非常珍惜的态度,因为一旦运用了语言,就作为表现他的灵魂的生命性的一

种东西,是不可亵渎的。按照这样的观点去创作,确实很多诗人写出来的诗是不一样的,那种语言的纯净性表现了一种诗意的存在,从他(诗人)的语言当中可以看到一种生命的家园,贴近灵魂,对灵魂有一种亲近感。这样的作品创作出来是很伟大的!如果我们单纯把语言当成一种交际工具或思维工具,这是工具理性思维。进入到艺术中,它不应该作为一般的交际工具,作为工具来使用,而是一种形象,因为我们的创作就是从我们的心灵当中、从我们的灵魂当中、从我们的生命当中出来的,这样写出来的东西肯定有一种家园感和对灵魂的亲近感,这种语言当然是纯洁的。所以"《浮士德》创造了歌德",这是有一定道理的。

 我们讲的个性化是艺术家内心的精神的发现和创造,艺术家怎么样深入到灵魂使艺术形象从内心主体去考察、审视和表现?艺术家的创作心理有三要素:经验、观察、想象。我们的经验的体验就是要深入到内心和灵魂。想象、表现同样有个性,同样有内在化的问题。海明威的"冰山"理论是在表现方面说的,说得很独到。他把写作比作漂浮在水面上的冰山,八分之七是在水面以下的。"你可以略去你所知道的任何的东西,这只会使你的冰山深厚起来,这是不显现出来的部分。""冰山在海里移动是很庄严很雄伟的,因为只有八分之一露出水面",很含蓄很深厚。所以,好的作品之所以独具个性,具有永久不衰的价值就是因为写得深沉含蓄,耐人寻味,艺术家表现手法不落俗套。海明威在诺贝尔文学奖授奖仪式上发言时说:"对于一个真正的作家艺术家来说,每一本书都应该成为他继续探索那些尚未达到的领域的一个新起点,他应该永远尝试去做那些从未有人做过的或者他人没有做过的事,这样,他才有幸获得成功。"这是探索独创的作用。海明威的《老人与海》本来可以写一千多页,作品中,村庄里的人物以及他们如何谋生的、受教育的、生孩子的,包括他们出海打鱼的故事等都被他省略掉了。因为其他的作家都写得很好了,他没有必要再写了,而且大家都熟悉。他说:"我这一次有了令人难以相信的运气能够完全把经验传达出来,就是没有人曾经传达过的经验。"在同样一片水面上,曾经见到过有五十多头有巨头的鲸和鲸群,用鱼叉插入一头有六英尺长的鲸鱼,但是又逃走了,这一个情节被海明威删去没写,这都是渔村知道的一切故事,它都可以供人们想象冰山水面以下的部分。所以经验不是由细小的情节所传达,而是在内心里保存的。它是通过读者意识到它,下意识觉察得到的东西,这才具有表达整体的效果,这就是海明威冰山理论的内涵。

二、艺术品的个性与神秘性

艺术的个性应该是神秘的、不可穷尽的,有不可知的东西。传统的艺术理论强调妙在"阿睹",画眼睛,表现主要特征,写人物性格把主要特征表现出来,就像在《水浒传》里写的。真实的人物是很复杂的人物,是圆形人物,不是扁形人物,圆形人物就是不可穷尽的。个性的神秘性是一种审美的诱惑。其实罗丹早就看出来了,他是伟大的雕塑家,无愧于艺术大师。他说,要"保持万物的不可知的力量的崇拜;是对自然中我们的官能不能感觉到的,我们的肉眼甚至灵眼无法得见的广泛事物的诱惑;又是我们的心灵的飞跃,向着无限、永恒,向着知识与无尽的爱——虽然这也许是空幻的诺言,但是在我们的生命中,这些空幻的诺言使我们的思想跃跃欲动,好像长着翅膀一样"[1]。这就是一种神秘性。

我们如果尊重我们人自身,我们应该看到,作为一个精神上丰富的人,你对你自己也是很难穷尽你的"内宇宙"。"名副其实的艺术家,应该表现自然的整个真理,而且特别是内在的真理。"[2]罗丹还有一句话说,他能够发现外形下透露出"内在的真理",就像雕塑这种最受物质局限的艺术形式,"他表现的不仅是肌肉,而且是使肌肉运动的生命,……甚至更超过生命,他表现的是一种威力,这种威力使肌肉成为肌肉,而且给予肌肉以优美或强壮,或爱的魔力,或不驯的粗暴"[3]。米开朗基罗的创造力量在什么地方?在于他"生动的人体肌肉中发出的吼声"[4]!艺术不可一览无余,这不仅是含蓄的问题,更要使我们的艺术表现得很内在,有一种内在的体验,那表现的形象就要带有一种神秘性。哪怕就是雕塑这种很外在的东西,同样可以通过外在的东西发现一种生命感,作为一个活生生的人的存在的不可穷尽的意味。"因为我们在世间所能感到的和所能理解的,仅仅是事物的一端,而事物只能够借此一端,才呈现在我们面前,影响我们的官能和心灵。至于其他一切,则伸入到无穷的黑暗中;甚至就在我们身边,隐藏着万千事物,因为知觉这些事物的机能我们并不具备。"[5]知觉的机能不具备可能是

[1] [法]罗丹:《罗丹艺术论》,沈宝基译,广西师范大学出版社2002年版,第119页。
[2] [法]罗丹:《罗丹艺术论》,沈宝基译,广西师范大学出版社2002年版,第119页。
[3] [法]罗丹:《罗丹艺术论》,沈宝基译,广西师范大学出版社2002年版,第119页,第121页。
[4] [法]罗丹:《罗丹艺术论》,沈宝基译,广西师范大学出版社2002年版,第121页。
[5] [法]罗丹:《罗丹艺术论》,沈宝基译,广西师范大学出版社2002年版,第123页。

一种自我嘲弄,不至于不存在,但是对于黑暗的问题还是存在的。雨果有两句诗说:"我们从来只见事物的一面,/另一面是沉浸在可怕的神秘的黑夜里。/人类受到的是果,而不知道什么是因:/所见的一切是短促、徒劳与即逝。"①雨果的诗歌是伟大的。这不是绝对的,但是我们很多人只看到事物的一面。艺术家就应该表现"沉浸在可怕的神秘的黑夜里"的那种东西,要去发现。所以每一部优秀的巨作都有这种神秘性的迷惑,在鉴赏过程中往往也是不可穷尽的。

米勒的《拾穗者》一画中,两个妇女,在烈日之下疲劳不堪,弯着腰,有一个立起来远望一下,我们似乎懂得她,通过心灵的一闪,但她受损害的头脑中提出一个什么问题呢?这你能弄得清吗?它就带有神秘性。这幅画是伟大的、经典的,它没有穷尽,很艰难很痛苦。抬起头来一看,好像颤了一下,当时她内心是什么经验就不知道了,带有神秘感。神秘感我们的肉眼看不见,灵眼看得见,但它是一种无形的带有永恒的东西,无限的神秘高耸在它们头上。所有的大师都在行进中,都想闯这个"不可知"的禁地,但所有大师所创作的大作品还是有不可知的东西,即他作品的神秘感。从两个方面来看,艺术大师,他的经验和体验已经达到一定的深度,艺术家就要表现雨果说的人们看不到的"沉浸在可怕的神秘的黑夜里"的"另一面"。大师都是表现鲜为人知的东西,这是艺术家的使命。

三、艺术形象的个性

艺术家的个性最后要落实到艺术形象的个性上来,艺术家的个性倾注在所创造的艺术形象中。广义的艺术个性,是指艺术本身的特点:形象性、情感性、形象思维等等。我们谈的是狭义的个性,是指艺术创造中的个性。

卡西尔在《人论》中引用了歌德的一句话说:"这种独特的艺术正是唯一的真正的艺术(真正的艺术就是独特的艺术,反之亦然),当它出于内在的、单一的、个别的、独立的情感,对于一切异于它的东西全然不管、甚至不知(这说得很绝对了),而向周围的事物起作用时,那么这种艺术不管是粗鄙的、蛮性的产物,抑或是文明的感性的产物,它都是完整的、活的。"②这句话从极端的角度来强调艺术的个性独特性,即使是粗鄙蛮性或者文明的,它都是有生命的。托尔斯泰有一句

① [法]罗丹:《罗丹艺术论》,沈宝基译,广西师范大学出版社2002年版,第123页。
② [德]卡西尔:《人论》,甘阳译,上海译文出版社1985年版,第179页。

名言:"第一个把姑娘比作花的是天才,第二个把姑娘比作花的是庸才,第三个把姑娘比作花的是蠢才。"个性化是艺术永远的追求。罗丹讲:"所谓大师,就是这样的人:他们用自己的眼睛去看别人见过的东西,在别人司空见惯的东西上能够发现出美来。拙劣的艺术家永远戴别人的眼镜。"[1]一部中外的艺术发展史,就是艺术的不断的个性化创造和创新的历史。

宋代有一画家董逌在《书百牛图后》中说:"一牛百形,形不重出,非形生有异,所以使形者有异也。画者为此,殆劳于知矣。岂不知以人相见者,知牛为一形,若以牛相观者,其形状差别,更为异相。亦如人面,岂止百耶?且谓观者,亦尝求其所谓天者乎?本其所出,则百牛盖一性尔。……知牛者,不求于此,盖于动静二界中,观种种相,随见得形,为此百状,既已寓之尽矣,其为形者殊未尽也。"归纳起来,大体有三层意思。首先,他提出了"一牛百形,形不重出",个性是艺术的起点和基点。董逌认为,不能只追求牛相外表的差异,而是要"以人相见者,知牛为一形"。"以人相见"就是画家要画出牛的个性和与众不同之处,不是说找到一头牛胖一点、瘦一点、奇特一点的区别,不是从外表上找一个"形",而是神态和性格的个性。这样的个性才是内在化的个性,以前谈个性只谈外形的差异。1950年代苏联文艺理论提出要照相机式摹写事物,重外形。"一牛百形,形不重出"和石涛说的"一画之法,乃自我立"相似,强调画家的"自我""知牛者""自我也",是画家的"自我"知道牛,"以人相见"中的"牛",其"一形"当得其"神",得其"自我"灵魂的影子。董逌提出"于动静二界中,观种种相,随见得形"。他所说的"观种种相"虽是牛相,但又何尝不是作为我们艺术创造的整体地所观的种种人相和世相?这是中国的道禅境界,以"人"视"牛",从人类生存的哲学境界中观得"牛"的种种神态及生命特征。如果没有画家对"牛"的内在的审视和创造,就不会画出那种很具个性和精神深度的作品。其次,个性不是表现在外表上。以前讲个性总是很外在的,比如写人物,某某的性格比较"豪爽",这种所谓的个性就太简单化了。怎么深入进去探讨人物内在的那种很有灵魂深度的东西,那样的性格才是内在的性格。就像《水浒传》中的人物,都是类型化的人物。真正的人物形象不是那么简单的,是很复杂的,不可穷尽的。第三是"牛的"形态各异,没有"穷尽"。"一牛百形",不同各异,没有"穷尽",也不会"穷尽"。每一种牛的

[1] [法]罗丹:《罗丹艺术论》,沈宝基译,广西师范大学出版社2002年版,第7页。

姿态，都有自身的独特性，于"异相"中传达出"真牛"的基本特征。不管处于动态还是静态之中，牛的"种相"都是一个具有特定含蕴的艺术世界。这个资源为我们的艺术创造提供了一个取之不尽用之不竭的源泉。

举例来说，艺术史上有三个画家以画马著称，一是唐代的韩干，二是宋代的李公麟，三是现代的徐悲鸿。韩干画马是"画肉不画骨"（"干惟画肉不画骨"为杜甫诗句），而李公麟画马是"画骨亦画肉"（黄庭坚语）。韩干画马"画肉不画骨"体现了唐马以丰满为美的绘画之风。李公麟画马有神韵，白描中寓有光泽和质感，"神力深藏""识鞭影也"（黄庭坚语），马很机灵，见了鞭影就即刻奔跑。以人观马，一种很内在的神韵，静中见动，已经超过了韩干了。而徐悲鸿的《群马图》则是画骨，有"瘦骨铜铃"之称，完全是精神的形象。它的背景是抗日战争，艺术家是随时准备投笔从戎奔赴疆场的，那是一种奔马的精神，以马体现人的精神。以人观马，画出不同的形象，个性化的创作，就完全靠艺术家去审视。从中国雕塑史来说，各时期的马的雕塑各不相同：秦马静，汉马动，唐马健。秦代始皇陵的马俑很安静，很听话；汉代的马飞动有势，《马超龙雀》呈现出汉代开疆拓土的时代精神；唐代的马健壮，一般都是剪鬃、宽颈、阔臀、短尾，《昭陵六骏》的马气势内聚，稳健内敛。

第三节 艺术个性的创造

一、艺术发现

艺术家的才华之一就表现在艺术发现的能力上。艺术家应当有敏锐的洞察力，有一双独特的慧眼去发现生活。艺术家主要是靠经验、观察和想象，经验包括体验，要进行创作的时候，就要对所经验和体验之中的材料进行筛选，看有没有独特性，怎么样去进行艺术发现，这都是要考虑的。艺术家对生活经验的艺术发现是艺术独创的前提和基础。

艺术创造中的艺术发现与自然科学的发明创造有着同样重要的意义。如果

没有新的东西、新的发现,你搞别人表现过的东西,技巧再好,"艺术发现"这个基础也不行。人家表现过的,在表现手法上有新的东西,在形式上进行创新。但整个来讲,艺术发现处于至关重要的位置,尤其是叙事性的作品。托尔斯泰曾说:"当我们阅读或者思考一个作家的新作品的时候,在我们心里产生的主要问题经常是这样的:'喂!你是什么样的人啊?你在哪一点跟我所认识的人有所区别?关于该怎样看待我们生活的这一点,你能对我们说出什么新鲜的东西吗?如果这是已经熟知的老的艺术家,那么问题在于你还能为我们说出什么新鲜的东西?'"以前已经有人创作过的作品,你还能说出什么新的东西呢?屠格涅夫认为,"在一切天才身上,重要的是我敢于称之为自己的声音的东西。是的,重要的是自己的声音,重要的是生动的、独特的自己个人的音调,这些音调在其他每一个人的喉咙里是发不出来的"①。整体上来说就是要有自己的声音。

郑板桥讲"眼中之竹"和"胸中之竹",从"眼中"到"胸中"就要有艺术发现。郑板桥虽然不是从艺术发现这个点来说的,但我们借他这个过程来谈艺术发现。他的"胸中之竹"主要是指有所感悟了,外界的景物引起了艺术家内在的情感体验、情感记忆,引起一种创作的兴趣或创作的冲动。有感悟了想表现,这其中就包括艺术发现,如果你要表现的是被你表现过了或者别人表现过了的东西,那还有什么意思呢?艺术家在对素材进行思考或筛选的时候,他已经考虑到这一层:我有什么自己新鲜的东西才能成为"胸中之竹"。他的"竹子"与别人画得不一样,与画家文与可画的竹子也不一样,他有艺术发现,艺术大家都讲究艺术发现。"石文而丑"最早是苏东坡发现的。苏东坡画《枯木怪石图》,以前认为石头都是美的,就像太湖石一样,具有"瘦、皱、漏、透"这四个特征,但苏东坡说"石文而丑",这是重要的发现,石纹确实是很丑的。他那样的作品是表现内心痛苦的,"瘦、皱、漏、透"表现外表的美是可以的,但我们的内心是痛苦的,用"瘦、皱、漏、透"来表现根本是不行的,所以他画"石文而丑"来表现他内心的痛苦。郑板桥虽然很赞赏苏东坡的"石文而丑",但他又有新发现:"丑而雄,丑而秀",丑中有美。这个"丑而雄,丑而秀"不是罗丹的那个丑学,罗丹主要是从历史的层面来表现《老妓》,她在年轻的时候是很美的,遭受蹂躏以后变丑了。但郑板桥所说"丑而雄,丑而秀"就是指丑中有美,有"雄""秀"。郑板桥的这个理论是非常新颖闪

① 童树德:《论〈白痴〉》,《外国文学研究》1989年第2期。

光的。

　　写意画从宋代苏东坡、黄庭坚、米芾等文人画开始,到徐渭的泼墨大写意已经把写意画发挥到极致了。徐渭的泼墨太豪放,很露地抒发心中的不满。到了朱耷,他的画还是写意的,他的画是冷眼看人世。他太痛苦了,痛苦得泣不成声,已经很灰了,倒不是说心灰意冷,但是他的创造已经很冷了。这种创作具有现代感,很有力度,朱耷的艺术水准肯定超过徐渭,他的内在性体验更强烈,表现得很含蓄,很有张力,采取一种变形的手法,具有很强的穿透力。同样是写意,朱耷有自己新的艺术发现,更个人化了。

　　西方的前印象派到后期印象派也是这样,莫奈的《日出》标志着印象派的出现,已经是心灵颤抖的东西了。小船在河边上,太阳一照,好像在晃荡,这是心灵在颤动,很内在了。但到了后期印象派,又向前走了一步。它不是表现表面的颤抖,就像徐渭的泼墨大写意一样,它更加内在,像塞尚的《苹果和橘子》,很有质感,本质性的,又向前发展了,这就是艺术发现。这种发现不单纯是对表现素材、表现对象有新的发现,而是更个人化,不仅体现在表现手法上,更主要的是个人的内在的精神,个人化的创作。塞尚画的这个苹果有亮度、有质感。这个物的质感与绘画的质感不是一个概念,它至少体现了后期印象派绘画对前期印象派的发展。伟大的艺术创作都是藏而不露的,很宁静,心态很平静,创作出来的东西不是很张扬的,它不张扬,你才会发现里面有很多东西。塞尚绘画中的那种本质感更主要的是通过那种"光"来呈现的,西洋画关键的是在色彩和光的处理上来体现物体的质感。D. H. 劳伦斯(1885—1930)非常赞赏塞尚绘画的这种实体感:"塞尚的苹果是真正尝试让苹果以它独立的实体来存在,不以个人感情将其渗透。塞尚的伟大努力是,把苹果从他身边推开,让它独立生活……当塞尚抚摸苹果时,他在绘画中感受到了这一点。突然,他感觉到了思想的暴政,白色的、磨损了的精神的傲慢,心理意识,在它蓝色的天堂里自我描绘着的封闭的自我。"①

　　果戈理的《死魂灵》,在很无聊的现象之中有所发现,果戈理曾经说:"敢将随时可见,却被漠视的一切:络住人生的无谓的可怕的污泥,以及布满在艰难的,而

① 转引自[英]奥登等:《诗人与画家》,马永波译,山东画报出版社2006年版,第187-188页。

且常是荒凉的世路上的严冷灭裂的平凡性格的深处,全部显现出来。"①这就是艺术发现:主人公乞乞科夫收买死魂灵的故事就是从随时可见的生活中发现和提炼出来的,这在一般人看来"极其昏妄极其无聊的新闻"是不会引人注目的,但果戈理却凭其特殊的天才、热情而尖锐的慧眼看到了别人看不到的、隐藏得很深刻的东西。乞乞科夫这个投机取巧、遭受恶趣的骗子,将祖传的遗产花得一干二净,陷入生活的困境之中,怎么办呢?他就无聊地收购死魂灵,企图通过"死魂灵"的买卖契约实现"加入胖子类"(贵族)、娶上一个"知事的女儿"、做一个"体面的俄罗斯的地主"的梦!乞乞科夫是从"随时可见"的"污泥"中和从"平凡性格的深处","显现出来"的一种"可怜、猥琐、肤浅、污秽和平庸"的一个"废物"!这个"废物"本身就是一个"死魂灵"!具有震撼人心的艺术力量!这种人物形象很独特!果戈理表现的笔力是很深刻的。人们看起来很平常,但里面很有东西。鲁迅说:"单说那独特之处,尤其是在用平常事、平常话,深刻地显出当时地主的无聊生活。"②比如在第四章中,乞乞科夫在酒店里遇到一个有钱的绅士罗士特来夫,他习惯遛狗遛马,他让仆人拿来一条偷来的好狗极力地炫耀,命令乞乞科夫摸摸耳朵再摸摸鼻子。乞乞科夫正在穷困潦倒中,只能听他的。乞乞科夫向他表示好意,摸了一下狗的耳朵并且说:"是的,会变成一匹好狗的!"然后又叫他摸摸它的鼻子,他本来不想摸了,但他还是要奉承吹捧绅士不能使绅士扫兴,又用手去碰碰它的鼻子说:"是的,不是平常的鼻子!"因为对方是要感受到恭维而沾沾自喜,乞乞科夫是深通世故、纯熟圆滑、巧于应酬的。"不是平常的鼻子"是什么鼻子呢?完全是为了捧他的。他是靠逢迎趋势来收买死魂灵,他对拥有三百个死魂灵的地主说话与对拥有二百个死魂灵的地主说话是不一样的,对拥有五百个八百个死魂灵的地主说话又不一样了,他就是为了要得到死魂灵,这是很荒唐的事。这种表现是非常独特的,从这个无聊的事情和无聊的细节当中表现人物性格,达到表现人物灵魂的深度,这就是罗丹讲的随处可见的一般人都司空见惯的被漠视的现象,他从中有了新的发现。

二、艺术构思

艺术构思的独特,有时单纯从技巧上来讲是巧妙精巧。构思包括整体构架、

① [俄]果戈理:《死魂灵》,鲁迅译,人民文学出版社1952年版,第147页。
② 鲁迅:《几乎无事的悲剧》,《文学》1935年第8期。

局部安排,如此等等一系列艺术的处理技巧。比如小说,仅就结构安排来说,就有火车型的系列性组接结构,这种结构,故事是系列连接的,一步一步往后推进;有伞状结构,即所有配角都围绕着中心人物,中心人物带动次要人物推进故事的发展。比如绘画,仅就构图来说,就有拱形门结构,比如波提切利的《春》和拉斐尔的《雅典学院》;有十字架构图,比如丁托托《圣马可的奇迹》;有三角形构图,比如达·芬奇的《岩间圣母》;有对角线构图,比如乔尔乔内的《睡着的维纳斯》和提香《乌尔宾诺的维纳斯》;有X形构图,比如鲁本斯《掠夺吕西普的女儿》,等等,这些都属于构思环节考虑的。许多大师的作品,常常看似随意天成,却处处用心,又不露痕迹。

例如,达·芬奇的《最后的晚餐》之所以能超越历史上那么多画过此类题材的画家,就在于构思巧妙。达·芬奇巧妙地采用十字架来构图,暗合被出卖后被绞死在十字架上,他将耶稣安排在正中心,十二个门徒分成四个小组分布于耶稣的两边,一边两组,形成对称平衡,他一改过去画家将出卖耶稣的犹大一个人孤零突兀地安排在桌子前的做法,而是将犹大安排在耶稣身边,这样既能表现这个弟子亲近耶稣只为出卖耶稣,同时,将犹大混同在十二个弟子中来构图,更能体现犹大秘密收到贿赂又潜藏于弟子中的行径,犹大得知耶稣已经知道是被他出卖而受到惊吓的同时不忘死死按住钱袋,正好表现了犹大的贪财,在形象上犹大被画得粗野,没有其他十一个门徒高贵。为了让画面有空间感,达·芬奇在画面居中的耶稣的后面安排窗户,将远山画出来,画面就显得空透。这幅教堂食堂里的壁画,画面上的耶稣和十二个门徒与修道者们就餐时所坐位置平行,但又比真人要大一半左右,这就使得修道士们每天在就餐吃饭时,都感觉仿佛是与耶稣他们在一起进餐,而耶稣他们略大的身形又无形中给了修道士们一种从上而下的俯视,视觉上的崇高感增加了画面内容对修道者们的警戒作用。

三、艺术表现

艺术表现是对艺术素材、艺术构思、艺术技法的综合运用,最终达到艺术家想要表达的意义、效果和价值。"艺术表现是在诗歌、绘画、音乐等艺术中的表现性特征里,对一个艺术家、隐含的艺术家、叙述者、角色或任务的情感状态的表明

和阐释。"①艺术表现就是一个将艺术意图呈现给艺术作品的过程,就是"胸中之竹"变成"手中之竹"的过程。语言艺术中,"词不逮意"就属于表现不够的现象,当这种表现很充分的时候,我们就会说这个作品"很有表现力"。诺贝尔文学奖获奖者特朗斯特罗姆描述他写诗的状态:"写诗时,我感受自己是一件幸运或受难的乐器,不是我在找诗,而是诗在找我,逼我展现它。"②这种"诗在找我"的状态是无数诗人梦寐以求的最佳状态,在这种状态里,诗歌的表现就是顺手记录词语即可的最佳状态。在绘画中,"心手两忘"被视为最佳表现状态,这个状态里,"手"代表的技法不成为表现的障碍,画家的意念到了手就跟上去了。这时的技法就是为表现服务的。不管是在绘画中,还是在音乐表演中,都会有"炫技"的现象,这属于技法遮蔽表达的不平衡现象,观众可能会惊叹于技法的高超,但也造成对表达本身的忽视。

艺术表现是艺术的所有要素最终熔铸而成的,甚至是不能分解和拆解的整体。艺术表现不是单独某一方面就可以了,有时带有偶然性,人们用"妙笔生花""神来之笔"等词汇去形容最终的效果。苏珊·朗格说:"也许正是由于熟练地运用他创造的各种因素,他才能找到新的表达情感和特殊情调的可能性。"③如果以表现的整体性来看,所需的所有要素都缺一不可。比如王羲之,如让他第二次再书写《兰亭序》不可能有第一次好,虽然技法已经非常娴熟,各个要素具备,但身体不再是当时微醉的状态,效果也达不到最佳状态。许多因素影响着一件作品的最佳表现。颜真卿的《祭侄文稿》是当时情绪状态的表达,第二次复制也不可能。这也说明,即使是同一个艺术家,好的艺术都具有不可复制性。

艺术表现的技巧和方法很多,总是在不断地创新,特别是现代派绘画,是不停地向前走,不停地有新的方法出来的。手法是根据要表现的情感记忆和感悟的需要进行表现的。艺术方法的创新在大的方面来考察,是跟整个艺术的发展有关系的。在表现生命上,从文艺复兴到 19 世纪,随着新的哲学思想(如叔本华、尼采、柏格森、海德格尔等人)出现以后,艺术在转向生命。整个的艺术已经向文艺复兴的人文传统告别,向现代生命存在转换的时候,杜尚的《泉》才显得有

① [美]基维:《美学指南》,彭锋等译,南京大学出版社 2018 年版,第 151 页。
② [瑞]特朗斯特罗姆:《特朗斯特罗姆诗歌全集》,李笠译,四川文艺出版社 2017 年版,第 14 页。
③ [美]苏珊·朗格:《情感与形式》,刘大基、傅志强、周发祥译,中国社会科学出版社 1986 年版,第 242 页。

震撼力。可以说,他以《泉》这种带有几分粗暴的方式对传统反击一下,颠覆过去的美学观,强调艺术与生活的相容关系,它的价值是表现在艺术观念上。艺术的创新,对于一个艺术家本人来说,同样具有魅力,每表现一部作品,都存在创新的问题。

第九章　艺术与文化地理、时代

第一节　艺术的民族性与全球化

法国著名理论家丹纳(1828—1893)在其名著《艺术哲学》中阐述了艺术产生的三个重要条件：种族、环境和时代。这个艺术三要素学说影响巨大。丹纳所处的时代是欧洲殖民帝国崛起，人种学普遍受到关注的时期。时至今日，我们已经身处于一个全球化"地球村"时代。在全球化时代，艺术不可避免地被置于全球化的同质性危机与民族的在地性诉求之间去思考。

所谓民族，是基于某种文化的共同记忆达成的身份认同。这些文化的载体由语言、服饰、历史、艺术、仪式等文化符号构成。民族主义理论家本尼迪克特·安德森(1936—)如此定义民族："它是一种想象的政治共同体——并且，它是被想象为本质上有限的(limited)，同时也享有主权的共同体。"[①]安德森说的"想象"，是指每一个成员都不可能见到他所属民族的所有成员，只能靠想象将他们视为和自己一样的族群；所谓"有限的"是指族群的数量是有限的一个群体，并不是全人类；所谓"有主权"是对诞生地或居住地拥有一种主权。其实，成员的文化

[①] [美]本尼迪克特·安德森：《想象的共同体：民族主义的起源与散布》，吴叡人译，上海人民出版社2016年版，第6页。

认同和身份认同都是一种共同体想象。

在全球化背景下,如何保持文化的多样性,民族性就成为不二选择。所谓民族性是指某个民族的根本特性,这种根本特性使其区别于其他的民族。斯蒂夫·芬顿认为,"关于族性的理论是不可能存在的,'族性'也不能被看作一种理论。相反的,有关表述族裔认同的物质与文化情境的理论是可能存在的,这是一种关于现代性和现代社会的理论"①。民族性是在民族文化的熏养中形成的。尽管关于"文化"的定义有一百多个,但有几点是最为核心的:一是共享,二是习得,三是符号性,四是整合性。所谓共享,是指它一定是在两个社会成员之间能够分享的经验、价值、意义等。由于身体感觉具有绝对的个体性甚至是私密性,如果不能被他者所共享,就形成不了文化。两个个体之间只有借助某种媒介,才能借助这个媒介去感知和理解对方,比如语言、艺术、符号等,文化因此就必须有载体以储存共享的信息。所谓习得,是指通过后天的学习可以获得的,只有这样,文化才能代代相传,不断得到积累,它不是先天的,而是后天习得的,也不是一次性的,而是可以积累的。共享和习得都需要一个承载文化的符号作为媒介,文化因此具有的第三个特性就是符号性,这个媒介所承载的意义也必须是成员之间依据约定俗成的经验达成的认同,语言需要认同,艺术也需要认同,否则,共享和习得都不可能实现。最后,人的行为产生了系列性的文化,文化因此而具有相互的整合性,从而形成某种想象的共同体。

民族性经验和地方性经验是抵制全球化带来同质化危机的最佳途径。塔瓦多斯说:"无论是在艺术馆里还是在足球场上,民族的观念继续牢牢支配着我们的想象。民族性仍然是表达真实的或想象中的共同身份的重要手段。"②每一个艺术家,都具有某个民族身份,他创作的艺术不可避免地具有民族性。约翰·马丁说:"时间、地点、种族、宗教、社会风习,所有这些都对诸门艺术影响极大,所以才可能说,每个民族用不同的语言,或者起码是不同的方言,构成了自己的艺术,而没有哪个民族是完全熟悉其他民族的。"③当这种民族性丧失之后,民族身份就变得岌岌可危。中国山水画中,孤舟独钓,近水远山,萧疏荒寒之境,这只有在中国儒道释思想语境下才能理解。花鸟画中,永远画不厌的梅兰竹菊题材,只有

① [英]斯蒂夫·芬顿:《族性》,刘泓等译,中央民族大学出版社2009年版,第2页。
② [美]克雷格:《当代艺术的主题:1980年以后的视觉艺术》,江苏美术出版社2012年版,第33页。
③ [美]约翰·马丁:《舞蹈概论》,欧建平译,文化艺术出版社1994年版,第66页。

在儒家比德思想中才能得到很好的阐发。郑板桥甚爱画石头,他强调自己所画石头不同于米芾的"瘦皱漏透"和苏东坡的"文而丑",而是"丑而雄,丑而秀",要求画石既要有章法又要有变化:"有横块,有竖块,有方块,有圆块,有欹斜侧块。何以入人之目,毕竟有皴法以见层次,有空白以见平整,空白之外又皴;然后大包小,小包大,构成全局,尤在用笔用墨用水之妙,所谓一块元气结而石成矣"①。石头以不偏不倚的中正姿态比附君子刚正不阿之品性,石头甚至是画家的"元气"凝结而成,可见石头与品格的内在关联深受他们所喜爱。

首先,艺术的民族性体现为以民族文化作为艺术的题材。这类艺术的民族性是显性的,可以直接看得见。俄国风景画大师列维坦的画,虽然都是自然风景,但能让观众在诗意的画面中感受到"天蓝色的俄罗斯"那广袤野性的民族性格。波兰音乐家肖邦以钢琴曲著称,他在流亡期间创作了许多有波兰民族舞曲的节奏、和声、形式和旋律的玛祖卡舞曲,表达了他对祖国受难的前景所抱有的幸福期待和渴望。苗族长篇史诗《亚鲁王》、藏族史诗《格萨尔王》、侗族大歌,这些都是直接的民族题材的艺术作品。

其次,艺术的民族性体现为以民族精神作为艺术的内核。这类艺术的民族性是隐性的,可以间接感受得到。斯特拉文斯基(1882—1971)的作品根源于俄罗斯民族传统,他的《火鸟》《彼得鲁什卡》《春之祭》大量引用俄罗斯民歌,使他的作品充满一种东方的异国情调。北方文艺复兴画家丢勒的画,体现了德国善于思辨、逻辑严谨的民族性格。日本艺术保持了物哀与幽玄的美学精神。享有国际声誉的钢琴演奏家傅聪,欧洲某报曾以"钢琴诗人"来评价他,并这样评论他所演奏的莫扎特与肖邦的钢琴协奏曲:"在傅聪的思想与实践中间,有一股灵感,达到了纯粹的诗的境界。他在琴上表达的诗意,不就是中国古诗的特殊面目之一吗?他镂刻细节的手腕,不是使我们想起中国画册上的画吗?"这种骨髓里的民族文化精神使他的演奏让欧洲人想起中国诗画,这既是国际的,也是民族的。

全球化对艺术的内在影响使得艺术家追求超越具体国家和地区,寻求普适性价值的意义表达。比如中国当代艺术的代表徐冰,他在中国和美国都有工作室,他的艺术常有一个预设的西方作为他者进行表达,他的《鬼打墙》《凤凰》《灰尘》等作品都是全球化时代才有的视野和表达。在当代,艺术的全球化还表现为

① 郑板桥:《板桥论画》,山东画报出版社2009年版,第40页。

由资本全球化带来的艺术机构的全球化,包括遍及世界各地的艺术家工作室、艺术文献展、艺术双年展(全球大概有60个双年展)、国际艺术节、艺术博览会、画廊空间、拍卖行、博物馆等。蔡国强以中国四大发明之一的火药作为文化身份符码和材料,将他的烟火艺术带到世界各地。在今天,人类已经成为命运共同体,许多艺术家思考的问题是全球性的问题,诸如生态问题成为大地艺术中出现的新题材,成为艺术家对人类普遍境遇的观照。

艺术的民族性和现代性不能割裂来看。随着中国城镇化的加速,艺术的民族性只有适应现代性,才能往前发展。白先勇策划的青春版《牡丹亭》就是对现代社会的一个调适,其改编保持昆曲的抽象写意精神,以简驭繁的表达手法,结合现代剧场概念,以青春靓丽的美学形式演绎传世经典爱情,在昆曲后继乏力的处境中使经典剧目大放异彩。就像王洛宾把新疆民歌向前发展了,何训田的《阿姐鼓》吸收了西藏藏歌的旋律,很有现代感。任何时代,民族文化都是不可缺少的。一个民族再富有,如没有民族文化精神,你这个民族还是畸形发展的,经济与文化相互支撑,相得益彰。如果大家都浮躁平庸的话,民族文化就难以为继。

全球化和民族化的紧张关系还会继续持续下去,特别是随着中国经济在全球的崛起,中国艺术已经被置于全球语境中,如何处理艺术的在地性和全球性将直接影响中国艺术在全球艺术中的地位。

第二节 地理环境对作品构成的辐射

人总是生活在一定的环境中,与环境之间形成互动的间性关系。杜威将艺术视为源于人与环境的互动关系所产生的经验,一方面是人作用于环境的"做",另一方面是环境作用于人的"受"。人类总是向周边的环境索取生存的各种物质条件,这是"做"的一面;环境也会影响人的经验,这是"受"的一面。经验成为艺术的生成之源。约翰·马丁说:"在所有时代和所有地方,艺术都使用了它所熟悉的形式、材料和结构。在很大程度上说,这些东西是为地理因素所决定的,岩

石、土壤、天气、大自然提供的原材料种类,以及由它们所培育出来的社会和经济制度。"①新石器时期的彩陶遗址大量分布于河流和湖泊一带,除了水源因素,就是由便利的泥土和烧窑所用的木材所决定的。中国漆绘艺术必然与阴湿易潮的南方气候直接相关。韩愈有句名言:"燕赵多慷慨悲歌之士。"苏东坡亦曾赞叹:"幽燕之地,自古号多豪杰,名于图史者往往皆是。"所谓一方水土养一方人,一方水土也养一方艺术。王骥德《曲律》论腔调时说:"古四方之音不同,而为声亦异,于是有秦声,有赵曲,有燕歌,有吴歈,有越唱,有楚调,有蜀音,有蔡讴。"②

中国艺术理论,常以南北地域差异论之。"骏马秋风冀北,杏花春雨江南"说的就是南北审美差异。南方植被密布,气候潮湿,建筑结构多为干栏式建筑;北方气候干燥,地势平坦,建筑结构产生了地穴式建筑。明魏良辅《曲律》论曰:"北曲以遒劲为主,南曲以婉转为主","北曲字多而调促,促处见筋,故词情多而声情少。南曲字少而调缓,缓处见眼,故词情少而声情多。北力在弦索,宜和歌,故气易粗。南力在磨调,宜独奏,故气易弱。"③北方山水雄浑奇险,从荆浩隐于太行山,他所开创的北方山水画派,到关仝、范宽、李成作为"百代标程"的三大代表,不管是荆浩的《雪景山水图》和关仝的《关山行旅图》,还是范宽的《溪山行旅图》和李成的《茂林远岫图》,都呈现北方山水之雄奇高远。南方山水秀美,从董源和巨然开创的南方山水,到浙派、吴门画派、金陵画派、黄山画派都是以地域命名的画派。像长安画派、岭南画派、京派、海派,都离不开地理环境对艺术的影响。

欧洲北部,"土地贫瘠,气候阴沉多云,人们较易滋长生命的忧郁和哲学的沉思,对欢乐的关怀不及对痛苦的关怀"④,阴暗、寒冷、干燥的气候,使艺术无法摆脱阴郁的气氛,画家善于对事物细节进行细致观察和精确表现,这从凡·艾克的《阿尔诺芬尼夫妇像》、丢勒的《老人头像》、小荷尔拜因的《乔治·吉茨像》都能看到北方绘画中的严谨与忧郁。迈克尔·莱维说:"北部画家并不把人表现得如同半神一样,而倾向于如其所是地描绘,高度意识到人的不免一死……同时小心细致地描绘人生活于其中的世界。"⑤挪威画家蒙克的名画《呐喊》可以看到那种压

① [美]约翰·马丁:《舞蹈概论》,欧建平译,文化艺术出版社1994年版,第69页。
② 杨赛:《中国历代乐论选》,华东师范大学出版社2018年版,第309页。
③ 杨赛:《中国历代乐论选》,华东师范大学出版社2018年版,第295页。
④ 伍蠡甫:《欧洲文论简史》,人民文学出版社1985年版,第231页。
⑤ 耿幼壮:《破碎的痕迹:重读西方艺术史》,中国人民大学出版社2005年版,第74页。

抑后的爆发。

欧洲南部,"南方空气清新,多丛密的树林和清澈的溪流",使人产生"较广的生活乐趣,较少的思想强度"[1],阳光灿烂的地中海气候,使艺术始终洋溢着一种欢乐的情绪。威尼斯画派充斥着世俗的享乐情调。法国批评家拉芳内斯特如此评价威尼斯画派巨匠提香的名作《神圣的爱与世俗的爱》:"在此前和自此以后,从未有人将裸体的美和盛装的美以同样迷人的浓烈与审慎的诱惑并置在一起……它是南国风光中一个美丽的仲夏夜之梦,由一个真正的诗人充满激情地加以描绘。"[2]水城威尼斯造船业发达,航海业和印刷业发达,交通便利,气候宜人,威尼斯画派充满着在尘世的感官享受所带来的欢悦和幸福。从同一个画家梵·高的北方时期作品《吃土豆的人》到他迁居法国南方小镇后画的一系列《向日葵》,可以看到风格受地域影响后的画风转变。

地理环境对艺术的影响,一方面是题材,另一方面是风格。即使是最具现代性的电影艺术,也有地域性。美国西部电影离不开强悍野性的西部土地。在中国,陈凯歌的《黄土地》与黄土高原,张艺谋的《红高粱》与齐鲁大地,谢飞的《黑骏马》与蒙古草原,张扬的《冈仁波齐》与青藏高原,贾樟柯的《山河故人》与晋中大地等等,不同的地理空间带来了不同的影像表达。

地理环境对艺术家的影响最为深刻的是艺术家围绕地理空间形成的精神空间,进而在创作中搭建起独具个人识别性的艺术世界。诺贝尔文学奖获得者福克纳以美国南方地域构筑了一个想象中的"约克纳帕塔法世系",始终围绕着约克纳帕塔法县去讲述工业文明背景下不同社会阶层若干家族世系的故事。对于绘画来说,围绕地理环境形成画家的地方性经验,这种地域经验的辐射会让画家的画作中具有某种稳定的构图、意象和意境。

元代画家倪瓒以环太湖一带的江南山水形成他"一河两岸式"的经典构图,始终是萧疏的几棵孤树,辽阔平静的江面,淡远绵延的远山,寂静无人的亭子;其笔墨凝迟枯涩,不粘不滞,意境荒寒幽淡,萧散静穆。"现代绘画之父"塞尚对于故乡普罗旺斯的维克多山终生痴迷,一生创作了大量的维克多山风景画,维克多山也成为塞尚的标志性符号,他将他对于事物结构的理解不厌其烦地融入这座

[1] 伍蠡甫:《欧洲文论简史》,人民文学出版社1985年版,第231页。
[2] 耿幼壮:《破碎的痕迹:重读西方艺术史》,中国人民大学出版社2005年版,第55页。

山的分析建构中去,寄托了他对于色彩和结构的现代理想。

许多艺术家都会受到生长环境的影响,这种影响在后来的艺术创作中成为取之不尽的源泉,特别是童年经验的影响更为深远持久。即使艺术家后来离开了他早年生活的地理环境,这种影响仍然如心理情结挥之不去。沈从文虽然离开了他的故乡凤凰,但精神上一生都没有走出湘西,即使在京城,他也自称是"乡下人",他通过艺术创作构建一个只属于他自己的"湘西世界",这是一个自然与神意合一的美好世界,里面生活着辰河上的水手、吊脚楼上的女人、豆腐铺老板、渡船老人、村姑悍妇、士兵土匪、贩夫走卒等各色人物,这是一个神性和人性交织的世界,是基于自然山水形成的巫性与魔性的世界,充满原始的野性力量。

第三节 作品的时代精神与先知先觉

一个时代有一个时代之艺术。究其原因,就在于它体现了那个时代的时代精神。秦汉时期,雕塑艺术成就辉煌,雕塑以自身真实的实体造型占据空间,体现了秦汉两个朝代都向外征服四方进行版图扩张的时代精神,体现为对空间的征服欲望,从秦始皇兵马俑到霍去病墓前石雕群(《马踏匈奴》《伏虎》)再到甘肃武威的《马超龙雀》,都以势不可挡的气势飞奔向前,那就是秦汉一往无前的时代精神。盛唐国力昌盛,经济繁荣,致使艺术中洋溢着"盛唐气象",从唐代仕女画、女陶俑、洛阳石窟卢舍那大佛、乾陵神道雕塑、李杜诗歌、颜柳书法,都可以感受到那种开放包容的雄浑气象。

时代精神是一个时代的人们所体现出来的某种精神状态,这种集体精神会在无意识中构成艺术作品自身独特的气质。文艺复兴被称为伟大的时代,就在于发现和肯定了人类自身的价值和尊严。艺术史家沃尔夫林说:"意大利文艺复兴的主导思想是完美的比例。如同在大建筑物中那样,在人的形体上这个时代也努力创造出内心平静的完美形象","盛期文艺复兴的圆柱和拱门像拉斐尔的

人物画一样,明白地表达了那个时代的精神。"①从米开朗基罗的《大卫》、达·芬奇的《蒙娜丽莎》、拉斐尔的《雅典学院》,再到莎士比亚的《哈姆雷特》等,它们之所以成为文艺复兴的标志性作品,都在于表达了人类灵魂的高贵与深邃,充满对人自身的讴歌。正如潘诺夫斯基在谈到文艺复兴的人文主义时说:"与其说它是一场运动还不如说它是一种态度,这种态度可以界定为对人的尊严所抱有的信仰。"②

时代精神塑造了艺术的时代风格。巴洛克艺术,其时代精神正如豪塞尔所归纳的那样:"整个巴洛克艺术都充满了这种战栗,充满了无限空间和全部存在的相互联结的回响……奔放的对角线、突兀的缩短变形、夸张的明暗效果,无一不表达了对无限性的极度的、难以抑制的渴望。"③以贝尔尼尼的经典雕塑《普鲁托和帕尔塞福涅》和鲁本斯的名画《掠夺吕西普的女儿》为代表,都体现了一种向外扩张的紧张与激越。巴洛克艺术不再是"高贵的单纯,静穆的伟大",而是充满着不安和骚动,激越和运动,向着未知和不可见世界的冒进和闯荡。

每一个时代,总是那些敏感的先知式的艺术家首先捕捉到时代的新气象,并在艺术中表达出来。艺术家作为时代先知,以其敏感性事先预知到"清风起于青萍之末",他们的艺术表达先于同时代人的感知经验而造成不被理解的错位。浪漫主义艺术以来,现代艺术内部都充满着追求"新"的时代冲动和渴求。浪漫主义绘画领袖德拉克罗瓦的《但丁之舟》《希阿岛的屠杀》、印象派带头人马奈的《草地上的午餐》《奥林匹亚》、莫奈的《日出》、野兽派领袖马蒂斯的绘画、杜尚的《泉》、斯特拉文斯基的《春之祭》、贾科梅蒂的雕塑等等,无不是因为表达了新的视觉经验而遭到谩骂。"现代主义从广义上讲,就是任何时代的那种趋势——不等那个时代的新动向成为日常生活中可接受的一部分,便第一个感觉到了它们,并使之具体化。正是这种趋势与当时的各种惯性背道而驰,并预示着艺术意识的新高度。"④约翰·马丁对现代舞蹈之母邓肯的新贡献是这样评说的:"她的舞蹈从根本上说,正是紧张与松弛的仪式,而自然人则通过这些仪式来找到对其环境失衡的补偿,并穿越个人娱乐目的的领域,走向交流的目的。这对于舞蹈家而

① [瑞士]沃尔夫林:《艺术风格学》,潘耀昌译,辽宁人民出版社1987年版,第8页。
② [美]潘诺夫斯基:《视觉艺术的含义》,傅志强译,辽宁人民出版社1987年版,第3页。
③ 耿幼壮:《破碎的痕迹:重读西方艺术史》,中国人民大学出版社2005年版,第97页。
④ [美]约翰·马丁:《舞蹈概论》,欧建平译,文化艺术出版社1994年版,第94页。

言,是个新纪元的开端,是个新世界的发现。"①这个发现就是以动作表达情感从而扭转了长期以来舞蹈的理性主义传统造成的精神压抑,让舞蹈的身体重归自然。因此,邓肯代表一种新的艺术方向。曹禺的《雷雨》,离不开新旧文化和中外文化的交织碰撞,从而成为那个激荡时代的精神表现。

在认识功能、教育功能、审美功能这些老生常谈的艺术功能之外,艺术作为经验的呈现和传达,对于接受者来说,就是丰富他的经验感受,以此反观艺术家,我们才能更好地去理解艺术家为何要挑战常规,制造新的艺术经验。在特累迪奇谈创作音乐作品《最后的爱丽丝》时的矛盾心境中,我们可以窥见优秀的艺术家总是想站到时代浪尖,抛弃陈规,第一个去捕捉时代的潮汐:

> 对我们这一代人来说,人们认为真正拥有听众是庸俗的,真像一部作品初次听到那样。但是,如果不能感动人们和有表现力,我们为什么还要写音乐呢?为什么还要用那些感动我们的东西去感动别人呢?
>
> 当下,听众们正在拒绝当代音乐。但是如果他们开始喜欢一件事情,那他们就开始有了洞察力。他们将产生差别,这是一向如此的事。听众是睡着的巨人。②

关于个性与风格、个性与民族风格、个性与人类精神都是有一定联系的。对风格这个概念要有新的理解,不能停留在外在那种形式表现的风格的理解上。比如谈表演,有"四大名旦":梅兰芳的"雍容富丽"、荀慧生的"俏丽清新"、程砚秋的"深沉委婉"、尚小云的"刚健洒脱"。"四大须生":马连良的"潇洒华丽"、谭富英的"朴实清脆"、杨宝森的"悲凉醇厚"、奚啸伯的"严谨工整"。这种表现风格更多的只是从形式上来说的,但现在应该更内在化,风格就是人的个性的表现。我们不能为了提倡艺术的个性化就远离民族文化,现代化写作往往是在全球化背景中与人类精神联系比较密切,而我们生长在我们这片土地上,应该说,要体现我们的民族精神,甚至我们的地域性。如果不体现民族精神的话,你的艺术也很难走向世界。

① [美]约翰·马丁:《舞蹈概论》,欧建平译,文化艺术出版社1994年版,第186页。
② [美]格劳特,帕利斯卡:《西方音乐史》,余志刚译,人民音乐出版社2010年版,第666页。

第九章 艺术与文化地理、时代

时代、地域和民族三者是相互联系的,民族总是生活在一定地理环境中,同时又是在历史发展过程中融合形成的。沃尔夫林谈到欧洲文艺复兴时期的南北差异时说:"意大利的哥特式是一种意大利风格,正像德国的文艺复兴只能在北欧——日耳曼的整个创作传统的基础上被理解。""在南方,人是'万物的尺度',而且每一根线条、每一个平面、每一块立方体都是这种塑形的人类中心观念的表现。在北方没有得自于人的、有约束力的标准。哥特式考虑了那些难于与人进行比较的力量。"[①]因此,沃尔夫林讨论艺术风格时,将风格分成相互链接的个人风格、民族风格和时代风格。

[①] [瑞士]沃尔夫林:《艺术风格学》,潘耀昌译,辽宁人民出版社1987年版,第264页,第265页。

第十章 艺术传达：形式、形象、境界

第一节 艺术的形象性、经验符号与表现力

艺术最基本的特征就是形象性，也是艺术存在的基本方式。所谓形象，就是被人们直观感受到的。艺术传达，就是靠形象的方式传达。一幅画，一首乐曲，一个舞蹈，一场戏剧，一部电影，都是形象诉诸人们的视觉和听觉，具体地说，首先是艺术形象引起人们对作品的兴趣，并且也是通过艺术形象感染人们。

艺术形象包括人物形象和非人物形象，艺术形象的整体构成艺术品。

艺术的形象性，是泛指艺术存在的方式的概念。而通常所说的形式、形象，是指艺术创造与表达的手段。它们一旦成为艺术创造的物质形式和语言形象，就赋有一定的意味和含义。阿恩海姆称艺术"'表达'出来的东西必须能够产生某种'经验'"[1]。简单的作品，比如雕塑、绘画，一件作品往往就是一个形象。比如《维纳斯》《蒙娜丽莎》，已成了典雅美的化身。更多的门类的作品，尤其是小说、电影、电视、戏剧等叙事性作品，故事通常是由形象系列构成。当然，作家、艺术家倾力于主要人物形象的创造上，主要人物形象凝聚着一部作品的审美倾向。叙事性作品的人物形象，得力于内心感悟、情感经验、新鲜思想的表达，作家、艺

[1] [美]阿恩海姆：《艺术与视知觉》，滕守尧译，中国社会科学出版社1985年版，第609页。

术家总是通过人物形象传递情感经验和艺术追求。

如果说创作者有两道感情流,一道是由经验材料引起感悟的激情(创作冲动),另一道是激情消解于形象创造之中,犹如汹涌澎湃的浪头,化解成了涓涓溪流。这自然不是感情消退而是得到了控制,进入到自由想象的直觉巅峰状态。当然,不同艺术家在艺术创造中的情感,仍有冷热之分,而表现为不同的艺术风格。比如徐渭的《墨葡萄图》《蕉石牡丹图》,用泼墨大写意直抒愤世嫉俗的内心愤懑。而朱耷沉入痛苦已达冰点,他自然不会像徐渭落拓不羁,《荷石水禽图》中凸显禽鸟眼珠之白骨,冷漠凄楚之至。这种把情感冷却后所创造的形象,更有内涵力与艺术震撼力。艺术形象总是渗透着艺术家的情感和主体意识。

艺术的传达是一个复杂的形象符号系统。卡西尔关于形式符号、语言符号、语言哲学方面诸多著作,苏珊·朗格的《情感与形式》,都涉入艺术媒介传达方面的论述。庄子说:"得鱼而忘筌"①,这颇同于现代媒介的符号说。"筌"就是符号,是捕鱼的网,渔人撒网的目的不就是捕鱼吗?捕到鱼后,网就没什么作用了。因此说"筌"指语言符号,只是一种手段,"鱼"指"得意",才是目的。艺术形象创造也是这样,形象(形式)只是给欣赏者提供审美接受的媒介,欣赏者通过作品传达的符号媒介,激活了自身的经验,领悟到了作品的意思,甚至超过了创作者的预期,体验到更多的东西,获得了精神上的快乐。一旦得到了"鱼",形象符号就可以忽略掉了。但是形象符号又不能不要,如果没有创造出恰到好处的形象符号来激起欣赏者的经验想象,得不到精神上的快乐,即得不到"鱼",这就等于艺术创造是不成功的。

艺术传达要求形象凝练、简洁而富有内涵,这也是形象作为媒介符号的功能特质所决定的。阿恩海姆对"形"的阐释中,首先提出"简化原则""节省律"。他引用贝尔特的话,把艺术简化解释为"在洞察本质的基础上所掌握的最聪明的组织手段"②,他说:"当某件艺术品被誉为具有简化性时,人们总是指这件作品把丰富的意义和多样化的形式组织在一个统一的结构中。"③因而,他又对艺术形象表现,强调"把'内在的'的东西与'外在的'东西联系起来","表现性就存在于

① 《庄子·外物》。
② [美]阿恩海姆:《艺术与视知觉》,滕守尧译,中国社会科学出版社 1985 年版,第 67 页。
③ [美]阿恩海姆:《艺术与视知觉》,滕守尧译,中国社会科学出版社 1985 年版,第 67 页。

结构之中"。① 形象表达的简化,旨在加大形象内涵的力度,给读者、观众提供更大更深入的想象的空间。

再则,形象符号应该具有刺激作用,调动起读者、观众自身的经验进行想象。作品形象属于"不完全的形",需要借助于人们的补充和想象,才有"完形",才能获得艺术"整体"。这颇类似于中国古代的"以实写虚""无中生有"。神龙见首不见尾,古人作诗作画讲究虚实互用,计白当黑,"诗如神龙,见其首不见其尾,或云中露一爪一鳞而已"②。画龙的比喻,颇能帮助我们理解艺术表达中的"形"。诗人、艺术家的本领,就在于创造出简洁又富有刺激力的"不完全的形"。读者、观众见其"龙头"或"云中露一爪一鳞",就会感到云中神龙("完形")毕现。现代格式塔心理学认为,所谓形,是由知觉活动组织成的经验中的整体,也是知觉活动的经验的一种组织、一种结构。一种简洁合宜的"形",总给人一种舒服的感觉,同时又会造成一种对"完形"追求的视知觉经验的惯性。③ 中国传统"用减法"的艺术表达理论,因切入现代审美心理而具有不衰的实用意义。

关于语言形象表达,海明威做过一个精辟的比喻。他把作品的语言形象比为漂浮在水面的冰山,用语言形象表达出来的只是八分之一,八分之七是在水面以下的。作家省略了人们常见的熟悉的东西,只会使冰山深厚起来。他说,删去八分之七取得的效果,比八分之八的全部表现还要深厚。④ 冰山在海里移动很庄严宏伟,如果都露了出来,就不那么庄严宏伟了。海明威对叙事文学的"冰山理论",与中国"用减法"的观点相一致,独得艺术传达之要领。

艺术形象的表现力,是作品形象的整体效果。探究具体形象创造过程,作家、艺术家是在把握作品整体结构的基础上,对形象及其每一个细节所做精到深入的描绘,并运用种种艺术手段,凸显其主要精神形象。比如中国画的"掩映法":"山欲高,尽出之则不高,烟霞锁其腰,则高矣。水欲远,尽出之则不远,掩映断其派,则远矣。"⑤"烟霞锁其腰""掩映断其派",这是中国山水画惯用的技法,不仅"山高""水远",而且有了树木、烟霞,使画面烟灼迷茫,显现山水画的灵境之

① [美]阿恩海姆:《艺术与视知觉》,滕守尧译,中国社会科学出版社1985年版,第609页,第614页。
② 赵执信:《谈龙录》,人民文学出版社1981年版,第5页。
③ 滕守尧:《审美心理描述》,中国社会科学出版社1985年版,第98-105页。
④ [美]海明威:《午夜之死》。
⑤ 郭熙:《林泉高致》,见沈子丞编《历代名画论著汇编》,上海世界书局1943年版。

美。从布局结构的整体看,藏与露是不同景物之间的对比和互用的效果。只有掩映得法,藏露精巧,才会显示出高超的形象表现力。

形象只是艺术传达的手段,目的在传递经验,表现形象内外的意义。在艺术创造中,照常理用最经济的表现手段,达到艺术非凡的最大目的,这是艺术家梦寐以求的。然而手段与目的之间是充满张力的矛盾,形象(形式)往往成为艺术家、作家追求艺术大目的表达的一种障碍。自古以来,就有"言不尽意""象不尽意"(庄子)、"常恨言语浅,不如人意深"(刘禹锡)、"纸上得来终觉浅"(陆游)之说。至于严羽称"不涉理路,不落言筌,上也",意在提倡"禅道妙悟",并认为"禅道妙悟"是"透彻之悟"①。慧能禅宗的悟道是"不立文字",避免了语言文字带来的限制和束缚,是对庄子的"言不尽意,得意忘言"的发展,它与一千多年后海德格尔的"诗意语言"相契合,都是以对人的真实本体的把握为出发点。这是一种不可言说的领悟,然而艺术不可言说毕竟又要言说,不可表达却又要表达,只是要有形象表达的难度的艺术自觉。如果艺术传达类似于"拈花微笑",即可维护艺术直觉形象的不确定性、多义性、混沌性,乃至使读者、观众能够获得某种生命精神的神秘体验。当然,那种天马行空、模糊不清的形象(形式),与形式主义的空壳一样缺乏审美价值。

第二节 艺术形象的构成:物质形式的表情性与象征性

形式概念,分广义和狭义,广义的形式是相对于内容而言,这里讲的是狭义的形式。广义的形式是由形象构成的,狭义的形式是构成形象的要素,或者说是用来创构形象与美及其艺术意境的物质形式结构。

各个门类艺术的形象,总是由特定的物质材料构成。比如雕塑用的石膏、青铜,建筑用的石头钢筋混凝土,绘画用的颜料和笔,摄影用的镜头与光,书法用的

① 王大鹏等:《中国历代诗话选》(二),岳麓书社1985年版,第808-809页。

是笔墨宣纸，音乐就是人的声音和乐器的声音，舞蹈依靠人体和动作，诸如此类构成不同艺术门类的感性形式。

特定的物质材料构成具有独特美的感性形式。比如雕塑的外廓、体面、凹凸；建筑的内面、布局、空间、装饰；绘画的线条、色彩、光；工艺美术的造型、纹样、色彩；书法的点、划、布白、间架、分行；音乐的旋律、节奏、节拍、和声；舞蹈的步子、动作、节奏、表情、构图、造型；戏剧的唱腔、念白、姿势、脸谱、服饰、道具、布景、灯光、唱、坐、念、打。这是不同艺术门类构成的主要物质形式。没有它们，就不会创造出各自的艺术形象。

当然，由感性形式构成艺术形象，还要求遵循一定的规律。如色彩学的规律、声学的规律、力学的规律等等。比如线条的黄金分割定律被认为是最美的，古代的毕达哥拉斯拿着一根木棒逢人就征求意见，要按照最美的比例把木棒分成两截，但不要等分。经过实践得出木棒较长部分与整体的比值，等于较短部分与较长部分的比值，其比例均为约0.618。这个比例被定为最美比例的黄金分割定律。我们日常生活中的许多物体，画框、门框、书本都是按照黄金分割定律来的。当然现代装饰追求新异奇特，黄金律是一种古典美。科学家们考察大自然中的事物，发现不少植物、动物、矿物的结构往往与黄金律相暗合。达·芬奇发现人体的比例符合数学的某些法则，才能形成美的形体，如耳朵和鼻子的长度相等，两眼之间的距离等于一个眼睛的长度。这为舞蹈学院挑选舞蹈演员，提供了参照。

色、线、形、声在时间和空间上排列组合，都有一定的规律。黑格尔在《美学》中提到整齐律、平衡对称、变化统一、整体和谐等规律，这都是创造美的规律。大自然中的事物都是阴阳对称，人的五官也是平衡对称的。振动的频率的比例关系失衡，表现出来就是刺耳的噪音。劳动号子抑扬顿挫，因而听得入耳。早晨的鸟叫也是和谐悦耳，给人一种美感。和谐与刺耳，就是有无音律的问题。和声是音乐的要素之一，能造成乐曲的和谐效果。贝多芬的《欢乐颂》唱响全球，曲谱并不复杂，但对和声处理特别好。中国有一句俗话，"增之一分则太长，减之一分则太短"，这就是讲究比例适宜，整体达到和谐统一。色彩学的规律也一样，《红楼梦》描写宝玉眼中的薛宝钗"唇不点而红，眉不画而翠"，苏东坡形容杭州西湖"若把西湖比西子，淡妆浓抹总相宜"，宋玉说"著粉则太白，施朱则太赤"，等等，这都关涉到色彩美中度的问题，色彩的轻重、浓淡，只有调配得当，才能取得对比的自

然效果。圆是平衡对称中最富有动感的。为什么芭蕾舞女演员一只脚尖着地竟然不倒呢？它有个支撑点在转。三角形（△）太呆板、凝滞，倒三角（▽）悬险、滞涩，只有圆（○）比较富于动感，流转又平稳。戏曲舞蹈是画圆圈的艺术。中国舞蹈先驱吴晓邦提出了现代舞蹈的艺术构图：对称的平衡方法和矛盾论运动。对称的平衡方法是圆，圆被理解为支撑舞蹈的一个规律。音乐也遵循力学的规律，有人描述贝多芬的交响曲是一幢世界上最宏大的建筑。有"音乐是流动的建筑，建筑是凝固的音乐"之说。

物质形式美是以数学、物理规律为依据，一切颜色（不同的光谱）、线形（曲直、粗细）、声音（高低、强弱）及种种物质形式规律，都可归结为物理与数学的关系，都可以用精确的数学原理加以研究和说明。

一、物质形式的表情性

形式美首先是声音、色彩、线条和形体本身的属性，是感性材料的抽象统一的外在美，这种形式美具有表情性。比如色彩，人工调配的颜色现在有13000多种。只要不是盲人，一来到世界上就看到五颜六色的东西，色彩感是最普及的感觉。色彩有温度感，绿、青、蓝，属于冷色调；红、黄、橙，属于暖色调。冷色和暖色在绘画中是很重要的因素。语言文学中的描写也很讲究色彩感。色彩的冷色与暖色，正切入人的悲喜忧愁的感情色调的表现。比如林黛玉住的潇湘馆就是冷色调，潇湘馆的竹子"凤尾森森，龙吟细细""竿竿青欲滴，个个绿生凉"，窗外竹影映照纱窗，满屋内茵茵翠人，这是林黛玉悲凉心境的投影。李清照的"梧桐更兼细雨，到黄昏点点滴滴"，这是愁思。色彩的重量感，深暗的颜色如褐色沉重，黑夜，阴雨天，电影画面上，"黑云压城城欲摧"；而在欢快的时候是春暖花开，漫山遍野的映山红。

谈谈线条的表情性。直线表现感情明快奔放，曲线表现感情含蓄缠绵或忧郁悲哀。阿恩海姆把悲哀喻为垂柳的形状。舞蹈学院在考试的时候出一道题，叫爱情失恋以后。有个女考生就模仿垂柳的动作，应试舞蹈成功了。因为垂柳的行动方向传递了一种被动下垂的表现性，与悲哀的心理相契合。女舞蹈演员运用自身的形体动作进行模仿垂柳的表演，动作缓慢，幅度小，方向不定，身体重心下沉，作曲线式流动性造型。

二、物质形式的象征性

先谈色彩的象征性:白色象征纯洁;黄色表现稚嫩,又表示轻浮,而成为皇帝的龙袍,则象征至高无上;蓝色象征自由的元素;红色活跃,表现豪爽、刚烈,红色又象征革命,红色经典即革命经典。比如色彩在印象派画家的感觉里激起谜样的东西,甚至会产生音乐的效果,他们就是运用色彩本身的性质,内在的、神秘的、谜样的力量。高更谈到给所画的坎纳肯女子裸体的卧像赋色时,说:"……我想到坎纳肯的精神和性格,而这又暗示给我一种赋色的方式,这色须阴、悲哀和可怕,触动着人们像丧钟的声响。在卧床上的黄色布获得一种特殊的性格,它暗示着夜里的人为的光亮的联想,而由此代替了一盏灯……黄色也构成两种颜色中间的过渡,因而完成着画幅的音乐的合奏。"[1]作品中以黄色"暗示"坎纳肯女子的性格和精神状态,"暗示"夜里的光亮,由此代替了一盏灯,并作为过渡色取得画面音乐节奏的效果。印象派正是调动和赋予色彩最大的暗示能,直逼人的内心,显现出"谜样"的艺术表现力。

再谈线条的象征性。粗而短的线条——笨拙,细而长的线条——秀丽,曲线圆形——柔美,直线方块——端庄刚硬。威廉·荷加斯《美的分析》中说,最美的线是蛇形线,是波浪形的线。罗马女神《维纳斯》,人体线条显现为S形,S形成了美女的象征。人体美在不同的历史时期、不同的民族有不同的美学追求,魏晋以清瘦为美,唐代以丰满为美,现代以瘦为美。太湖石"瘦、皱、漏、透",因而极具观赏价值。南宋马远画长江万顷《水图》,均以线条构图,线条圆转,或放或收,笔墨的粗细、轻重、虚实,各尽其宜,波浪用战笔,逆流用断线,尽水之变,凸显其活水,性与水会。这幅画水的线条达到情性与水性合二为一,因而造成了超越水域、虚静自足的境界。阿恩海姆把悲哀喻为垂柳的形状,以景寓情,也是以弯曲低垂的线条象征悲哀。

最后谈谈声音的意味。声音的感觉也是一种最原始的感觉,原始人开始不会说话,但是他们有声音,"猿啼三声泪沾裳",活现古老的三峡丛林。声音有音质美,表现为音色美,高、中、浑厚、昂扬、嘹亮。钢琴的音域宽广,小号、萨克斯音域低沉、音色柔美。萨克斯《回家》,其声音低沉、柔美。真正的声音是用生命在

[1] 瓦尔特·赫斯:《欧洲现代画派画论选》,宗白华译,人民美术出版社1983年版,第43页。

歌唱。像杰克逊的歌,把生命情感的力量自然融于音乐节奏之中。李娜的歌,唱到西部,唱到内蒙古草原(《克鲁伦河》),在寻找生命的家园,最后她自己出家了。这样的歌星很少。

要使色彩、线条、声音、光生命化、精神化,必须克服它们的物质性。艺术家在对色、形、声、光的组合创造中,将生命情感和精神的因素融入其中,那种由视听觉唤起的"同时对比"发挥了奇异的作用,以致色、形、声、光以另一种方式沟通心灵,实现艺术的超越,这样的作品形象就从其简单组合里获得丰富神秘的寓意。

第三节 艺术境界

艺术境界是由形象构成的整体。

艺术作品有两种,一种是单一的形象,一种是由形象系列构成。前者大多出现为造型艺术。比如像希腊罗马雕塑《维纳斯》《掷铁饼者》之类,古代工艺《兽形壶》,西方现代毕加索的《牛头》,绘画如南宋佚名的《出水芙蓉图》。多数作品还是由几个形象与系列形象构成。单一的形象自成境界,且有"因小见大"的创造奇迹。《出水芙蓉图》中一朵捧出,花大如真,神韵独具,构成圆满自足、诗意空灵的超然之境。毕加索的《牛头》即是一个象征的境界。罗丹雕塑《思想者》可谓突破雕塑的局限而创造了表现内心的境界。更多的是系列形象构成的境界,最早战国楚墓帛画《龙凤人物图》,巫女、凤尾、龙头,构成为死者祈福的"灵凤斗恶奴,善者何矫健"的境界。北宋张择端的长卷《清明上河图》,表现汴京沿河两岸和城内街道、桥梁、树木、城墙和商旅等各色人物,构图繁复,气象宏伟,被称为一幅内容丰富、生意盎然的社会风俗画。

所谓境界,是艺术家的生命情感经验通过心灵的映射和创造的形象所构成的。对于境界,中国古代称为意境。唐代王昌龄说:"诗有三境:一曰物境,二曰情境,三曰意境",称意境"亦张于意而思之于心,则得其真矣",也是"搜求于象,

心入于境,神会于物,因心而得"①,即是说,诗人、艺术家由心与物(象)之间自然交构融合而生成意境。"心""搜求于象""神会于物",首先生成形象,意境即蕴含于形象与形象系列之中。

意境的构成,可分为两种:一种是意化,大多见诸写实的作品;一种是虚化,虚实互用。

中国写意画,如徐渭的《墨葡萄图》,忿忿不平尽落笔端,意化为落拓不羁的葡萄。这种意化的形象看似有力度,但也因为抒情表意比较直接而累及意境构成的深度。艺术家在艺术创造的意化过程中,只有在克服表现形象(形式)的物质性中加大与直观(直觉)之间的距离,才能有美的丰富意蕴。《出水芙蓉图》即达到了这一境地,可称为神品。优秀的西方写实画,颇与《出水芙蓉图》相通,如法国卢梭的油画《枫丹白露之夕》,完全是运用色彩和光的表现力,使整个画面充满音乐节奏感,色彩与光变得完全精神化,显示出一片抒情诗般的心灵境界,一片充满了生命力的平静的圆满之境。

虚化境界以空灵见长,所谓"象外之象,景外之景""计白当黑"。马远的《寒江独钓图》就是点实转虚,一个老翁在茫茫无边的天际之间,表现了古代文人遗世独立的精神境界,一个"寒"字,意境全出。华喦《天山积雪图》也是虚化之境。凡是带有禅道精神的多属虚化。道士穿着大红袍走在雪山下,红色与白色都具有象征性,正是禅道精神构成境界层深,并充满神秘感。古人把画分为逸品、妙品、神品,都是指境界而言,神品为最上,妙品第二。

中国画的空间意识,不同于西方艺术对宇宙空间的穷尽,而是留白,甚至留下大片空白,产生以虚写实、有无相生的艺术效果。这得之于道禅哲学思想的支撑。老庄所说的"大音希声""大象无形""无状之状,无物之象",与慧能禅宗的"拈花微笑"相一致,建构了"无中生有"的理想境界——那是经验世界中不可言说的幽昧深远、诡秘微妙的境界,是一种最先的与永恒的超验的存在,是抵达精神自由的形而上的境界。

宋代僧人法常画有一幅三连轴《猿·鹤·观音》(水墨画)。猿图居中,一侧是仁慈的白衣观音,一侧是高蹈的具有文化象征意义的白鹤。猿在树枝上对着你看,那种滴溜溜的眼睛,穿透时空,直逼人的灵魂,令人震颤。猿的眼睛是人类

① 王大鹏等:《中国历代诗话选》(一),岳麓书社1985年版,第38—39页。

第十章 艺术传达:形式、形象、境界

之初的那种眼睛,人类进化、社会发展了几千年,而猿的眼睛仍是那么锋芒毕露。它看到你的心底,你是人,还是人吗?这永远引起人类的自省和反思。这种艺术境界是大境界,是精神的、审美的形而上的境界。

中国艺术讲究意境,西方艺术也讲究境界。西方油画,比如米勒的《拾穗者》《晚钟》,是写实的,却很有境界。《拾穗者》画面,晴朗的天空,金黄的麦地,色调柔和简洁。现代艺术流向是简洁,但简洁中见丰富。我写过一首诗《读米勒油画〈拾穗者〉》:"金黄已被打包运走/农妇仍守在地里/微风中寻觅她们遗落的歌//农妇直起腰来/抬头看什么呢?/天空布满刺目的阳光/被损伤的脑袋又垂了下来/谁不虔诚地躬身大地/幸福地领取每一粒赐予/背负一片苍茫。"太阳是一种象征。加缪说太阳是一种理性,对人造成了损伤和伤害。这就是拙诗《拾穗者》所说"天空布满刺目的阳光/被损伤的脑袋又垂了下来"的境界。《晚钟》表现寺庙钟声响了,劳动立刻停下来,一家人肃然起敬,进行祈祷,画面突出暮色,这阴沉的色调映衬出生活的艰辛和淡淡的凄楚,如果有太阳,就没有这个味道。

关于艺术境界的结构,可以借用古人的一首诗,做一描述。宗白华把意境分为"从直观感相的摹写,活跃生命的传达,到最高灵境的启示"[①]三个层次,这里将"直观感相的摹写"与"活跃生命的传达"合为一体,称为生命表象。

初境,是生命表象层次。生命表象,即直观的形象,虽然带有物象的特征,却应该是被艺术家的心灵透视过的、引起艺术兴趣而赋予生命趣味的形象。如果形象很死板,没有鲜活的生命感,就称不上艺术表象。

再一境,是经验意象层面。所谓经验意象,是切人艺术家的内心经验或被深入体验了的形象。比如王维的诗句"大漠孤烟直,长河落日圆",其"孤烟直""落日圆",就是经验意象。有人说这么写是违反科学的,然而如果按照科学规律来验证艺术,就不是艺术了。"孤烟直""落日圆",是诗人对那空旷无边的大漠长河的经验意象,是对"一个经验"的感悟和发现。这种对内心经验意象的发现,因精到奇妙、不可复制而成为千古佳句。意象的模糊性,使境界显得富有意味性和朦胧美。

最高灵境,是精神境界与形而上的审美层次。中国古代艺术的境界讲究"格",即映射着人格的高尚格调。现代艺术称为情怀,有大情怀才有大境界。六

① 宗白华:《艺境》,北京大学出版社1987年版,第155页。

朝以后,艺术的理想境界是"澄怀观道"(宗炳语),将"鸟鸣珠箔,群花自落"视为境界层深,这是禅宗精神境界的圆成。宗白华认为西方艺术的象征主义、表现主义、后期印象派,旨趣在最高灵境,即是指现代画家对色彩、线条与光的音乐感的超越,而突入形上的生命精神的境界。

最高灵境依赖于形象创造过程中的意化与虚化的环节,克服形象的物质性的艺术实现。所谓经验意象,宛如内心的飞鸟,灵动而不滞碍,浑身羽毛都富有弹性,而当你盯住它时,它一振翅,倏忽之间又不见踪影。所谓经验意象,又如伸向大海的钓钩,是一个未完成的动作,具有可意会性,却又有不可穷尽的无限空间,由经验意象创构的境界,具有超越文本的意义。最高灵境是由形下的物变为形上的精神符号营构而成,具有隐喻或象征的意味,显现着超越文本的审美的独特魅力。当然,这需要依靠读者、观众的补充想象才能取得效果。

经典作品的艺术境界,会给读者、观众丰富无穷的体味,这里也可分为三个层次:

第一境:"昨夜西风凋碧树,独上高楼,望尽天涯路。"(晏殊《蝶恋花》)

第二境:"衣带渐宽终不悔,为伊消得人憔悴。"(柳永《蝶恋花》)

第三境:"众里寻他千百度,蓦然回首,那人却在灯火阑珊处。"(辛弃疾《青玉案》)

这三境与艺术家创构的三境大体对应。进入第一境,尚未跨入艺术门槛,但只要不望而止步,被艺术表象所吸引,产生内心的某种感应,进入对意象的经验性理解,并且反复揣摩和玩味,欲罢不能,这标示潜入了第二境。第二境与第三境之间只有一步之遥,只要调动起自身的经验和智能,善于在内心的共振点上展开想象式探寻,就会出现"那人却在灯火阑珊处"的惊喜,即潜入作品最深层的审美境界。

第十一章 艺术技法与艺术家的经验和眼界

第一节 艺术技法

"对于任何研究来说,为了获得正确的研究角度,技法问题是必不可少的。"①艺术技法一般教材都不讨论,但对于艺术学来说,技法非常重要。我们一般将技法问题分为两类:一类是以器物制造的手工艺积累后借助机器发展起来的,这类我们称为"工艺技术";另一类属于自律性艺术范畴内的艺术创造所需的技法,我们称之为"艺术技法"。

艺术的本义就是技艺,从词源学的角度来看,"藝(艺)"字源于"种植",许慎《说文解字》曰:"艺,种也。"这暗示了"艺"的命名是在先民定居后的农耕语境中产生的,其含义就是劳作所需的技术,类似"园艺"这样的含义。在西方文化中,"Texvn 在古希腊,ars 在罗马与中世纪,甚至晚至近代开始的文艺复兴时期,都表示技巧,也即制作某种对象所需之技巧,诸如:一栋房屋、一座雕像、一条船只、一台床架、一只水壶、一件衣服;此外,也表示指挥军队、丈量土地、风靡听众所需

① [意]阿尔甘,法焦洛:《艺术史向导》,谭彼得译,南京大学出版社 2018 年版,第 113 页。

之技巧。"①中西方之所以在文字的本义中,艺术都包含有"技艺"这个含义,并非巧合。艺术本源于人类与自然打交道的活动本身,人类的某一活动在长期的重复劳作中,会积累出更便捷地解决问题的经验,这种经验就是所谓的技巧。艺术技法就属于这种技艺活动中所积累的方法和技巧。

可以说,一部艺术史,就是一部技法史。西方绘画从史前洞窟壁画和岩画开始,中经中世纪的镶嵌画,文艺复兴的湿壁画,木版画、蛋彩画、油画、版画(版画又分木刻版画、铜版版画、石版印刷、丝网版画等),不同的画种有相应的一套技法,并在某一个历史时期达到成熟。雕塑从史前石器开始,中经泥塑,陶器,瓷器,青铜器,铁器,木雕,牙雕,竹雕,核雕,树脂,玻璃钢,综合材料等,技法有轮制法、镂空法、深刻法、错金银法、失蜡法、模范法、薄肉塑等等,不一而足。

能否掌握技艺,是普通人是否能成为艺术家的关键。技艺是进入艺术所必需的门槛,没有技艺作为根底的艺术,虽然表达会生猛有力,却难免失之粗野鄙陋,不耐久读。罗丹说:"艺术就是感情。如果没有体积、比例、色彩的学问,没有灵敏的手,最强烈的情感也是瘫痪的。"②可以说,技艺是艺术家必备的艺术教养之一。时下许多人倡导的"难度写作",就是看到缺乏技艺根底,低门槛甚至没有门槛之后,艺术创作的粗制滥造。金陵画派领袖龚贤曾批评说:"笔墨相得则气韵生,笔墨无通则丘壑其奈何?今人舍笔墨而事丘壑,吾即见其千岩竞秀万壑争流之中,墨如槁灰、笔如败絮,甚无谓也。"(《自藏山水图轴》题跋)笔墨是水墨绘画的基本语言,它体现一个画家基本的手上功夫、心性修养、审美品质。

正是基于技艺的特殊性,形成了门类艺术之间的差异。戏剧大师斯坦尼斯拉夫斯基(1863—1938)说:"创造角色,这是一个巨大的领域,这需要进行专门的研究,需要有特殊的技术、手法、联系和体系。"③古人论乐,琴居其首。唐人薛易简《琴诀》谈到用指技巧,说得很具体:"凡打弦轻重,相似往来,不得不调。用指兼以甲肉,甲多则声干,肉多则声浊。甲肉相半,清利美畅矣。"④明人徐大椿《乐府新声》谈"上声唱法":"方开口时,须略似平声,字头半吐,即向上一挑,方是上

① [波]塔塔尔凯维奇:《西方六大美学观念史》,刘文潭译,上海译文出版社2006年版,第13页。
② [法]罗丹:《罗丹艺术论》,沈宝基译,广西师范大学出版社2002年版,第5页。
③ [俄]斯坦尼斯拉夫斯基:《我的艺术生活》,史敏徒译,中国电影出版社1987年版,第386页。
④ 杨赛:《中国历代乐论选》,华东师范大学出版社2018年版,第203页。

第十一章　艺术技法与艺术家的经验和眼界

声正位。"①翻开中国各个艺术门类的艺术理论,不管是画论、书论、乐论、曲论、诗论,常常都是在艺术技法的基础上讨论艺术理论,这是所谓的技近乎道,无技,艺道就无支撑。

技艺是习得的,可以传承和传授的,这种习得是积累性的。技艺的学习需要时间的投入,在心领神会中逐渐由生疏到娴熟。学习技艺的过程有时甚至是枯燥的,直到掌握技艺后才会变得轻松,所谓熟能生巧。技艺的获得会使问题的解决变得容易,同时伴随着产生身体和精神的轻松感和愉悦感。龚贤给友人胡元润信中谈道:"画十年后,无结滞之迹矣。二十年后,无浑沦之名矣。"黄宾虹的画晚熟,傅雷在给刘抗文的信中说黄宾虹,"六十左右的作品尚未成熟,直至七十、八十、九十,方始登峰造极"。

艺术的表现需要自身的技巧,艺术技法在具体的创作中,都是具有针对性的。苏珊·朗格说:"艺术家的工作就是创作感情的符号,这种创作需要各种技艺或技巧。一个艺术家不仅要知道尽人皆知的基本技巧——运笔技法、语言技巧、刮削木条、开凿石块、演唱曲调,还要学会自己的目的所需要的技巧……每个艺术家都要发明自己的技巧,与此同时也发展自己的想象。"②黄宾虹有著名的"五笔七墨"说,五笔即平、圆、留、重、变,七墨即浓、淡、泼、破、渍、焦、宿。黄宾虹本人擅长泼墨、积墨、宿墨、破墨互用。每个艺术家会在创作实践中形成适合自己的表现技巧,这种技法有时就是画家的"秘籍",甚至不轻易示人。黄宾虹的用墨之高,被人誉为"墨神"。据说傅抱石曾请教过黄宾虹如何用墨,黄宾虹未做解答。黄宾虹最擅长于墨法和水法,潘天寿曾盛赞黄宾虹:"黄宾虹晚年用墨功力之深,可使元代的黄鹤山樵(王蒙),明代的沈石田(沈周),清代的垢道人(程邃),不能匹敌。"有批评家盛赞黄宾虹的用笔功夫:"他的画用笔功力深厚,有内涵,有变化,起笔、运笔、收笔,法度颇严,可谓集古今大成。就用笔的法度和功力而论,齐白石亦不敢与之相比。其他人更无可比拟之资格。而且,古人当中,似乎也没有能超过黄宾虹者。"③这足以看出每门艺术都有自身特有的技法要求。

巧妙的方法和技术能使艺术的表达效果更好。《世说新语》载,顾长康画裴

① 杨赛:《中国历代乐论选》,华东师范大学出版社 2018 年版,第 350 页。
② [美]苏珊·朗格:《情感与形式》,刘大基、傅志强、周发祥译,中国社会科学出版社 1986 年版,第 449 页。
③ 陈传席:《画坛点将录》,三联书店 2005 年版,第 68 页。

叔则,颊上益三毛。人问其故。顾曰:"裴楷俊朗有识具。看画者寻之,定觉益三毛如有神明,殊胜未安时。"顾恺之为了表现裴楷的"俊朗""神明",在脸颊上添加胡须,这就是一种绘画的处理技巧。古代画论中处处皆有艺术技巧的经验之谈:"丈山尺树,寸马分人。远人无目,远树无枝。远山无石,隐隐如眉;远水无波,高与云齐。"(王维《山水论》)齐白石为了表现《蛙声十里出山泉》,在构思上只画蝌蚪顺流而下,将标题中"十里"的绵延不尽与"出"这个过程巧妙地通过留白的处理技巧呈现出来,实在精妙。马萨乔画的《逐出伊甸园》,为表达亚当和夏娃被赶出乐园,把"逐出"这个过程性的核心意思表达出来,他在画面的左侧只画一道拱形门,亚当的后脚还踩在门槛上,左上侧是天使拿着剑在驱使,画面的右边三分之二的空间是羞愧难当的亚当和夏娃,他们整个人都被置于空旷的旷野,被驱逐、被放逐的含义得到完全表达。

 因为技法本身是跟着观念的表达走的,艺术经验的呈现要适合于艺术家观念的表达技巧和技法。因此,技法的学习是艺术从业者非常重视的过程。南朝谢赫"六法"中,作为技法的"骨法用笔"就排在第二,"经营位置"排在第五,足见其重要。

 艺术表现需要技巧,但不仅仅只是技巧的堆积。在音乐表演中,我们常常会看到一些表演是在"炫技",这就是太以技巧为重造成对表演内容本身的遮蔽。在演唱中,天然的演唱和技巧堆砌的表演,体验是不同的。好的技巧处理是"天巧",不露斧痕。

 在艺术的自律性观念尚未形成之前,艺术是作为某一行业的技艺来学习和传授的。西方在中世纪时期最早在意大利形成了各种行会组织,有玻璃工、镀金工、雕刻工、木工、造纸工等,行会垄断某一个行业的生产和经营,工匠的培训学习是以作坊形式进行的,自己培养自己的师傅。学徒一般是男性,在7～15岁开始学徒生涯,有吃有住,有薪水。达·芬奇小时候就是在作坊里作为老师韦罗基奥的助手和学徒而学习圣像画制作的。他们先是干杂活,同时上素描课,逐渐学习作画和浇铸青铜所需要的基本技术,技术娴熟才能和师傅合作完成订件。作坊的手工业学习有一套严格的程序,如何研磨,确定大小,铺上织物,使用石膏,打磨、镀金、回火、储藏,等等。学徒充分掌握技能后,才开始独立门户。到了20世纪,现代主义建筑先驱格罗皮乌斯在他的《包豪斯宣言》中还试图重建行会,并声称:"建筑师、雕塑家、画家,我们都必须回到手工艺!因为艺术不是一种'职

业'。在艺术家和手工业者之间没有本质区别。艺术家是一个高贵的工匠!"①行业的专业性是建立在技艺的专业性之上的,如此我们才能理解画家巴尔蒂斯(1908—2001)为何谦虚地将自己降到手艺人的位置:"我是一位画家,再好一点,一位匠人,一位用画笔和颜料等绘画工具工作的人。"②

技法本身就有审美的艺术魅力。在艺术史上,有许多精妙绝伦的艺术技法让人称叹。南朝画家张僧繇,借用天竺画法中的"凹凸法"在梁都南京一乘寺画"凹凸花",轰动一时,寺名也跟着改为"凹凸寺"。他用重彩画山水,不加勾勒,首创"没骨法"。中国人物画中仅仅针对衣纹皱褶就有"十八描"之说。吴道子的技术高超,首创"莼菜描",具有提按、粗细、纵横的变化之妙,被人称赞,开创"吴家样"。对于山水画,吴道子"始创山水之体,自为一家",以技法变革山水画,被张彦远说山水画"始于吴,成于二李",二李指李思训和李昭道。苏轼写诗赞美吴道子的绘画技巧:"道子实雄放,浩如海波翻。当其下笔风雨快,笔所未到气已吞。"(《凤翔八观》)

不得不承认,某些艺术行业,特别是在工艺美术领域,工匠所掌握的技术是惊人的,由此才有了让人敬畏的"工匠精神"。这类实用兼审美的艺术,我们常常惊叹的是其巧夺天工的技艺,诸如玉器、漆器、编织、制革等各种行业分工里,其技艺都达到相当高的水平。春秋战国时期曾侯乙墓出土的青铜鼓座,造型由八条大龙和无数条小龙绞缠在一起,以当时人工的失蜡法(又称熔模法)制造而成,这一制造工艺在科技发达的今天,仍然难以复制。

技法终究是为表达服务的,当新的艺术观念出现时,旧有的表达技巧就要随之更新。美国抽象表现派画家波洛克在回答采访时就说:"新的需要自然会要求有新的技巧。现代艺术已经找到了新的表达方式。在我看来,用旧有的,如文艺复兴的或其他过去的文化形式,都无法使现代艺术家借以表达我们这个时代:飞机、原子弹、无线电。各时代都寻找自己的艺术表现技巧。"③艺术家的经验和眼界决定艺术技法的使用。

① 王贵祥:《艺术学经典文献导读书系·建筑卷》,北京师范大学出版社2012年版,第262页。
② [德]贡斯坦蒂尼:《巴尔蒂斯对话录》,刘焰译,华东师范大学出版社2008年版,第174页。
③ 迟珂:《西方美术理论文选》(下册),江苏教育出版社2005年版,第635页。

第二节　艺术家的经验和眼界

艺术家的眼界并不是和艺术技法分开的两类活动,技近乎道,道技不分。艺术技法有利于眼界的提升,眼界又需要新的技法表达。山水画中,为了追求山石的质感,才诞生了皴法。学习音乐的人,会花很多时间去练习各类技法。蒙太奇作为技法,使电影的表现获得空间的自由。技法的获得是艺术创造必不可少的前期准备,同时,技法也是艺术的一道基本的门槛。

眼界是艺术家围绕着艺术所形成的综合认知和见解,这种见解可来自艺术家的直觉,也可来自艺术家的理性判断。文艺复兴之所以被称为是一个向内发现了人自身的伟大时代,在于达·芬奇以《蒙娜丽莎》呈现了人内心世界的无限丰富性,在于米开朗基罗以《大卫》讴歌了人的理性力量,在于莎士比亚以《哈姆雷特》称赞人是万物的灵长,在于拉伯雷的《巨人传》推崇人的主体地位,在于提香的《乌尔宾诺的维纳斯》充满着对感官享受的迷恋。文艺复兴向外发现了自然,这可以从乔尔乔内的《暴风雨》看到风景画这个画种的独立诞生,可以从透视法的发明看到人类对于征服外界自然的渴望和野心。可以说,艺术家的眼界往往代表着他所处的那个时代人类精神所能达到的高度和强度。

眼界是一个主体性问题,主体的艺术家所具有的文化修养、知识结构、思想高度,都决定了艺术的丰富性和深刻性。艺术家要有一种独创的、鲜为人知的看法。米芾为捕捉到江南烟云氤氲润湿的感觉,才开创横点的米家山水技法。元四家之倪瓒,其言"仆之所谓画者,不过逸笔草草,不求形似,聊以自娱耳"。此句可谓深得宋代苏东坡倡导的文人画之精髓,成为整个元代绘画的最高表达。他的画一河两岸式构图,寥寥几笔,荒寒淡远之境溢出,"倪画可谓山水画史上高逸一路的最高峰,空前而又绝后"[1]。逸格作为古代画家追求的艺术境界,无人出其右,后世学倪瓒者,鲜有能学到位的。明代徐渭为畅快表达他的主体情感,才

[1] 陈传席:《中国山水画史》,天津人民美术出版社2001年版,第302页。

第十一章 艺术技法与艺术家的经验和眼界

将泼墨在花卉中推向高峰,他在一幅《墨牡丹》上题款说:"牡丹为富贵花主,光彩夺目,故昔人多以钩染烘托见长。今以泼墨为之,虽有生意,终不是此花真面目。盖余本婆人,性与梅竹宜,至荣华富贵,风若马牛,宜弗相似也。"徐渭以泼墨画牡丹,开泼墨大写意一路,为后世画家所追捧!

技法可摹,眼界难学。艺术需要技巧,但成为艺术家需要眼界。古人学画的路径是从"师法古人"到"师法造化",师法古人,可心追手摹,习得笔墨章法,领会古人心意,但最终需要师法造化,师法造化是艺术家与造化自然的双向发现。"相看两不厌,只有敬亭山",这就是双向发现。清初四僧之一的弘仁一生都在追摹元代画家倪瓒,但当弘仁遇到黄山,弘仁只能舍弃倪瓒源于太湖一带的那种一河两岸式的图式,舍弃原来适用于江南土山的披麻皴之法,根据黄山石多木少的特点,自创新法。因此,弘仁画黄山多用直折线条,空勾不染,最后以他作为出家人的冷逸之性去合黄山之质,于是出现他自己笔下的黄山。弘仁后被石涛盛赞"得黄山之真性情",呈现自我"丰骨冷然"之性情和画面"萧疏荒寒"之意境,成为成功画黄山第一人,开创"新安画派"。

艺术家的眼界来自他自己的感悟。唐代张璪讲"外师造化,中得心源",清代的"四王"之一的王原祁,笔墨技法不可谓不深厚,一生仰慕"元四家"之首的黄公望,对黄公望"平淡天真"的领悟也很到位,其问题出在师法造化时忘记了自我,只在造化之中印证黄公望,而忘记"心源"与山川之幻化:"余弱冠时,得闻先赠公大父(王时敏)训,迄今五十余年矣。所学者大痴(黄公望)也,所传者,大痴也。""余前至秦中,驱车过洛阳,渡伊洛。四围山色,崚嶒巨石,俯瞰河流,曲折逶迤,方知大痴《浮峦暖翠》《天池石壁》二图之妙。"(王原祁《西窗漫笔》)髡残、石涛、梅清都画过黄山,但画出来的黄山都不一样,其原因就在于画家性情不同,心源各异。野兽派画家马蒂斯的见解与此是相通的,他说:"素描的特殊性不是由画家精确地摹绘一些在自然中看见的形体或耐心地积累一些他精细地察觉到的细节而产生的,而是由画家的深刻感情而产生的。当画家把自己全部注意力集中在他所选定的客体上,并深入理解它的本质时,就会以这种感情对待这个客体。"① 艺术是主体情感对客体的移入,客体事物成为主体表达的媒介。

眼界是艺术家对人类精神和生命的感悟,是时代的先知。曹雪芹的巨著《红

① [法]马蒂斯:《画家笔记》,钱琮平译,广西师范大学出版社2002年版,第153页。

楼梦》,思想意蕴博大精深,几乎囊括了当时人生和社会的所有问题,被看成"展示人生真谛的连轴悲剧图画""一部中国封建社会的百科全书"。王国维用叔本华的生命哲学解读曹雪芹的《红楼梦》,这是艺术接受环节的眼界,他读出了《红楼梦》的悲剧性。鲁迅对于他所处时代的艺术诊断和表达,几乎是同时代艺术家无人企及的。一部《阿Q正传》写的不仅是农民的阿Q,而是所有中国人的灵魂。浪漫主义画家德拉克罗瓦的《但丁之舟》《希阿岛的屠杀》《自由引领人民》等作品对时代的跟进在艺术思想的深刻性和对艺术发展的推进上,是同时代的新古典主义代表画家安格尔无法替代的。塞尚抛弃前印象派,追求绘画自律,强调实体捕捉,由此开创西方现代主义绘画之路。

艺术家的经验影响艺术家的眼界。19世纪,西方艺术思潮之所以繁盛,此起彼伏,在于西方社会断层式的嬗变造成艺术家经验感受的复杂性。所谓"国家不幸诗人幸",就在于社会动荡变迁造成艺术家经验感受的丰富性,为艺术家的表达提供了取之不尽的心源。

眼界最终从何而来?从哲学而来。哲学是"科学之王",是一个艺术家的世界观。西方很多艺术流派和艺术裂变都是受到哲学思潮影响的。叔本华和尼采的生命哲学与表现派艺术、萨特的存在主义哲学与荒诞派艺术、弗洛伊德精神分析说与意识流小说以及超现实主义绘画等等,无不受到哲学的滋养。因为哲学家是很敏感的,走在时代前面。

文化修养最后落实到一个民族的文化,再到地域环境的本土文化。八大山人(1626—1705)身处江南,江南文化的温养使其简洁的笔墨具有一种现代的穿透力,其画中鸟禽的斜眼睨视独具一格,时至今日,仍有现代感。黄宾虹(1865—1955)的学养是同时代画家少有的。评论家如此说:"宾虹之画,法高于意","法高者必生意,无意之法不可高","黄宾虹画起三百年之衰,他是振兴近代山水画的第一个关键的画家"。[①] 今日追随黄宾虹的画家,学养无法达到他的高度。

艺术技法是靠长时间的积累而获得,有一个熟能生巧的过程。但是,艺术创造更需要观念的更新和突破,特别是艺术发展到某个时代节点时,更需要敏锐前沿的艺术判断。从艺术史的发展规律来看,艺术史之所以出现一个又一个新的阶段,都是因为出现了新的观念,艺术技法是跟进艺术观念的表达而发展的,或

[①] 陈传席:《画坛点将录》,三联书店2005年版,第60页,第72页。

者说,艺术技法是为表达观念服务的。苏东坡提"文人画"观念,从技法来说,文人的绘画技法比不上职业画家,但文人画强调学养入画,这是绘画观念的转变。董其昌提"南北分宗",依据是技法的不同,认为自王维"始用渲淡,一变勾斫之法",强调的是以淡为宗,成为南宗之祖。

 观念的更新推动艺术技法的变革。14世纪,文艺复兴向外发现自然的需求促成了焦点透视法和空气透视法的发现。19世纪,绘画对二维平面的自律性诉求导致画家对焦点透视法的放弃。20世纪,波普艺术是对大众流行文化的表达,由此才有了复制技术的运用。正如艺术史家贡布里希说:"因为整个艺术发展史不是技术熟练程度的发展史,而是观念和要求的变化史。"[①]

① [英]贡布里希:《艺术的故事》,范景中译,广西美术出版社2008年版,第44页。

第十二章　艺术分类与门类艺术、边缘艺术

第一节　艺术种类的发生与演变

艺术种类是社会历史发展的产物,并伴随着社会历史的发展而变化。艺术由低级向高级的发展过程,也是艺术种类不断多样化的过程。随着人类分工越来越细、越来越专业化,艺术种类才逐渐成熟,有了各自独立的艺术门类。

最古老的原始艺术分为歌舞艺术与石刻、工艺两大类。

原始人还没有语言的时候,先有了舞蹈。舞蹈在原始社会中具有普遍性,是一种原始部落的舞蹈。果实成熟的时候要跳舞,打猎有了收获要跳舞,打仗成功了要跳舞。还有男女选择配偶的两性的舞蹈。原始舞蹈是一种原始图腾,是一种狂热的巫术仪礼活动。据《尚书·舜典》里记载:"击石拊石,百兽率舞",用石头敲击出节奏,在月光下就舞蹈起来了。现在在少数民族中还能看到,比如云南西盟阿瓦族的篝火节,小伙子们赤膊敲鼓,大家就踩着鼓点围成一圈舞蹈。这证明舞蹈很古老,舞蹈必需最起码的节奏。普列汉诺夫在考察原始舞蹈时,有这样的描述:"这个原始部落特别喜欢音乐中的节奏,而且节奏愈强烈的调子,他们愈喜欢。在跳舞的时候,巴苏陀人用手和脚打拍子,而且为了加强这样发出的声

音,在身上挂着一些特殊的铃铛。"达尔文说:"这种纵使不是欣赏至少也是觉察拍子和节奏的音乐性的能力,看来是一切动物所特有的,而且毫无疑问,这决定了它们神经系统的一般生理本性。"[1]节奏感,无疑是人类心理和生理本能的基本特征之一。

节奏本是音乐的主要元素,而舞蹈离不开音乐节奏,这表明舞蹈和音乐是同一源头——在原始图腾里。

音乐最早是对鸟鸣的模仿。据我国《吕氏春秋·古乐篇》中记载:昔黄帝令伶伦作律。"伶伦……听凤凰之鸣,以制十二律"。古罗马哲学家卢克莱修说:"在人们能够做出和谐的歌曲来娱悦自己的耳朵以前很久,他们就已学会了用嘴来模仿鸟儿嘹亮的鸣声。而西风在芦苇丛中的啸叫,第一次教会牧人去吹芦管做成的牧笛。"[2]音乐是人类初始为了"娱悦自己的耳朵",伴随着舞蹈而诞生的。

音乐最初是集诗、歌、舞三位一体出现的,当时是以唱为主,以舞伴唱,后来有了歌词,歌词就是诗。中国最早的一部诗集是《诗经》,《诗经》分为"风""雅""颂"。"风"就是民间音乐歌词,"雅"是宫廷里的音乐歌词。到了南朝乐府里的长短句,歌词就更为成熟一点,从长短句可见当时音乐已发展到了什么程度。古代诗、歌不像现代分开,诗词都是能唱的,有些诗词,如张若虚的《春江花月夜》,就是为宫廷歌舞写的词,乐府旧题为《清商曲辞·吴声歌曲》。《春江花月夜》的曲子保留了下来,现在在舞曲方面虽然有所革新,但基本的东西没有变,仍保持诗、歌、舞"三位一体"的古典风格。而从文学方面看,《春江花月夜》具有独立的诗歌价值。诗借景抒情,充满想象力,十分细腻而深入地抒写了相思离别之情,调子委婉忧伤,诗的意境很美。王维的《阳关三叠》、苏轼的《水调歌头·明月几时有》等诗词,现在也在传唱。

音乐、舞蹈、诗歌到了唐代已经很成熟,从唐代开始划分音乐、舞蹈、文学。唐代有一个大型舞蹈《霓裳羽衣舞》,是唐玄宗作曲,代表了唐朝歌舞最高水平,至今仍被公认为中国音乐舞蹈史上的一颗明珠。至于唐诗,已经成为汉语诗歌的一座顶峰。古诗的韵律从哪儿来的?它就是为了唱而作的,虽然格律要求那样严格,特别是律诗,每一个字都要平仄对仗,但是你竟然看不出"做"的痕迹,达

[1] [俄]普列汉诺夫:《论艺术》,三联书店1973年版,第34-35页。
[2] [古罗马]卢克莱修:《物性论》,转引克列姆辽夫、吴钧燮译:《音乐美学问题》,音乐出版社1954年版,第10页。

到了出神入化的境界。

壁画、石刻是最古老的艺术。西方绘画、雕塑,最早可追溯到旧石器时代的洞穴壁画、石刻。在维也纳艺术博物馆有一件叫《奥林多夫的裸女》,出于旧石器时代晚期,在奥林多夫洞穴内发现。虽然没有刻出脸部,却凸显生育女性的特征,以肥胖、成熟而有力的夸张形态,显示了宏伟的纪念碑式的气度,说明原始部落对旺盛的生育力的祈求。在中国新石器时代就有了陶瓷工艺,彩陶画是最早的绘画。新石器时代的象形陶器《兽形壶》和陶人头等,则是早期的雕塑。新石器时代彩绘陶画《鱼纹》,看似几何图纹装饰,实则折射出人类童年时代的一种祈求的纯真心理,李泽厚称之为"是美作为'有意味的形式'的原始形成过程"[1],已具绘画艺术形式的表现力,可以理解为绘画雏形。敦煌壁画如《飞天》已经是比较成熟的绘画。随着佛教文化的兴起和发展,石窟雕塑如敦煌石窟雕塑,称得上是比较成熟的雕塑艺术。

从最早的石器工具发展演变为石器工艺,从后来日用品发展演变为实用工艺。中国石器工艺发展到殷商时期有了青铜器工艺。石器工艺、青铜工艺、陶艺等都是雕刻、雕塑艺术,大多讲究实用价值。东汉的《青铜奔马》,又称《马踏飞燕》,奔马的三足腾空,一足踏在飞燕的翅膀上,这一艺术造型充满奇特的想象力,凸显骏马的奔腾气势与腾云驾雾似的轻盈身姿。《飞天》属于佛教艺术,中国雕塑艺术正是在佛教石窟艺术中得到长足的发展。中国陶艺是比较典型的实用工艺品,开始是土陶,到了唐代就有了"唐三彩",到了宋代出现五大名窑。青花瓷器是我国古代流行时间最长、产量最大的一种瓷器。它始于唐,成熟于元,到明清更盛。青花瓷器独具品味,纹饰清澈明丽,幽雅宁静,永不褪色,颇有观赏价值。宋元明清陶瓷艺术的发展,无疑与中国山水画、花鸟画繁荣发展的艺术成就有关。

音乐、舞蹈、美术是最古老的艺术。

建筑艺术出现较晚,但在建筑艺术中包含雕塑、壁画、装饰等。建筑艺术的源头是神庙、庙宇,古希腊罗马的雕塑并不是独立的,大都是在雅典卫城的罗马皇宫、神庙里面,作为建筑艺术的一部分。《命运三女神》是帕特农神庙东山墙上的大理石浮雕。《拉奥孔》群雕是16世纪初意大利人在罗马皇宫的地基上发掘

[1] 李泽厚:《美的历程》,文物出版社1982年版,第16页。

出来的。古典建筑基本上都有壁画或浮雕,米开朗基罗的绘画,大都是教堂的穹顶画和壁画。

戏剧与音乐没有直接关联,是后来才有的。在西方,话剧比较古老,古希腊时期就有了。中国戏曲从南宋开始,发展到元杂剧变得成熟起来,再到明清传奇,内容更加丰富复杂。昆曲形式高雅优美,被称为"国粹"的京剧,就是在昆曲的基础上发展而来。电影起源于19世纪末,随着电气、光学、声学、化学工业的发展,在照相业基础上产生了电影,电影也叫"活动的照相"。中国在20世纪20年代开始是无声电影,声音进入电影领域之后就不一样了。声音包括语言、音乐和音响,电影也因此从"哑剧"变得生动起来。接下来是色彩进入电影变成彩色电影,这是三四十年代以后的事情。从黑白到彩色,从普通银幕到宽银幕,从单声道到多声道,一直发展到电视。

第二节 艺术种类的划分及基本特征

通常来说,艺术种类有美术、音乐、舞蹈、戏剧、戏曲、电影、电视、书法、摄影等。本章按照现代门类艺术的概念界定,对主要艺术门类作一简述。

美术包括绘画、雕塑、工艺美术和建筑艺术。其主要特点:直观性,造型的瞬间性,静止性,存在的空间性。

A.绘画是运用线条、色彩和光,在平面描绘和创造各种可见的形象,能够取得多层次、多方位的立体效果。绘画艺术创造具有高超的特殊表现力。B.雕塑是运用石膏、石头、金属等硬质材料,在三维空间中塑造可以看到、触摸到的形象。雕塑分为圆雕和浮雕两种形式,如《维纳斯》《思想者》之类的人物雕像,都属于圆雕,北京人民英雄纪念碑上的群像就是浮雕。C.工艺美术运用色彩和纹络,使用物质材料更加丰富多样,如牙雕、玉雕、陶瓷雕刻、挂毯、刺绣、雕漆挂屏等,造型的方式也多种多样,同样包括雕与塑,不同的是,雕塑艺术形象偏向高雅,大都具有纪念意义,雕或塑的工艺品,主要依赖于物质材料质地自身表现出特定的观赏价值与实用价值。D.建筑艺术是实用性的物质产品或实用艺术。其形象是

由建筑物的体积布局、比例关系、空间结构形式来决定和构成,包括雕塑、壁画、木刻、顶雕、廊雕、柱雕等。江南园林建筑的亭台楼阁、水榭回廊,花木掩映,曲径通幽,可谓"佳园结构类天成"。

音乐是以声音为表现手段的艺术,是声音艺术,由有组织的乐音构成和创造形象。音乐是有规律的和谐的音响,包括旋律、节奏、调式、调性、和声、复调、曲式等,主要是节奏、旋律、和声三大要素。音乐有了节奏与和声就形成了旋律。旋律是按照一定的曲式结构进行的,是最具表现力的要素,音乐形象主要由旋律构成。作曲家寻找一首曲子的灵感时,主要是寻找旋律,找到一种新的感觉、新的旋律,曲子就出来了。在所有艺术门类之中,音乐的表现力是最强的,并有一种可以感觉而不可言传的特点。所谓"音乐感的耳朵",既指对声音的生理反应,如因为声音的和谐悦耳而产生快感,但主要还是心理因素,通过音乐形象,能够灵敏地感受和体验到作品所表现的生命情感和灵魂深处的东西。经典的乐曲能够诉诸听觉一种真切感、模糊性与触及灵魂的深度。音乐可称为听觉的诗。

音乐分为歌唱和演奏,即声乐和器乐。器乐是依照曲谱进行演奏,有独奏和合奏。阿炳的《二泉映月》,是中国传统的二胡独奏。贝多芬的《命运交响曲》、柴可夫斯基的《天鹅湖》等都是合奏。声乐是唱歌,现在至少有三种唱法:美声唱法、民族唱法、通俗唱法。还有一种原生态音乐,它不单是民族音乐的源头,也是整个现代音乐保持中国民族特色的古老资源。

舞蹈是"以手势说话的艺术",舞蹈演员的形体动作有着特殊的表现力。一个舞蹈,总是有节奏、有组织地变换不同的动作姿态,构成舞蹈的形象和意境。舞蹈成为一门独立的艺术,主要因为它依靠演员的形体动作的表现,运用动作、手势和表情,表现人物的情绪和内心状态。舞蹈作为人体运动与人的丰富情感、情绪的表现,虽然离不开音乐节奏和音乐运动,但其动作性、动作的程式化、韵律感和造型性等,展示着舞蹈艺术自身独有的形式美与视觉价值。

戏剧、电影与绘画、雕塑、音乐、舞蹈相比,显得丰富复杂。它是由演员扮演角色,运用多种艺术种类的手段,在舞台和银幕上表现故事情节的艺术。戏剧与电影合称为叙事艺术。电影不仅与戏剧一样,综合文学、美术、音乐等种类的艺术因素,而且还是综合戏剧、摄影等种类的艺术表现手段,并把艺术表现与机械物理、光学、化学等科技手段相结合而成的综合艺术。

剧本、导演、演员是构成戏剧、电影的三要素。

第十二章 艺术分类与门类艺术、边缘艺术

戏剧与电影的文学剧本,都讲究叙事的故事性和人物的性格特征,在演员表演中都具有动作(行动)和对白(对话)的特点。把内在的东西变成外在的东西,把内在的一些心理活动,一些情感的、精神的东西转化到外在的动作、表情和对话上来,这是戏剧、电影演员的基本功力。有区别的是,戏剧,顾名思义,更讲究人物故事的戏剧性与戏剧冲突。戏剧的剧场性,受到"三一律"的限制。电影则以画面创造,有比较自由的艺术表现空间,或者说具有可变性:可变化的距离、可变化的角度和可变化的蒙太奇。电影镜头的组接,通过视点的变化,从不同的视点得到的印象去了解和掌握对象,以显示演员的表现力。电影汲取绘画和摄影艺术中的"画面""色彩""构图""透视""焦距"等,有近景、有远景、有中景,有特写、俯拍、仰拍、推、拉、摇、移、升降等,比较自由地、最大限度地发挥了视觉形象创造的艺术潜力。蒙太奇本是法国建筑学的一个术语,借用到电影就是构成和装配的意思,表示镜头的组接。美国电影大师格里菲斯最早进行电影镜头组接,把蒙太奇搞得比较成熟的是苏联的爱森斯坦,蒙太奇是建构电影艺术空间的特有方式。

电影以画面的逼真性,从诞生的那一天起就有着新奇的魅力。人们为什么要看电影?就在于人物行动、火车奔驰、战马驰骋等画面表现得非常逼真,就在于广大青年的追求、向往和幻想,从电影故事里看到了寄托。

对于艺术门类的划分,可以从感知方式、存在方式、物质形式、展示形态、艺术品质等角度考察,不难看到各个艺术门类具有多种艺术特性及称谓。

主要门类\分类依据	感知方式	存在方式	物质形式	展示形态	艺术品质
绘画 雕塑	视觉艺术	空间艺术	造型艺术	静态艺术	美的艺术
工艺 建筑	视觉艺术	空间艺术	造型艺术	静态艺术	实用艺术
音乐	听觉艺术	时间艺术	音响艺术	动态艺术	美的艺术
舞蹈	综合艺术	时空艺术	人体艺术	动态艺术	美的艺术
戏剧电影	综合艺术	时空艺术	表演艺术	动态艺术	美的艺术

只要把各门艺术看成一个整体,这样对每个艺术门类的艺术特征就比较容易把握。各种艺术种类在感知方式、形象存在方式、物质形式、展示形态等都各

具特点,但它们之间又是相互关联、不可分割的。艺术感知的方式,取决于艺术物质形态,又决定了艺术形象的存在方式;而艺术形象的存在方式,又决定了艺术形象的展示形态。美的艺术与实用艺术,只是指艺术品质的高低或审美功能的大小。

绘画、雕塑、工艺、建筑作为视觉艺术,都是具有一定物质形体的,为我们所直观感知,是由一定的物质材料在平面或三维空间创造出来的,故称之为造型艺术。这种艺术造型是静态的,故又称为静态艺术。这种造型的静态的视觉形象又存在于一定的空间之中,故又称为空间艺术。简言之,绘画、雕塑、工艺、建筑艺术,是视觉的、空间的、造型的、静态的艺术。

优秀的美术作品并不囿于表现直接看见的实在形象与形的外在美,而是力求突破实在的形的局限,以有形表现无形,着力表现不为视觉感官所见的心理情感内容,乃至精神的、灵魂的东西,形而上的哲学的审美境界。这就是美的艺术与实用艺术的界限。

音乐诉诸人们的听觉,作为听觉艺术形象,是由歌唱与乐器演奏诉诸我们的听觉,因此又称为音响艺术。音乐是音的运动,需要在时间之中展开和完成,因此音乐又称为动态艺术、时间艺术。渡边护称音"连续不断地出现,在这些音之间产生出某种紧张关系,在这里才会形成节奏"[①]。

音乐作为时间艺术,表现了结构上的机动性、灵活性和富于变化的特点。音响运动中任何一种形式要素最细微的变化,都会表现出某种情感状态的色调,同时音乐形象通常呈现的模糊性,更能切入人的情感、精神的形态。人们听觉能够敏锐地感受时间过程,能够感受和体验到声音的每一瞬间,因而能够深入到音乐的情感体验和想象,获得美感,引起共振,乃至使音乐成为灵魂的最高表现形式。

听,必然是时间的;看,必然是空间的。舞蹈虽然是视觉的人的形体艺术,有展示形体美且寓意丰富的舞姿造型,但更多的是在运行过程中,它又离不开音乐节奏,需要在时间中展开和完成,所以舞蹈又是综合的、动态的艺术。舞蹈又被称为"从台座上走下来的活的雕像""流动的雕像",舞蹈在演员动作的连贯运行过程中不停地向空间延伸,因此又称之为时空艺术。

舞蹈作为时间艺术,运用动作、手势和舞姿的连贯性,能够直接、具体地表现

① [日]渡边护:《音乐美的构成》,人民音乐出版社1996年版,第123页。

出角色的情绪和心理状态;舞蹈作为空间艺术,能够完美地展示人物内心世界的舞蹈造型。舞蹈形式美的魅力,就在于千变万化、富有节奏感的人的形体动作所展示出的韵律美,当然,这不单单是人体动作与音乐节奏相契合,而且是融心理情感与动作姿势于一体的韵律美。

戏剧、电影是既为我们视觉又为听觉所直观感知的综合艺术。戏剧艺术的造型,电影艺术的画面感;戏剧唱腔,电影插曲,电影、戏剧的音乐伴奏;戏剧走场、打斗和舞蹈,电影演员的形体、动作、表情等,戏剧、电影运用绘画、雕塑、音乐、舞蹈等多种艺术手段,主要是体现在演员表演之中,是为创造角色、展示人物内心和个性服务的,因此称之为表演艺术。戏剧、电影作为叙事艺术,演员表演总是处于行动之中,因而又是动态艺术。演员表演既处于行动时间之中,又拥有舞台空间与银幕的广阔空间,因此戏剧、电影又是时空艺术。

戏剧、电影作为表演艺术的时空性、视听性,即对于观众来说,兼视与听、时间与空间、动与静于一体。演员表演及美术设计,在叙事的时间长度中呈现出一系列的形象画面,给观众造成强烈的视觉效果;同时演员扮演角色的台词、对话或唱腔及音乐伴奏的连续性,观众又通过听觉来接受。经典的舞台叙事、银屏叙事,总是以引人入胜的剧情冲突和独特的角色创造而取得艺术感染力,而演员成功地创造角色,展示人物的情感和内心世界,都是通过审美接受的视听觉效果取得的。

从审美功能看,绘画、雕塑、音乐、舞蹈、戏剧、电影都是美的艺术,工艺、建筑属于实用艺术。

第三节　各门类艺术的关联与创新

艺术现象是复杂多样的。艺术分类是相对的,不同的艺术种类之间相互关联又相互渗透,这也为艺术创新提供了可能。我们不能认同"文类消失"的观点,艺术种类的多样化,是社会文明进步的产物。一种艺术的创新,或一种新的艺术品种的出现,可能有对传统形式的解构,或者有旧的形式消失,但这并非是艺

种类的消失。比如京剧传统有些程式不太符合现代人的欣赏习惯,就会发生变革和创新。有论者研究"革命样板戏"的音乐、唱腔,认为它是对京剧传统形式的革新。比如《智取威虎山》中杨子荣打虎上山的唱腔(二黄导板)紧拉慢唱,既有阳刚之美,又抒情动人。艺术更新虽然允许一些非驴非马的新品种的存在,但作为某一艺术种类,不应该改变自身的基本特征。比如绘画,康定斯基把绘画的"形"发展成了五线谱,称是"心中的音乐""灵魂的声音""生命的音符"。如果绘画走向音乐,就失去绘画自身的特质,绘画首先是视觉的审美。西方现代绘画走到了极端,又回到"形"上来,马蒂斯的作品就是有力的说明。艺术种类不会消失,只会发展和增多。我们要有文类意识,不能因为艺术创新而导致艺术种类消失。

现代艺术门类仍然在相互吸取中不断发展。比如,中国诗歌、音乐、舞蹈最早是一体的,三者分开各立门户之后,仍应该敞开大门,在相互吸取中谋求新的发展。中国还有诗、书、画一体的传统,诗虽属于文学,但绘画、音乐、舞蹈等与诗有着不可分割的因缘。这里以绘画为例,一些画家经常从诗歌里汲取灵感,而创造出经典之作。古希腊西蒙尼德斯最早提出:"画是一种无声的诗,而诗则是一种有声的画。"①苏东坡在论王维的画时,称"观摩诘之诗,诗中有画;观摩诘之画,画中有诗"②,是说王维画中有诗的意境。"画取诗境",不仅为古代画家所用,在现代画家中也累见不鲜。如徐悲鸿的《风雨鸡鸣》,画的是一只公鸡站在岩石上引吭高歌。《诗经》中有一首诗叫《风雨》,其中有"风雨如晦,鸡鸣不已"之句,徐悲鸿这幅图与《骏马图》都是在1937年画的,正值抗日战争时期,所以他画一只公鸡在峭岩上引吭高歌,意在"风雨如晦"的年代里发出内心的呼喊。罗丹甚至称"雕塑家一步步跟随诗人"。他那"丑得如此精美"的杰作《老妓女》,灵感就是来自维龙的诗《美丽的欧米哀尔》。"现实将要告终,肉体受着垂死的苦痛,但是梦与欲望永远不灭。"③罗丹借诗之力,突破雕塑形象表现的局限,显现出人物的内心和灵魂的深度。《老妓女》因此而成为雕塑艺术不朽的丰碑。

还值得一提的是,中国书画同源。中国书法与绘画都是线条艺术,寻其源头,古代的篆体汉字是象形会意文字。最早仓颉造字,视鸟兽之纹,近取诸身,远

① 转引自莱辛:《拉奥孔》,朱光潜译,人民文学出版社1979年版,第2页。
② 《东坡题跋》卷五,《书摩诘〈蓝田烟雨图〉》。
③ [法]罗丹:《罗丹艺术论》,沈宝基译,广西师范大学出版社2002年版,第27页,第30页。

第十二章 艺术分类与门类艺术、边缘艺术

取诸物,是由形到线的抽象过程。

艺术种类之间有亲疏之分,比如舞蹈与音乐有着不可分割的姻缘关系。"舞者,乐之容也",所谓跳舞就是"跳音乐"。再则,舞蹈与绘画也紧密相连。"舞蹈是运动的图画",舞蹈需要构图、造型,无疑提供了吸取绘画的象征性与意境的可能。

其实节奏和韵律,并非听觉艺术的音乐所独有,从经典的绘画、雕塑等视觉形象中同样可以感受到节奏感和韵律感,音乐与绘画在意境上也有相通之处。罗丹称"米开朗基罗创造的力量在他生动的人体肌肉中发出吼声"[1],人体力量的"吼声"里就有跌宕的节奏感。整个地球上有机界和无机界都有节奏,有生命就有节奏,生命在于节奏。绘画、雕塑、建筑等虽属静态的视觉艺术,但艺术大师擅于把捕捉到的生命节奏和韵律定格在一瞬间,比如希腊米隆的雕塑《掷铁饼者》,凸显运动员在剧烈运动中的动态,在那凸起的肌肉和旋转的动作中充溢着青春的节奏、韵律,换言之,这座雕塑的人体(铁饼运动员)的伟大力量,是通过人体肌肉和动作的节奏韵律表现出来的。或许艺术大师们从音乐中获得了灵感,深刻感应到了音乐的节奏、韵律,使静态的线条、色泽充溢着乐感。罗丹之所以称维纳斯像为"神品",不仅在于她耐看,还在于他从维纳斯像看到了美妙的色与光的交响。他举起灯来,从高处照耀这座雕像,对葛赛尔说:"你瞧照在乳房上的强烈的光,肌肉上的有力的暗影,你瞧这些金光,像云雾一般的,在神圣的身躯最细部分上颤动的微光;这些明暗交接线,处理得如此精微,好像要融化在空气中。你觉得怎样?这难道不是黑与白的卓绝的交响曲吗?"[2]罗丹举灯照耀下说的这段话,乍看似乎不合情理,细琢磨维纳斯像的线条如此巧妙起伏,光影明晦,配合如此相宜,岂不正是个中线条的节奏美与光影的韵律感,给予我们柔情的震颤和沉醉的神往?

建筑艺术与音乐的关系也很密切。音乐是"流动的建筑",建筑是"凝固的音乐"。如果把贝多芬的交响曲的曲式画出来,就是一座宏伟的建筑。而经典的建筑艺术的节奏感,体现在廊柱、顶檐等细部之中。像赖特的《流水别墅》,除了别墅倚坡傍水的柱石框架布局高低起伏的节奏感,同时,山泉清清穿过流水别墅,

[1] [法]罗丹:《罗丹艺术论》,沈宝基译,广西师范大学出版社2002年版,第121页。

[2] [法]罗丹:《罗丹艺术论》,沈宝基译,广西师范大学出版社2002年版,第44页。

使别墅框架的节奏也随着流动起来。

现代话剧为了冲破"三一律"的束缚,吸取了电影技法,采取"多场次,大跳动"的结构形式,采用蒙太奇的手法,让场面随时化入化出,以增强话剧的活力。同样,电影吸取西方话剧的特长,如戏剧冲突、人物对话等等。电影集视与听、时与空、动与静于一身,它将语言文学的叙事方式,以及刻画人物、结构等手法,转化为视觉画面和听觉语言。电影还运用绘画艺术的色彩、构图、透视等技法,运用音乐的节奏和旋律,增强电影画面的感染力与视觉冲击力。因而有人称电影是"运动的绘画"。张艺谋作品《英雄》等唯美主义的大场面,主要是借助于色彩与构图造成一种视觉效果。摇动电影镜头确立视点与画家确立视点一样重要,关键在电影艺术家善于把绘画的构图、色彩、透视、近景、中景、远景自然融化到电影摄影中来。电影是一门年轻的艺术,这为它吸取多种艺术形式的长处,增强自身表现力,更大地开拓艺术时空提供了便利。

不同艺术种类之间相互吸取,大致表现为两种方式:一种是吸取其他艺术样式的某些长处,用来丰富和发展自己;另一种是把两种或几种艺术成分结合在一起,创造一种新的独立的艺术品种,姑且称为边缘艺术。比如,从我国的第一部水墨动画片《小蝌蚪找妈妈》,到 MTV 电视音乐,就属于这类新品种。前者是以中国水墨画的技法制作电影,后者是音乐进入电视画面,是音乐与绘画、电视等多种艺术因素相融合的产物。前者使中国水墨画动起来,成为叙事艺术;后者是用虚拟的方式,把听觉形象转化为视觉形象,利用电视画面造成情境或意境来增强音乐的形象性的效果。当然,经典的音乐歌曲的境界,是难以用画面来表达的。因为声音长于表情而短于叙事状物,绘画长于象形赋彩而短于表现声音,音乐的长处恰好是绘画的短处,这就造成了 MTV 电视音乐的艺术难度。

真正伟大的音乐作品是不可模拟的,只能倾听。你听到一首好的曲子,深入你的心灵深处,甚至说是灵魂的音乐。梅斯特·艾克哈特说:"听可给人带来更多的东西,哪怕就是处于看这一具体行为之中时。因此在永恒的生命当中,我们是从听的能力而非看的能力那里获得了更多的赐福。因为听这个永恒世界的能力是内在于我的,看的能力却是外在于我的;这是由于在听时我是恬静的,而在看时我则是活跃的。"[①]本来人的感官功能主要是听和看,但我们大量的时间是

① 转引自 D.M.Levin,*The Listening Self*.Routledge,1989:32.

第十二章 艺术分类与门类艺术、边缘艺术

靠眼睛去看,我们的目光已经变得很庸俗迟钝。听,可以把滞留于外在世界的目光,拉回到一直处于沉寂状态的心理现实。一个人存在于这个世界上,你可以庸俗地活着,但艺术不可庸俗。音乐是纯洁的表现力很强的艺术形式,它诉诸人的听觉,"听"是我们的福气。

第十三章　品评或鉴赏：直观经验的思维方式

第一节　艺术鉴赏的经验性与创造性

如果说,艺术创造是原生艺术的话,艺术批评就是次生艺术;艺术家是首次创造,欣赏者就是二次创造或再次创造(者)。艺术作品是艺术家的创造性才华的呈现,但是,艺术鉴赏也是创造性的。欣赏者需要调动自己丰富的感知能力,在艺术作品的形式要素的激发下,重构一个自我感知的艺术世界。欣赏者心目中的艺术世界与艺术家创作时的动机和意图并不完全重合,因为欣赏者面对的是艺术作品,艺术作品是由各种符号要素构成的,作为中间媒介的艺术符号,由于符号与欣赏者之间的各种复杂关系,使得欣赏者在内心再次创造的艺术感受并不就等于艺术家创作时的初衷。当欣赏者通过艺术作品这个文本完全理解并吻合了艺术家创作的意图时,这种现象我们称之为"知音"。但是知音现象并不常见,艺术家便常有"知音少,弦断有谁听"或"曲高和寡"之叹,俞伯牙和钟子期的"高山流水"也就成为艺术鉴赏中的千古佳话。其原因在于艺术作品作为媒介,是一个由艺术语言构建起来的符号系统,它会和欣赏者发生各种各样的对话关系。

第十三章 品评或鉴赏:直观经验的思维方式

对于表演类艺术来说,作曲家和词作者是首次创造,演奏或演唱是二次创造,受众的欣赏环节就属于三次创造。对于戏剧和电影来说,如果是根据小说原著改编的,那小说就是首次创造,剧本是二次创造,导演和演员是三次创造,观影是四次创造。如果剧本是原创,那么表演是二次创造,观看是三次创造。曲谱和剧本是文字形态,表演环节是视听形态,它们的艺术语言并不相同,层层创造的各个文本之间会出现很大的差异。

艺术鉴赏作为二次创造,本身也是创造性的行为。艺术批评史家文杜里说:"一个人面对现代的艺术作品,不要依赖人所共知的既定评价和被视作权威的传统。他同样需要通过创造性的饱满想象,通过智识综合的探求,训练自己的选择、删除和批判的敏锐性,就像自己掌握了艺术的技巧那样。"①这就表明,批评家需要具备艺术家似的才华才能有辨别和判断艺术的能力。著名哲学家萨特对雕塑大师贾科梅蒂的作品解读时,在雕塑作品上看到的是他自己的存在主义哲学思想:

> 他塑造的是一群男人正穿越一个广场,而彼此之间却感受不到他人的存在。他们绝望而又孤零零地走着,然而他们又在一起,他们永远相互迷失,形同路人,然而要不是他们相互追寻的话,他们又是从来不会彼此迷失的。②

萨特强调了个体作为存在的优先性,而每一个人又是孤独的绝对的存在者,他与他人之间形成彼此靠近又迷失的悖论关系。这种解读自然不是贾科梅蒂有意识去表达的,但根据贾科梅蒂的雕塑造型来看,又是合理的。艺术鉴赏作为审美环节,不可避免地具有经验感知的主观性,正是这种主观性使鉴赏具有个人偏好。文杜里也指出:"不可避免地,批评家将表明他挑选或抛弃的偏爱。……批评家的偏爱并不妨碍他从不同方面进行观察,甚或多少带有理论性地从一切方面进行观察。"③

艺术鉴赏的经验性包括三层意思:

① [意]文杜里:《西方艺术批评史》,迟珂译,海南人民出版社1987年版,第331页。
② [法]萨特:《萨特论艺术》,欧阳友权、冯黎明译,中国人民大学出版社2004年版,第65页。
③ [意]文杜里:《西方艺术批评史》,迟珂译,海南人民出版社1987年版,第331-332页。

首先，鉴赏活动本身是经验性的。鉴赏活动是受众的主观经验与艺术作品之间的相互感发，不来自于清晰的理性认知。苏轼评价米芾的书法："风樯阵马，沉着痛快，当与钟王并行，非但不愧而已"，将米芾拔高到钟繇和王羲之的高度，这种艺术接受带有个体的经验性，说米芾的字写得风驰跃动，如风樯，如阵马，这种体会只能靠想象和感受去体会米芾书法的形态与风中的桅杆和快马的形态之间的相似性生成审美意象。苏轼讥笑黄庭坚的字如"树梢挂蛇"，长撇大捺，开合弧度很大，纵情四溢；黄庭坚嘲笑苏轼的字如"石压蛤蟆"，都很形象。这种鉴赏活动可以说属于审美范畴，审美鉴赏是艺术鉴赏的一部分，都是经验性活动。伏尔泰说："长期以来我们有九位缪斯。健康的批评是第十位缪斯。"[①]他将艺术批评置于和门类艺术一样平等的地位。如果批评对象是原生艺术的话，批评文本就是次生艺术形态。

其次，鉴赏活动带有受众自身的经验性。每一个受众的审美经验积累不同，影响到他对于艺术作品的接受层次。一个审美经验丰富的人，对艺术作品的鉴赏自然是丰富的。受众的经验受性格、阅历、心境、天赋、学养、性别、年龄等诸多因素的影响，使得经验具有个体差异性。有时，一件作品会让一个观众感动得泪流满面，但旁边的观众却无动于衷，这种情况连艺术家也避免不了。抽象派画家康定斯基描述过他第一次看到印象派画家莫奈的作品《草垛》时的感受："我突然第一次看到了一幅画，画展目录告诉我是一个草垛，可是我却认不出来，这使我十分痛苦。……可是，我注意到这幅画不仅深深地吸引着你，而且还不可磨灭地刻在你的记忆里，它的一切细枝末节都完全出乎意料地漂浮在你的眼前，这使我感到吃惊和困惑。所有这些都使我迷惑不解，而且，我也无法对这一体验做一个简洁的结论。但是，我却十分清楚地意识到调色板毋庸置疑的威力，我对这种威力至今都是无知的，它超越了我所有的梦想。绘画需要一种神话的力量和光辉。"[②]

最后，鉴赏活动在文本呈现上的经验性。从文体来说，鉴赏活动的文本有诗歌、散文、议论文等。古代中国有以诗论艺的传统，杜甫、苏东坡都写过很多评论绘画的诗歌，本身就是经验性的表达。从某种意义上可以说，古代的题画诗这类

① ［法］蒂博代：《批评生理学》，赵坚译，郭宏安校，商务印书馆2015年版，第101页。
② ［西］毕加索等：《现代艺术大师论艺术》，常宁生译，中国人民大学出版社2003年版，第61页。

文学形式属于一种特殊的批评样式，是一种诗体形式。陆机《文赋》和刘勰《文心雕龙》在品鉴艺术时都很美，比如品评建安文学："魏武以相王之尊，雅爱诗章；文帝以副君之重，妙善辞赋……观其时文，雅好慷慨，良由世积乱离，风衰俗怨，并志深而笔长。"(《文心雕龙·时序》)

对于鉴赏的个体差异性，西方用"趣味无争辩"和"一个人的美食，是另一个人的毒药"(One man's food is another man's poison)的谚语来指喜好的主观性，这可看出艺术鉴赏会因欣赏者的主观偏好而出现很大的差异。有时，受众会觉得这首音乐或故事就是为他所创作的，但他身边一同欣赏的同伴却没有感觉。有时，作品甚至不被同时代的大多数人所理解，以致于出现大师活着时无人问津死后却名满天下的现象。宋代画家李唐发牢骚说："早知不入时人眼，多买胭脂画牡丹。"从诗中可以看到，时人只欣赏富贵艳丽的花卉牡丹，不欣赏他的山水画。

欣赏者的个人偏好出现的一种情况是误读。适当的误读是艺术作品的意义张力的体现，但要防止毫不相干的误读。宋人沈括不懂唐人王维画的《雪里芭蕉》，他引用唐代理论家张彦远的话批评道："王维画物，不问四时，桃杏蓉莲，同画一景。"这就是将生活真实等同于艺术真实。这种误读就不具有艺术鉴赏的有效性。西方有学者用身体理论结合弗洛伊德心理学来硬性解读明代画家徐渭的画，将徐渭的花卉和欲望等同起来，将水墨和色欲联系起来，将牡丹与性暗示联系起来，将莲子与多子多孙联系起来，这种阐释就是对文人画的严重误读，不懂儒家比德思想和屈原美人香草比附这一深远的文人传统。

欣赏者的个人偏好出现的另一种情况是过度阐释。这种借题发挥式的鉴赏容易偏离艺术文本的核心意义，变成和艺术文本没有关系的主观发挥。苏珊·桑塔格提出"反对阐释"，特别是反对那种造成对艺术作品感受力的遮蔽的阐释，合理的批评是服务于艺术作品而不是取代艺术作品，她认为，"艺术批评的功能应该是显示它(指艺术作品)如何是这样，甚至它本来就是这样，而不是显示它意味着什么"[①]。她最期待的批评是："最好的批评，而且是不落俗套的批评，便是这一类把对内容的关注转化为对形式的关注的批评。"[②]

① ［美］苏珊·桑塔格：《反对阐释》，程巍译，上海译文出版社2003年版，第17页。
② ［美］苏珊·桑塔格：《反对阐释》，程巍译，上海译文出版社2003年版，第15页。

如何消弭欣赏者和创作者之间的鉴赏距离,刘勰的主张是"博观":"凡操千曲而后晓声,观千剑而后识器。……无私于轻重,不偏于憎爱,然后能平理若衡,照辞如镜矣。"①艺术鉴赏是基于个体的主观感知而形成的,必然带有个人偏好。当意图去除这种偏好达到某种客观评判时,已经进入比鉴赏更高一个层级的要求了,那就是艺术批评。

受众的鉴赏经验也有一个逐渐积累丰富的过程,普通人如此,艺术家也如此。并不是艺术家就能一下子欣赏其他艺术家的作品。立体主义雕塑家雅克·利普希茨是印象派之后的艺术家,立体主义本身在当时是先锋前卫的艺术,但他看到印象派画家高更的代表作品《雅各与天使摔跤》时说:"我看到了高更的一幅油画《雅各与天使摔跤》。我向您发誓,我看不出画的是什么。对我来说,这些事物如此之新,以致我什么也看不到。后来当我再次看到这幅画时,我深感震惊。当初怎么会如此浑然不觉?"②艺术家的艺术经验不可谓不丰富,但不一定就能够理解其他艺术。受众的"前理解"的积累程度影响他之后的艺术鉴赏,可能会成为鉴赏的基础,也可能会成为鉴赏的障碍。从艺术史来说,野兽派已经开启现代主义艺术之路,这却是新印象派的西涅克理解不了的地方。新印象派画家西涅克曾经给马蒂斯一段毁灭性的评价:"马蒂斯看来堕落了,在此之前,我真的很喜欢他的创作。在两米半宽的画布上,他用拇指粗细的线条勾勒出几个奇形怪状的轮廓,整体施以平板、界线清晰的色彩——要多纯有多纯——看起来令人厌恶。"③因为艺术鉴赏有主观偏好,所谓萝卜青菜各有所爱。个人趣味的偏好具有排斥性和选择性。

第二节 直观感悟与经验思维的优势

直观感悟从心理层面来说,就是指感性思维,包括感觉、情感、想象、直觉,直

① 刘勰:《文心雕龙·知音第四十八》。
② [德]苏珊娜·帕驰:《二十世纪西方艺术史》(上卷),刘丽荣译,商务印书馆2016年版,第85页。
③ [德]苏珊娜·帕驰:《二十世纪西方艺术史》(上卷),刘丽荣译,商务印书馆2016年版,第78页。

第十三章 品评或鉴赏：直观经验的思维方式

观感悟具有直观性、直接性、顿悟性。艺术鉴赏中的直观感悟的特点是艺术对象的针对性，或者针对某件艺术作品，或者针对某个艺术家。

直观感悟的瞬间正如一缕光照亮生命的幽暗，这个瞬间就是艺术文本的意义对生命的澄明。哲学家布鲁格说："从人的体验着的各种事物本身散发出意义与价值的光芒；当我们的各种精神官能不经过反省就领略到这些意义与价值而整个心灵深处对之采取欣赏态度时，深刻的体验就随之产生。"①海德格尔认为艺术是真理的自行置入。对于审美来说，就是在作品中让真理之光映照幽暗的心灵，获得某种价值和意义的感发。

直观感悟是一次发现，对文本意义的发现，所发现的文本意义有时是艺术家有意置入作品的，有时并不是艺术家有意为之，而是艺术文本中的符号自身和鉴赏者互动的结果。明代董其昌曾在评论时谈到他的发现："云林山皆依侧边起势，不用两边合拢，此人所不晓。近来俗子点笔，便自称米家山，深可笑也。元晖睥睨千古，不让右丞，可容易凑泊，开后人护短路径耶？"②他说，一般人都没发现倪瓒（倪云林）山水画中，山的画法皆为侧边起势而不两边合拢。这是董其昌的发现。他又说，那些水平不高的人随便用点笔，就以为学会了米家山水的横点皴法，显得肤浅。米友仁被他抬得很高，说他傲视千古，不亚于水墨画之祖的王维（王右丞），米点山水容易成为那些画家掩饰自己水平不高的画法。清代恽寿平借助理解董其昌所理解的倪瓒来理解倪瓒，他说："迂老（指倪瓒）幽澹之笔，余研思之久，而犹未得也。香山翁（指董其昌）云：'予少而习之，至老尚不得其无心凑泊处。'世乃轻言迂老乎？"恽寿平就属于董其昌之后对倪瓒的再发现。倪瓒的山水画，总是辽阔的江面，稀少的树木，幽闭的茅舍，遥远的山峦，冷逸荒远，寂无人迹，这是借山水呈现内在的心境。董其昌概括为"古淡天然"，恽寿平称为"幽淡"。

西方现代美学从理性美学转向感性美学，强调生命体验。自从生命美学的奠基人狄尔泰于19世纪将"体验"提升为哲学范畴以来，审美体验逐渐得到强调，在审美经验现象学中得到发挥。在现象学那里，意识具有意向性，意识总是对某物的意识，意识就在对象之中，对象就在意识之中，它是对审美主体和客体

① 布鲁格：《哲学辞典》，台湾先知出版社1976年版，第137页。
② 董其昌：《画禅室随笔》，山东画报出版社2007年版，第58页。

的超越,是某个瞬间的顿悟穿透现象,包孕物我的。伽达默尔认为,体验以两个方面为意义:"其一,是一种直接性,这种直接性是在所有解释、处理或传达之前发生的,而且,只是为解释提供线索,为创造提供素材的;其二,是从直接性中获取的收获,即直接性留存下来的结果。"①直接性是一个瞬间完成的,具有直觉的穿透力。利普斯的移情说旨在打破主客体分裂,强调主体和对象的相互置入:"我感到活动并不是对着对象,而是就在对象里面,我感到欣喜,也不是对着我的活动,而是就在我的活动里面。我在我的活动里面感到欣喜或幸福。"因此,利普斯才进一步说:"审美的欣赏并非对于一个对象的欣赏,而是对于一个自我的欣赏。……审美欣赏的特征在于在它里面我的感到愉快的自我和使我感到愉快的对象并不是分割开来成为两回事。"②但是,这句话需要阐释的是,审美是借审美对象来欣赏自我,通过将自我置入其中,在对象中反观自我。当我们在观看一部电影时,观众总是潜在地将自己置换为某个人物,会随着故事发展为人物的命运发展而担忧,随着他高兴或流泪。这种鉴赏现象就类似于利普斯所说的审美移情。

约翰·伯格这样描述他对雕塑大师贾科梅蒂的作品的欣赏:"当贾柯梅蒂活着的时候,你站在他的位置上,遵循他凝视的轨迹,而画中的人物会像一面镜子一样反射您的凝视。现在他死了,或者说现在你知道他死了,你不再是模拟他的位置,而是取代了他的位置。刚开始好像是画中的人物先来回打量你,他凝视,你也回应。无论你从多远的小径来回,凝视的眼光终会穿透你。"③在这样的反复观看和凝视中,观者看到雕塑和自己之间的疏离感和孤独感,最终会凝视到贾科梅蒂的核心的那个死亡主题,这正是贾科梅蒂的伟大之处。

经验思维在批评中的优势主要有以下几个方面:

首先是经验式批评的主体性。法国艺术批评家蒂博代(1874—1936)指出,一般人认为只有艺术家是创造者,艺术批评家的责任只是观察和判断。但实际上,艺术批评是一种创造,创造什么呢?"真正的创造的批评,真正与天才的创造一致的批评,在于孕育天才。"④批评家是天才艺术家的催化剂,他不是去复述艺

① [德]伽达默尔:《真理与方法》,王才勇译,辽宁人民出版社1987年版,第86页。
② [德]利普斯:《论移情作用》,《古典文艺理论译丛》1964年第8期。
③ [英]约翰·伯格:《看》,刘惠媛译,广西师范大学出版社2015年版,第243-244页。
④ [法]蒂博代:《批评生理学》,赵坚译,郭宏安校,商务印书馆2015年版,第184页。

术家创造的作品,而是"用各种办法控制它,使他受孕,离开原来的土壤,把它变为一种天才创造的起点"①。如果没有诗人批评家阿波利奈尔,毕加索要晚十年才能成名。毕加索、布拉克、马蒂斯、德劳内等艺术家的出名,几乎都要归功于阿波利奈尔的艺术评论,在他们受到排斥的时候,都是阿波利奈尔为他们辩护,这些艺术家和他们的作品,后来都被艺术史视为经典,这不得不让人佩服阿波利奈尔那敏锐的眼光。

只有批评家的主体地位得到确立,批评活动和批评学科的主体才能得到保证。批评家以他自己的感悟提出批评理论,突出了批评家的主体地位。经验性批评是一种包孕物我的感性活动,强调了批评家在批评活动中的在场性。经验性批评是一种在场性批评,不同于冰冷的理性分析。王国维根据审美体验提出的"有我之境"与"无我之境"就有强烈的主体性在场:"'泪眼问花花不语,乱红飞过秋千去',有我之境也""'采菊东篱下,悠然见南山',无我之境也。"(《人间词话》)

其次是经验式批评的深刻性。直觉式的感悟虽然是感性的,却有一种穿透力,能抵达理性认知的高度。米芾对董源评语的"平淡天真",虽然只此四字,但却通向老子所言的哲学范畴"淡":"道之出口,淡乎其无味,视之不足见,听之不足闻,用之不足既。"(《老子》第三十五章)其背后的真义即如汉代扬雄阐释的"大味必淡,大音必希"(扬雄《解难》)。古代艺术范畴具有包孕性,常常既是美学范畴,也是艺术范畴,既可以用于形而下之器,又可以上升为形而上之道。

最后是经验性批评的浑整性。理性认知具有概念的明晰性优势,但也容易失去艺术作为感性活动包孕物我的浑整性。艺术作为感性活动,不管是作为创作活动还是批评活动,都是包孕物我的活动,不是单向的对象性活动。批评家蒂博代说:"完全美感的批评,一种判断永远保存着感觉之花并使之完整无损的批评。"②因为感受中的主体是在活动现场的,不是在活动之外的。除了主体批评家与对象批评活动的浑整性之外,还有艺术理论与艺术批评的浑整性,也就是说,批评的标准来自艺术原理自身。如唐代张璪的名言"外师造化,中得心源"就具有把握对象时的整体性,将主体和客体同时统摄在一个整体性感知中,既是一

① [法]蒂博代:《批评生理学》,赵坚译,郭宏安校,商务印书馆2015年版,第195页。
② [法]蒂博代:《批评生理学》,赵坚译,郭宏安校,商务印书馆2015年版,第142页。

条创作原理,也是一条批评标准。

第三节 中国古代艺术批评的形式

中国艺术品鉴的传统,也可以说就是艺术批评的中国经验,对传统艺术批评的经验形态进行总结,可将古代艺术理论家所从事的艺术评论活动概括为几种批评形式。

一、品第式批评

品第式批评是受魏晋人物品评时风的影响而来。魏晋盛行"九品论人"(钟嵘),受九品中正制影响,把人分为九品,"品"也是官品等级的划分。品第式批评是先"品"后"第",品是品评,第是等级。"品第"最先只是数字上的差序等级,梁钟嵘(468—518)的《诗品》(又称《诗评》),将诗歌分为上、中、下三品,每品又分为上、中、下三等,总共九品。比如他谈汉都尉李陵的诗歌:"其源出于《楚辞》。文多凄怆,怨者之流。"(《诗品》)南朝庾肩吾(487—551)《书品》以"大等而三""小例而九"的办法将当时的书法家在上中下三品中每品又分三品,总共分为三等九品。如:

> 右三人,上之上:张芝　钟繇　王羲之
> 右无人,上之中:崔瑗　杜度　师宜官　张昶　王献之
> 右九人,上之下:索靖　梁鹄　韦诞　皇象　胡昭　钟会　卫瓘
> 　　　　　　　荀舆　阮研

谢赫的《古画品录》开篇即说:"夫画品者,盖众画之优劣也。"他是"仅依远近,随其品第,裁成序引",将画家分为"六品",但这六品只有数字上的等级划分:"第一品五人""第二品三人""第三品九人""第四品五人""第五品三人""第六品二人"。比如第一品:

第十三章 品评或鉴赏:直观经验的思维方式

> 陆探微,穷理尽性,事绝言象。包前孕后,古今独立。非复激扬所能称赞,但价重之极,于上上品之外。无他寄言,故屈标第一。

唐代开元时书论家张怀瓘"较其优劣之差,为神妙能三品",他将品第式批评的"品"发展成为具有具体品格名称的定位,这使得品第具有更加明确的标准:"神品""妙品""能品"。例如他评价秦朝书家李斯:"斯小篆入神,大篆入妙。"(《书断》)唐代朱景玄在《唐朝名画录》中批评李嗣真《画品录》"不论其善恶,无品格之高下",他在张怀瓘《画品断》的"神、妙、能"三品之外增设"逸品",并将"逸品"特殊化处理,界定为常规之外"不拘常法",这为后世放逸高逸一线的艺术创作预留了理论空间。宋初黄休复《益州名画录》进一步抬高"逸品",将其置于三品之首,并改称"品"为"格":"逸格""神格""妙格""能格",逸品此后成为超越三品或九品之外的特立独行的一品。对于品第,更多的只是分等级,具体每一品是什么,晚唐司空图的《二十四诗品》就更加细化,明确描述每一品是什么状态,这样,品评的标准就更加有凭可依,例如第一品"雄浑":

> 大用外腓,真体内充。
> 反虚入浑,积健为雄。
> 具备万物,横绝太空。
> 荒荒油云,寥寥长风。
> 超以象外,得其环中。
> 持之匪强,来之无穷。

品第在绘画、书法、诗歌的批评中逐渐明晰化,逐渐盛行。元代夏文彦明确阐释三品的具体内涵:"气韵生动出于天成,人莫窥其巧者,谓之神品。笔墨超绝,傅染得宜,意趣有余者,谓之妙品。得其形似,而不失规矩者,谓之能品。"(《绘图宝鉴》)在明代有徐上瀛《溪山琴况》将琴分为"二十四况",他的"况味"其实是受品第的影响而来。清代黄钺甚至直接仿司空图而作《二十四画品》。当代学者金学智尚有《新二十四书品》,足见品第传统之影响。

品第式艺术批评的特点就是讲求将作品之间的等级差异作为判断作品好坏的标准,将作者和作品作为一个整体,其优劣划分差序。但是,艺术毕竟是主观

感性的，虽爱美之心人皆有之却人各有异，当这种所谓的客观标准出现时，就仍然还会因人而出现分歧，有时对于同一个艺术家和艺术作品，品评等级也会出现不同差异。品第式批评虽有等级之分，又能特殊处理。在常规的三品甚至二十四品框架下，又跳出后代备受推崇的特殊化的一品——"逸品"。"逸"本有兔子逃逸之意，可知艺术的逸品是非同寻常的一品。"逸品"内涵在后世逐渐被丰富从而获得特殊之外的最高位置，特别是在文人画中备受推崇。逸品作为艺术批评的标准和追求，在元代达到高峰，倪瓒成为空前绝后的代表。

二、序跋式批评

序跋式是指在书籍、拓片、书画的前和后所撰写的评论、考释、鉴定等短文，在前为序，在后为跋。曾国藩说："序跋类，他人之著作述其意者。"(《经史百家杂钞》)著作的前面一般刊有序言，后面有跋，今日常为后记。序跋常有自序自跋和他序他跋。绘画直接在画面上题跋，使题跋和画融为一个文本。序的出现较早，有前序和后序，两汉已有《毛诗序》，东晋有王羲之《兰亭序》、郭璞《山海经序》，南朝有萧统《文选序》、沈约《宋书·乐志序》、宗炳《画山水序》，唐代有崔令钦《教坊记·序》，宋代有陈旸《乐书·序》等，序作为一种特殊的文体，被广泛使用。序的位置被置于艺术品之首，常起到提纲挈领的统摄作用。序体批评中，常有经典评说，影响很大。《毛诗序》说《关雎》乃"后妃之德"，持儒家教化之说。宗炳对山水画"含道映物""以形媚道"的"畅神"精神的提炼都很精到。李贽的《拜月亭·序》批评道："此剧关目极好，说得好，曲亦好，真元人手笔也！首似散漫，终至奇绝，以配《西厢》，不妨相逐追也，自当与天地相终始，有此世界，即离不得此传奇！"可以看到，序的书写具有艺术批评的功能。

跋，又称"题跋"，是在文章和书籍最后加以说明和补充的议论性文字。徐师曾《文体明辨》："题跋者，简编之后语也。"跋常有总结归纳之用。跋有跋书、跋画、跋诗、跋书法等。唐代已有题跋文体，宋时才出现"题跋"概念，随后蔚然成风。

一类是著述题跋。题跋具有批评性，例如清代恽寿平所著《南田画跋》中评元代画家王蒙(黄鹤山樵)：

> 黄鹤山樵《秋山萧寺图》，生平所见，此为第一。画红树最秾丽，而

古淡之色,暗然在纸墨外,真无言之师。因用其法。

另一类是作品上的题跋,分为自题和他题。作品题跋的重要特色是,不管是作者本人的题跋,还是后世书画家和收藏家的题跋(有的是在书画原作空白处题跋,有的接着卷轴再装裱一段后题跋),题跋内容就和原作融合成为新的原作,该作品的艺术接受史也成为该作不可或缺的重要文本部分,成为字画一体的作品形态本身。这是西方艺术所没有的样式。清代戴熙跋石涛《溪南八景图》:"今观《溪南八景》,方识清湘①本领:秀而密,实而空,幽而不怪,淡而多姿。"清代王原祁《题仿大痴笔》:"要仿元笔,须透宋法。宋人之法一分不透,则元笔之趣一分不出。毫厘千里之辨,在此子久三昧也。"②此类题跋都有具体对某幅画或某位画家的针对性,言简意赅,直说要害。

三、评点式批评

评点也叫"评注",产生于唐代,先是小说评点,后来发展到戏曲评点。明代中叶刻书业开始兴盛,文学和戏曲评点随之兴盛。此种文体与传统,中国所有,西方所无。评点偏于文字文本的评点,批评家常于阅读过程随手在书页空白处或字里行间写下简要的评语,这种方式也在载体上使评点和小说戏曲本身形成一个文本,甚至后来可以出版成评点本小说或戏曲,就形成评戏一体了。这些批评语言虽短小零碎,却往往一语中的。李卓吾:"书尚评点,以能通作者之意,开览者之心也,得如着毛点睛,毕露神采;失则如批颊涂面,污辱本来,非可苟而已也。"(《书绣像评点〈忠义水浒全书〉发凡》)

著名的脂砚斋评点《红楼梦》已成众所周知的经典,他说《红楼梦》是"滴泪为墨,研血成字",往往寥寥数语便能收到以一当十之效:"石有三面佳处,不越一峰。"毛宗岗评《三国》第四十五回:"文有正衬反衬。写鲁肃老实,以衬孔明之乖巧,是反衬也;写周瑜乖巧以衬孔明之加倍乖巧,是正衬也。"金圣叹讲《水浒传》一百八个人,"人有其性情,人有其气质,人有其形状,人有其声口",指出了水浒人物虽多,但各有性格气质。

① 石涛:清初"四僧"之一,小字阿长,号清湘老人、苦瓜和尚等。
② 黄公望:元代画家,字子久,号大痴道人。

评点虽短小，尤其能在数语中见出批评家的眼力和功力。石涛评倪瓒《秋林图》："倪高士画，如浪沙溪石，随转随注，出乎自然，而一段空灵清润之气冷冷逼人，后世徒摹其枯索寒俭处。"石涛说的"空灵清润之气冷冷逼人"指的就是倪瓒山水画中的荒寒之境，画面有霜寒之气，可见倪瓒清高孤独至极，不可轻易近人，没有人间俗气。

四、随笔式批评

随笔式批评包括笔记、信札、杂文等，有论辩、对话、语录、寓言等，不拘形式，随意自由。一般认为，随笔孕育于先秦诸子散文，产生于魏晋，王羲之就有很多书信札贴，到宋代出现"随笔"一词，并在宋元以后广为盛行。"笔记"一词，出自北宋宋祁《笔记》；南宋称为"随笔"，始于南宋洪迈的《容斋随笔》。沈括《梦溪笔谈》、苏轼《东坡志林》、陈师道《后山谈丛》、叶梦得《石林燕语》、陆游《老学庵笔记》等，都是随笔。

随笔形式虽然随意，但内容广博，所记内容有金石书画、诗词歌赋、天文地理、人物轶事等。明代董其昌撰写了四卷本《画禅室随笔》，涉及书法论、画论、杂言、记事、记游等，语言长短不一，有时片言只语，却大多识趣高妙，观点精到，其绘画观影响有清三百年。清代正统派代表王原祁《西窗漫笔》涉及画论，题画，主要是关于绘画的各种观点和评点。

现代随笔主要是作为一种文学文体的散文，不一定涉及艺术评论，比如丰子恺《缘缘堂随笔》，皆是记事散怀的文字。

今日艺术批评文体使用最多的是议论文体，大多是发表在期刊和报纸上的现代白话文文体，书写形式皆为自由的议论文体，长短不一。在现代印刷技术未能兴起之前，手抄本占主导，艺术批评大多都精短凝练。在图书出版方面，许多作品集，诸如诗集、画集等，大多会配有自序或他序的批评文章，后记也能成为艺术批评的一种方式。

现代艺术批评并不是要在文体上延续过去的品第、题跋、评点、札记和随笔等文体，而是在内在精神上，中国艺术批评传统留给了我们一条不同于分析式路径的感悟性方式，这条路径对于同为感性学领域的美学和艺术学都是有效的和必要的。

第十四章 "在场""我思"与经验式批评

第一节 批评意识与批评思维

艺术批评的核心要义是"判断","批评"一词源于希腊文,意为"作出判断",即对艺术作品的优劣得失进行评定。从学科位置来讲,艺术批评介于艺术实践和艺术理论之间。从学科性质来讲,艺术批评史家文杜里将艺术批评定位在美学和直觉之间,这表明艺术批评必然具有审美判断和经验直觉的特点。

批评意识首先是指对批评自身的独立意识。韦勒克曾讽刺地说:"批评史讨论了美学、诗学和文学理论,却没有讨论批评本身,即使有也不过是附带提及而已。"[1]指的就是艺术批评在很长一段时间都缺乏自我意识和独立意识,更缺乏学科意识。从"批评"(Kritik)一词最早出现于公元前4世纪末到文艺复兴时期,批评都尚未获得独立意识。到了17世纪,"批评"这个术语的含义逐渐扩大,才包含了今天所说的批评实践活动以及日常评论,从而从古希腊的文法和修辞的附属地位中解放出来。据韦勒克的考证,在1674年莱默(Rymer)写的一篇序

[1] [美]韦勒克:《批评的诸种概念》,罗钢等译,上海人民出版社2015年版,第29页。

言里,批评这一术语才和批评活动得以完全确立。

乔治·布莱从现象学的视角认为,艺术批评是一种意识活动,对于批评家来说,"他必须把发生在另一个人的意识中的某种东西当作自己的来加以体会"[①]。也就是说,批评家一般是以艺术作品为中介去体会艺术家的心理意识和思想活动,批评家通过艺术家的我思去揣摩和贴近艺术家的我思。受众在接受一件艺术作品的过程中,总是会去揣测艺术家是怎么想的,进入到艺术家的思维意识活动中。比如我们看一幅画或读一首诗,总是要通过作品展示的符号结构去体认艺术家创作此作时的心理意识。艺术创作和艺术接受都是意识活动,二者只有逻辑上的先后关系,并无价值上的优劣等级。"文学批评的确是次生意识对原生意识所经历过的感性经验的把握。"[②]批评意识是对于创造意识的参与,或者说是一种参与创作的意识。艺术创作活动是整个艺术学研究的中心,尽管我们强调艺术批评的独立意识,强调艺术批评不是艺术创作的附庸,而是独立的知识生产,但是,艺术批评始终离不开艺术创作这个圆心。

批评意识是一种"我思"意识,即批评家的"我思"。只有建立起批评家的"我思"时,批评家的独立性才得以体现出来。艺术批评表面上看是通过作品向艺术家的创作意图还原,但实际上是通过和作品对话发现自己。也就是说,艺术批评是一种独立的知识生产,只不过借用了艺术作品或艺术现象,最终阐发的是批评家自己的独立看法。这就是所谓的"借他人酒杯,浇自己胸中块垒"。因此,批评家与艺术家进行交流是批评家和深藏在自己内心中的形象世界进行交谈,你如果不和作品对话,你可能还没有发现在自己内心深处还有一个形象世界,当你走入一个形象世界的时候,当一个精彩的全新的形象世界在你眼前出现的时候,它一下子勾引起你投射在内心的那种形象世界。

"我思"是一种自我意识,艺术批评实际上是"我"的批评。"我思"这个词在艺术批评中首先是从日内瓦学派提出来的。乔治·布莱提出,批评家如何通过某种独特的阅读捕捉批评对象的意识,这就是"我思"。

艺术批评说到底是"一种对于意识的批评","我思"其实强调的是批评家的主体性,没有丰富的主体性,"我思"是不可能产生的。你有丰富的理论修养、艺

① [比]乔治·布莱:《批评意识》,郭宏安译,百花洲文艺出版社1993年版,第263页。
② [比]乔治·布莱:《批评意识》,郭宏安译,百花洲文艺出版社1993年版,第17页。

第十四章 "在场""我思"与经验式批评

术修养、知识结构,才能有所思考。主体的意识内涵是宽泛的,可以说批评有两种身份的批评,一种是艺术家出身的批评,一种是哲学家出身的批评。艺术家出身的批评,他对艺术实践更了解一点,他更擅长于微观的批评,比如过去的评点派,多数是艺术家出身的批评,对微观的作品的某一个细节,他可以发表一番很精到的看法,他对艺术现象和艺术创造的形象有一种独特的很敏感的捕捉能力。哲学家出身的批评家,更擅长于宏观的自上而下的俯视的把握,鸟瞰式的一种观察,一种抽象的思辨。不管是哲学家的还是艺术家的"我思",都是在自我的内心深处重新开始艺术家和哲学家的"我思",只有在凝视状态才能进入内心深处的我思,深层次的我思,重新发现他的感觉和思维的方式,重新发现从自我意识开始组织起来的生命所具有的意义。批评主要不是对作品呈现出来的事件现象的评论,不是对作品的结构、技巧、语言运用的研究,这只能作为一种媒介,"我思"就是艺术家在作品中流露出来的意识,任何艺术作品都意味着写它的人做出的一种自我意识的行为。"我思"乃是一种批评的认同,批评对象是是最初的"我",最初的"我"对"存在"最初的反思,强调最初就强调一种纯粹的意识(艺术家的纯粹的意识)。

就批评的性质来说,批评是关于艺术的艺术,关于意识的意识。批评就是一种次生艺术,这就是我们所说的艺术批评的艺术性特征。"批评是一种主体间的行为,批评不是一种立此存照式的记录,也不是一种居高临下的裁断,也不是一种平复怨恨之心的补偿性行为,批评应该参与,应该消除自己的偏爱,不怀成见地投入作品的'世界'。"[①]艺术鉴赏中不反对"偏爱",但在艺术批评中最好不要有偏爱,消除自己的偏爱。偏爱和风格是有区别的,批评家有自己的个性和风格,但不是偏爱,偏爱不一定是很科学的,而批评的个性和风格是科学的,是有科学根据的,可以成为一种真理、一种独特的风格。批评作为次生艺术,是与原生艺术平等的,原生艺术就是批评对象,也是一种认识自我和认识世界的方式。因此,批评是关于艺术的艺术,关于意识的意识。批评家借助别人的创作探索和表达自己对世界和对人生的感受和认识。批评家是借别人的酒杯浇自己的愁,借所批评的作品在发表自己的一种看法(自己对人生和世界的看法),就成为次生的艺术,次生的文本。批评家与艺术家之间是一种平等对话和凝视,它不仅仅是

① [比]乔治·布莱:《批评意识》,郭宏安译,百花洲文艺出版社 1993 年版,第 4 页。

批评者和创作者精神的一种遇合,要达到遇合也不容易,遇合就是艺术家遇到知音了。但是,我们的批评不单单是这种"遇合"。批评的目的在于探寻作者的我思。我们说,批评是一种凝视,凝视与其说是一种猎取形象的能力,不如说是一种建立主客体之间关系的能力。所以,理想的批评,是批评主体和创造主体之间不间断的往返,凝视交流是一种对流,这种对流是不间断的往返,每一次往返都可以上升一个层次,每一次往返都可以使自己的"我思"达到一种更高的更深刻的发挥,这样,批评的次生意识和次生艺术这个文本才能达到一定的深度,才能体现出批评的价值。

现代艺术批评的最初模式是新闻报道,是建立在活字印刷术变革带来的大众传媒基础上,表现为现代报刊的兴起,特别是艺术报刊的兴办。与之相应的是现代展演方式的出现,即出现美术展览、歌剧院等艺术展演机制。报刊为艺术展演进行新闻式报道,由此孕育了现代艺术批评,即新闻记者的报道式批评。

乔治·布莱将独立于新闻式报道的批评看成是具有艺术批评独立性的思维方式,他将之成为"批评思维"。"批评思维"这个词出现在法国,"在法国第一次出现了一种批评思维……这种批评思维不再是报道的、评判的、传记的,或者利己享乐的,它想成为被研究作品的精神复本,一种精神世界向着另一种精神世界的内部的完全转移"[1]。报道的批评不是艺术的独立形态,传记批评法以艺术家为主体,批评家以还原艺术家的创作意图为己任,艺术家的独立未得到彰显。艺术批评成为艺术作品的"精神复本",是批评家的精神世界向艺术家的精神世界的抵达,是与艺术作品的对话。这时的艺术批评就独立了,成为真正意义上的现代艺术批评形态。

在19世纪初,西方音乐评论被纳入"音乐新闻学"这个概念之中,最初只针对音乐爱好者,随后才针对报刊的一切读者。但这类艺术批评还不是真正意义上的现代艺术批评,不管是记者作为批评家身份的未独立性,还是报道本身的批评内容,都不具有艺术批评自身的独立性。这些评论偏于艺术的新闻报道,本质上属于传播学范畴,而缺少艺术的自身评价。因此,他们的批评只能是"准艺术批评"。当批评不是指向展演的新闻资讯,而是针对艺术自身时,艺术批评才算是独立了。在绘画领域,1747年,圣耶恩(1711—1769)发表小册子《对于法国绘

[1] [比]乔治·布莱:《批评意识》,郭宏安译,百花洲文艺出版社1993年版,第46页。

画现状一些问题的反思》,被视为现代绘画批评的第一例。1759—1771年期间,哲学家狄德罗写了许多沙龙画评。基于展演和报刊为基础的现代艺术批评逐渐形成。

第二节 经验式批评与"在场"

谈到艺术批评的"在场",我们不得不先谈到波德莱尔。正是波德莱尔的"现代性"观念奠定了艺术批评的现代形态。现代性的表征是对速度的追求,现代性就是短暂和偶然,具有即时性。波德莱尔批评新古典主义画家总是表现过去的古典题材,忽视正在发生的当下事物。他指出画家应该表现"现代的美":"任何美都包含某种永恒的东西和某种过渡的东西,即绝对的东西和特殊的东西。绝对的、永恒的美不存在,或者说它是各种美的普遍的、外表上经过抽象的精华。每一种美的特殊成分来自激情,而由于我们有我们特殊的激情,所以我们有我们的美。"[1]这就是波德莱尔为什么批评新古典主义代表画家安格尔而力挺浪漫主义画家德拉克罗瓦的原因所在。波德莱尔认为浪漫主义代表着现代,艺术批评史家文杜里由此才在《西方艺术批评史》中称赞波德莱尔是评论德拉克罗瓦的天才,同时也是19世纪伟大的艺术批评家。

现代艺术批评与艺术创造具有"同时代性",这一特点是艺术批评区别于艺术史的地方。艺术史是对距离书写者有一定时间距离的艺术事实的叙述,以形成某种"盖棺定论"的历史评价;而艺术批评始终处于艺术活动发生的前沿,与艺术创造处于同一历史进程。一般来说,艺术史研究具有一定时间间隔的艺术,艺术批评关注正在发生的艺术,这种时代在场性的观念是波德莱尔奠定的。正因如此,从事艺术批评就具有某种"冒险性",批评家要么成为新艺术的代言人,要么成为新艺术的绊脚石,这类例子在艺术批评史上数不胜数。

正因如此,艺术批评就具有"在场性",即在艺术发生的现场,面对艺术现场

[1] [法]波德莱尔:《1846年的沙龙》,郭宏安译,广西师范大学出版社2002年版,第264页。

发声。艺术现场具有不确定性、未知性、动态性,它的一个功能就是通过批评家的命名和阐释,使受众对当前正在发生的艺术能够及时认知到。"我们应该明白的是,评论文章面对的是现场,是经验性、流动性与多样性的东西,他会尊重现场的感受。"①新诗史上关于朦胧诗诞生时著名的"三崛起"评论堪称经典。1978年,《今天》创刊号面世,一个新的诗潮正在暗涌。1980年,章明在《诗刊》发表《令人气愤的"朦胧"》一文,批评朦胧诗让人不知所云,随后出现诗评家谢冕的《在新的崛起面前》、孙绍振的《新的美学原则在崛起》和徐敬亚的《崛起的诗群》三篇力挺朦胧诗的评论,这三篇评论被称为"三崛起"。批评的正反双方,都和正在发生的艺术处于同一时间起跑线上,如何看待与自己同时代的艺术,这就特别考验批评家的判断力。由于艺术史的对象与研究者具有一定的时间间距,这种历史的纵向上的距离能使研究者对许多问题看得更为清楚,就像我们今天能够理解印象派绘画,但当时的人都不理解。因此,对于艺术批评,批评家与艺术家都是当局者,如何避免当局者迷,这对批评家提出更高的要求。

如何做到艺术批评的"在场性",结合批评史上的案例来看,需要发挥批评家的直觉感知和本能体悟的潜力。文杜里说:"当批评家创造他的观点时,并非根据事先存在的观念去创制,而最重要的是根据从艺术作品获得的直觉经验。""如果有了艺术直觉,对于艺术作品的评判就不再受硬加到个人特性上的外来法则所拘限。"②艺术批评面对的是艺术作品,批评家和作品之间首先是一种审美价值关系,不是考古文献的索引,而是作品带给批评家的感受和经验,文献终究是一堆冷冰冰的材料。正是这种审美经验的关系,使得批评家和作品之间是以鉴赏为基础的感性活动。批评家如何体悟作品,这取决于批评家的艺术感知能力。

艺术作品创作完成以后,就交给了接受者,接受者的直观感悟具有直面作品以阐释文本意义的直觉性。艺术创作和欣赏活动的特点是,在具体活动中时,创作的主体和欣赏的主体都处于物我两忘又主客两有的状态,在这个浑整的活动中,我们获得的经验是整体的。艺术所要追求的不是对象性的知识,而是整体性的审美感受。虽然艺术批评作为独立的知识生产,具有理性认知的学科特点,但它同时还具有感性认知的便利,我们在古代艺术批评理论中已经看到这种经验

① 沈语冰:《艺术学经典文献导读书系·美术卷》,北京师范大学出版社 2010 年版,第 266 页。
② [意]文杜里:《西方艺术批评史》,迟轲译,湖南人民出版社 1987 年版,第 15 页,第 17 页。

式批评留下来的精神遗产。

如何充分调动批评家的直觉经验,是决定批评家艺术判断的关键。艺术批评是价值活动,批评家面对的不是物体或材料,他会与对象产生主观的审美经验。正如文杜里说:"要理解那些个人的特征是否属于真正艺术性的只有一条道路:保持艺术的直觉,感受它的心灵性的价值,并且认清它的艺术特性使之区别于其他的人类活动——理性的或宗教的,道德的或功利的。"[1]当社会出现动荡,人的观念出现更替时,艺术作为时代精神的折射,许多批评家最容易成为时代的绊脚石。"巴洛克""洛可可""印象派""野兽派""朦胧诗"等,这些命名最初都来自批评家的贬义和讥讽。

批评家依靠内心的直觉经验而放弃外在现有的评价思维,直面作品获得审美经验,这是文杜里作为批评史家得出的经验。新古典主义出现的时候,几乎很少有人会去怀疑它自古希腊以来就具有的先天合法性,古希腊所形成的古典美法则已经根深蒂固,它以客体为标准建立起来的模仿再现规则已经像宪法一样被人遵守,这时出现一种建立在主体表现基础上的新艺术——浪漫主义,它要开创新的艺术法则,以天才为艺术立法,以独创、激情、想象等主体的表达作为新的艺术规则,在这样的艺术史转捩点上,浪漫主义多受到批评家的谩骂。德拉克罗瓦的《但丁之舟》展出时,当时理解德拉克罗瓦的法国《立宪者报》记者梯耶尔(1797—1877),在一片骂声中,高度评价此画:

> 看到这幅画,我不知道对于那些伟大的艺术家的一种什么样的回忆攫住了我;我又看到了这种野性的、热烈的,但是自然的力量,它毫不费力地被自己裹挟而去。
>
> 我不相信我看错了,德拉克罗瓦先生是有天才的。让他坚定地前进吧,让他投身于巨大的工程吧,这是天才的不可缺少的条件。而应该给予更多的信心的是,我关于他所表达的意见是这一派的一位大师的意见。[2]

[1] [意]文杜里:《西方艺术批评史》,迟轲译,湖南人民出版社1987年版,第21页。
[2] [法]波德莱尔:《1846年的沙龙》,郭宏安译,广西师范大学出版社2002年版,第199页,200页。

另一个批评家就是波德莱尔，他这样评价："《但丁和维吉尔游地狱》这幅画在当时人们的思想中引起了深刻的骚动、惊讶、震惊、愤怒、欢呼、谩骂、热情和包围着这幅美丽的作品的放肆的哄笑，这是一场革命的真正的信号。"①波德莱尔的先知先觉的眼界洞察到新艺术的动向，意识到这是一场新的艺术革命。正是在浪漫主义这里，西方艺术的模仿再现观开始转向主体表现观，这一观念从浪漫主义开始到了印象派就基本完成了。

波德莱尔以他天才诗人的敏锐性首先捕捉到现代性的短暂、偶然，因此在新古典主义和浪漫主义的论争中，波德莱尔认为安格尔的绘画忽略了当下经验的时代变迁，在新古典主义和浪漫主义关于"素描"和"色彩"的交锋中力挺浪漫主义的德拉克罗瓦："正是由于这种完全现代的、完全新颖的素质，德拉克罗瓦才成为艺术中的进步之最高的表现。"②艺术史的后续发展证明了波德莱尔的敏锐判断，稍后的印象派、野兽派都是沿着浪漫主义的色彩革命发展的。

波德莱尔之所以能成为19世纪艺术批评的大师，在于他敏锐的感觉能力，而不是既有古典法规，"投身到艺术的经验中去成了批评知觉力的一种自发的要求，这种批评创造出新的、更富有生气的对于当代艺术的领悟，能够在艺术发生的过程中去把握它，也即重新恢复艺术家的个性"③。波德莱尔从而赋予艺术批评以现代性品格。现代经验只有扎根于本能才能获得艺术的穿透力。

第三节 经验式批评与"我思"

批评思维的关键是"我思"，一是突出批评家的"我"的主体性，二是突出艺术批评家的"思"的主体性。艺术批评是在自我的内心深处重新开始批评家的"我思"，就是重新发现他的感觉和思维的方式，重新发现一个人从自我意识开始组织起来的生命所具有的意义。

① ［法］波德莱尔：《1846年的沙龙》，郭宏安译，广西师范大学出版社2002年版，200页。
② ［法］波德莱尔：《1846年的沙龙》，郭宏安译，广西师范大学出版社2002年版，第211页。
③ ［意］文杜里：《西方艺术批评史》，迟珂译，湖南人民出版社1987年版，第334页。

第十四章 "在场""我思"与经验式批评

首先,"我思"是去发现艺术家的原初经验。艺术批评的第一个环节就是理解,只有首先发现并理解艺术家的原初经验,才能进行艺术批评的第二个环节:描述。批评主要不是对作品呈现的现象世界的评论,不是对作品的结构、技巧、语言运用的研究,这一切,只能作为一种媒介,批评借此寻求作者先于艺术的原始经验模式,要寻找作家创作作品时的"根"。对伟大的经典作品,我们要去发现艺术家创造作品形象时灵魂的颤动,一个成功的形象,往往是艺术家用他的生命、灵魂、智慧、内力和先知来创造的形象,要追问到最深处的东西,这就是先于作品的原始经验模式,也就是他对于基本存在方式的感知的方式,或者说,也是一种最初的时刻。比如梵·高的《向日葵》,不单是要看到向日葵的旋转与众不同,从创作方法来说它有点变形,这还不够,要寻找到梵·高在创作《向日葵》时的心态:梵·高一直处于很痛苦的状态,那时他成了家里的一个负担和累赘,没有钱,卖不出画,但他有一种向往、一种追求,而追求又受到遏制,在这样的状况下创作的《向日葵》,这就是他创作时的原始经验模式。在这个情况下再来把握他的作品,它的色彩和线条这些符号构成这个形象使他原始的感觉得以表现。托尔斯泰的名著《复活》的原初经验来自一个真实的事件:一个贵族青年引诱了他姑母的婢女。婢女怀孕后被赶出家门后沦为妓女,生活艰难,因被指控偷钱而遭受审判。这个贵族青年以陪审员身份出席法庭,见到从前被他引诱过的女人,深受良心的谴责。他向法官申请准许自己同她结婚,以赎罪过,婢女不幸在狱中死于斑疹伤寒。托尔斯泰以这个事件为原型,用《圣经》中人类始祖亚当和夏娃的"原罪—忏悔—复活"的结构模型来讲述主人公聂赫留朵夫和马斯洛娃的精神复活,这是艺术家的原初经验和最初的我思,这是艺术批评首先需要了解的。

笛卡尔讲"我思故我在","我思"才有"我","我"不"思"就没有"我"了。这句话同样可用于艺术批评,它表明了批评家的自我意识的觉醒。批评思维就是"我思",批评家以他的"我思"去发现艺术家的"我思"。伟大的奥地利诗人里尔克曾经做过罗丹的秘书,他对罗丹的成名作《青铜时代》有过这样的解读:

> 从原始时代的幽暗醒来,这姿势仿佛在发育中跋涉于作品的广原上,好像跋涉了几千万年,远超过我们,甚至超过那些未来的人们。它在高举的双臂上缓缓地展拓,可是双臂已经那么沉重,其中一只手已经

重复在头上憩息了。不过这手已经不再昏睡了，它只高高地在那肃静无声的脑梢聚精会神，准备着去工作，那绵延不绝、不能逆料它的终局的工作，而它的右脚呢，第一步已经站了起来，静候出发了。①

这件作品原本是根据一位士兵以真人等身大小做的，罗丹曾多次命名，最后才命名为《青铜时代》，这件作品之所以伟大，就在于要从身体似睡还醒的过渡状态感悟到人类从史前蒙昧沉睡状态到理性已经觉醒的文明时代之间那个过渡期的青铜时代，在这个契合点上，雕塑才超越普通的人体雕塑，而成为对于人类作为标志着进入文明时代的青铜时代的歌颂和礼赞。如此才符合罗丹最初创作时的原始经验。

其次，"我思"是一种个性。"我思"突出的是"我"，是批评家的"我"的主体性。因为自我感觉是世界上最具个性的东西，你有了自我感觉才有个性，没有自我感觉，个性就谈不起来了。所以，"我思"不可能千篇一律，不同的"我思"，表明自我意识可以因人而异。批评的根本的任务就在于把"我思"区别开来，分离开来，承认它们的特殊性，要避免每个人说我思考自己时特殊的口吻。谁以特殊的方式感觉到自己，同时就感觉到一个特殊的宇宙。我们一般人认为，个性就是我们天生就有特殊的个性感受生活感受自然，然后就去进行创作。你能不能感觉到对象的特殊性，你首先有没有感觉到你自己的特殊性，你没有感觉到自己感受世界的特殊性，你怎么可能感觉到一个特殊的世界呢？这不可能。柏辽兹就这样论述他听了贝多芬《第六交响曲》的主观感受：

听吧，听阵风夹着雨点而来，低音乐器发出沉闷的怒吼声，短笛发出高音的呼啸，它们宣告一场可怕的暴风雨即将到来。暴风雨近了，它铺天盖地而来；许多半音的敲击从更高音的乐器开始，席卷而下，直达乐队的最底层。低音乐器踉踉跄跄地被拖着前行，然后又爬高起来，震撼得像一阵旋风吹到了所经过的一切。然后长号突然响起，定音鼓狂敲出阵阵雷声。这已经不再是雨和风，这是令人惊骇的大灾难，这是大

① ［奥］里尔克：《罗丹论》，梁宗岱译，广西师范大学出版社2002年版，第29页。

第十四章 "在场""我思"与经验式批评

洪水,世界的末日。①

笛卡尔的"我思故我在"命题彰显了近代社会以来人的主体性,"我"被肯定、被抬高。在艺术批评中,批评家不再作为传播学的新闻记者去进行新闻式报道,新闻报道的核心是资讯,只有围绕艺术作品进行描述和评价,才能成为真正的艺术批评。因此,批评家的个人化彰显的就是批评的独立性,就是批评的"我思"。美国艺术批评家格林伯格(1909—1994)借印象派绘画的批评,极力要证明的是他自己的核心观点:现代绘画的"平面性"追求。他说:"马奈的绘画由于其公开宣布画面的平面性的大胆直率而成为第一批现代主义作品。""正是对绘画表面那不可回避的平面性的强调,对现代主义绘画艺术据以批判并界定自身的方法来说,比其他任何东西都来得更为根本。因为只有平面性是绘画艺术独一无二的和专属的特征。……由于平面性是绘画不曾与其他任何艺术共享的唯一条件,因而现代主义绘画就朝着平面性而非任何别的方向发展。"②格林伯格作为现代主义艺术的代言人,他的批评彰显了他作为批评家的思想,他自身的艺术批评又凸显出独具个性的特质。格林伯格的观点自然会引起争议,特别是后现代主义艺术的批评家都极力反对格林伯格,但仍然无人取代格林伯格艺术批评自身的风格和魅力,这就是艺术批评的个人化。

戏曲批评家很多,但陈独秀1904年发表在《安徽俗话报》上的批评论文《论戏曲》却借戏曲提出他的艺术改良主张,进而成为近代第一篇全面呼吁戏曲改良的批评力作。1918年陈独秀发表于《新青年》上的著名论文《美术革命》则延续了艺术改革的主张:"若想把中国画改良,首先要革王画的命。因为要改良中国画,断不能不采用洋画写实的精神。"③这些批评彰显了陈独秀改革和批判的时代锋芒,使陈独秀的艺术批评独树一帜。

最后,"我思"是一种发现。"我思"是发现一位艺术作家的我思,这时批评家的任务就完成了一大半,发现他"思"的是什么,如前所述的原始经验模式,最初的时刻,那是一种感觉、一种状态。艺术家的"我思"是一个思想,艺术家对这个世界,对他所表现的对象的思考。既然批评家的任务是在研究的作品中抓住这

① [美]格劳特,帕利斯卡:《西方音乐史》,余志刚译,人民音乐出版社2010年版,第451页。
② 沈语冰,张晓剑:《20世纪西方艺术批评文选》,河北美术出版社2018年版,第74页。
③ 孔令伟,吕澎:《中国现当代美术史文献》,中国青年出版社2013年版,第19页。

种自我认知力的作用,那么,它要做到此就必须把呈露给他的那种行为当作自己的行为来加以完成。因此,"发现作家们的'我思',就等于在同样的条件下,几乎使用同样的词语再造每一位作家经验过的'我思'。在作者的思想和批评者的思想之间出现了某种认同"①。认同也是这场运动的结果,这场运动的起点就是创造。"批评的极致,乃是一种最终忘掉作品的客观面,将自己提高,以便直接地把握一种没有对象的主体性","没有对象的主体性"还是思想,就是"我思"了以后,忘掉作品的客观面,但又是从作品的客观面出发的,最终又把它提升,然后忘掉,最后形成一种你自己把握了一种没有对象的主体性。

艺术家经常感叹缺少知音,就是因为艺术批评缺少发现。1980年代轰轰烈烈的艺术浪潮中,年轻的批评家李小山发表轰动一时的评论《当代中国画之我见》:

> "中国画已到了穷途末日的时候",这个说法,成了画界的时髦话题。然而,这并不意味着有这个看法的人是真正这样来认识中国画现状的,事实要比我们想象的更复杂些。当代中国画处在一个危机与新生、破坏与创造的转折点;当代中国画家所经历的苦恼、惶惑、反省和深思折射出了历史演变的特点。再也没有比在我们时代当一个中国画家更困难的了,客观上的压力和主观上的不满这种双重负担,大大限制了他们的创作才能。的确,要接受时代要求的挑战,是对当代中国画家的严峻考验。②

艺术批评的"我思"体现为批评家的眼界带来的前瞻性。古典艺术以过去为价值来源,以"传统"为艺术导向。文艺复兴和新古典主义都在古希腊奠定的古典范畴框架下获得自身的合法性,艺术形式上讲求对规则的遵守,诸如稳定、平衡、均匀等,审美效果上追求和谐之美。中国艺术讲求高古,以师法古人为艺术的入门规则,其次才讲自然造化以获得个人面目,"拟""仿"成为基本的方式。现代艺术形成一种以未来为价值来源的历史意识,求"新"成为艺术的驱动力。与

① [比]乔治·布莱:《批评意识》,郭宏安译,百花洲文艺出版社1993年版,第284页。
② 李小山:《当代中国画之我见》,《江苏画刊》1985年第7期。

第十四章 "在场""我思"与经验式批评

现代艺术相伴的艺术批评讲求前瞻性,要求批评家要抵达前沿,具备对艺术发展走向的未来预判,忌讳成为阻碍艺术发展的绊脚石。格林伯格作为现代主义艺术的标杆,引领了一个潮流的批评方向,但是,现代主义的核心是形式革命,他的这一主张必然使得他落伍于后现代主义思潮,因为后现代主义是反美学反形式的。从波普艺术到大地艺术,都不再以形式审美为艺术的核心表达。这必然使得格林伯格成为后现代时期的落伍者,新一代的丹托(1924—2013)应时而生。丹托作为当代艺术最具影响力的批评家,他以"艺术世界"一词重新定义了后现代以来各类新的艺术现象,从而取代格林伯格成为新一代批评家。

艺术接受和艺术创作之间会出现历史错位,作为中间环节的艺术批评就显得尤为重要。特别是在社会历史动荡交替的年代,艺术家的创作观念更新,新的审美形态出现时,艺术作品和大众视野的错位就出现了。"印象派之父"马奈1863年参加沙龙展落选,同时落选的还有塞尚、毕沙罗、惠斯勒、拉图尔等画家,共有4000多幅作品落选,艺术家集体抗议,拿破仑迫于舆论压力,便在工业馆以贬义的"落选者沙龙展"来平息民愤。没想到,马奈的《草地上的午餐》引起轰动,几乎上了当时所有报纸的头版,被艺术批评和民众大力诋毁,马奈受到无情的讥讽。评论家认为,马奈厚颜无耻地采用原为历史画专用的两米见方的大尺寸,画面内容不道德。1865年,马奈的《奥林匹亚》再次轰动,再次受到批评和谩骂。人们都讥笑作品为"维纳斯与猫""一名黄腹的娼妓""一头绳了黑边的橡皮雌猩猩",就连大画家库尔贝也讽刺画作是"刚洗过澡的黑桃女王",画作被挂在展览馆末端的门上面。马奈丧失信心,只得去西班牙自我缓解一下。但是,许多男人却偷偷瞒着妻子跑来看这幅画。由于触犯众怒,沙龙展只好停展。1874年,"艺术家无名协会"举办首次画展,展览作品上,莫奈的《日出·印象》被批评家勒鲁瓦写的一篇题为《印象派展览》的评论所讥讽,他认为作品潦草不堪,给人的感觉只是一堆"印象",而不是完整的作品,"印象派"由此得名,不胫而走,这次画展也成为首届印象派画展。在这样的历史时期,艺术批评家的素养和眼界决定了其批评的艺术史价值。艺术批评史的经验告诉我们,在艺术发展前沿,批评家很容易落伍。如何避免这种情况的发生,文杜里认为:"批评家对于当前审美趣味了解越多,就越能看到它的局限性,因而就越能理解出这种局限以外的东西。"[①]在

① [意]文杜里:《西方艺术批评史》,迟珂译,湖南人民出版社1987年版,第329页。

西方美术史的这场视觉革命的转捩点上,批评家的判断明显是滞后的,因为他们用古典绘画的学院派标准衡量具有现代经验诉求的绘画,自然是历史的错位。印象派对瞬间感知的抓取和捕捉,暗合了当时剧烈动荡的社会变化中人们内心的不稳定感和不确定性。对于光的追求,进一步推进视觉的图像化发展。

不适当的艺术批评会成为艺术史的障碍。艺术批评史家文杜里评价德国艺术史家温克尔曼,说他是"伟大的绊脚石"。温克尔曼在18世纪对古希腊艺术作了深入的研究,但却对欧洲当时正在发生的艺术没有兴趣,他的艺术史研究是伟大的,但对艺术批评来说文杜里就认为是绊脚石。错误的批评在艺术批评史上很多。1905年巴黎皇宫美术馆的秋季沙龙展被批评家沃克塞勒讥讽为"被野兽包围的多纳泰罗","野兽派"在污名中诞生。这些批评都是以一种反讽的方式出现,这种批评现象并非出于批评家的敏感和判断,而是出于反对。当马蒂斯于1907年观看毕加索和布拉克的展出作品时,戏称他只看到画中房屋上的立方体外形,"立体派"由此得名。但是,敏锐的诗人批评家阿波利奈尔则为之辩护:"有人强烈指责新画家艺术家过分热心几何学。然而,几何图形正是图画的立体。几何学是一门研究空间及其度量关系的科学,历来就是绘画的根本规则。"①看来,阿波利奈尔深谙古希腊的数学精神对于西方绘画的奠基性影响,他早已看到西方绘画从模仿到表现的转型:"立体主义同旧绘画的差异,就在于它不是一门模仿的艺术,而是一门能一直升华到创造的构思的艺术。"②艺术史证明阿波利奈尔的正确性和前瞻性。

以艺术批评家的敏锐性提前捕捉到艺术变迁的经典案例,傅雷对黄宾虹的批评可算一例。傅雷于1939年偶然于黄宾虹弟子处见到黄宾虹的山水册,大加赞赏,写信索画谈画,他的见解被黄宾虹视为千古难遇的知己。黄宾虹的绘画境遇,他在一封书信中曾这样描述:"鄙人曩在沪与友人之习画者言之,无不笑为迂阔,甚或借为戏谈;因之不敢向人轻说理论。"傅雷于1943年在上海为黄宾虹举办生平第一次展览"八十书画展",大获成功。后来傅雷在给画家刘抗文的信中这样评价黄宾虹:"以我数十年看画的水平来说:近代名家除白石宾虹二公外,余皆欺世盗名;而白石嫌读书太少,接触传统不够(他只崇拜到金冬心为止)。宾虹

① [意]阿波利奈尔:《阿波利奈尔论艺术》,李玉民译,上海人民出版社2008年版,第15页。
② [法]阿波利奈尔:《阿波利奈尔论艺术》,李玉民译,上海人民出版社2008年版,第22页。

第十四章 "在场""我思"与经验式批评

则是广收博取,不宗一家一派,浸淫唐宋,集历代各家精华之大成,而构成自己面目。……我认为在综合方面,石涛以后,宾翁一人而已。"这个定位是将黄宾虹作为大师来定位的,并认为石涛之后只有黄宾虹,齐白石在他看来都太单薄,他只崇拜到清代的金农(金冬心)。人们都认为黄宾虹的画又黑又脏,不理解他的用墨用笔。傅雷在给儿子的信中说黄宾虹的画:"虽然色调浓黑,但是浑厚深沉得很。而且好些作品远看很细致,近看则笔头仍很粗。这种技术才是上品!"(1954年9月21日给傅聪的信)中国山水画自唐以来皆崇尚淡境,认为淡是高雅的体现,将淡和雅并列为淡雅。水墨山水之后,后有浅绛山水,皆以文人崇尚的淡雅趣味抵触庙堂趣味的青绿山水,追求淡远之境。平淡作为美学范畴,甚至是宋代士人的最高追求,一直影响后世山水画。黄宾虹以笔法书写之功形成的黑境,具有现代性的视觉诉求,但却被崇尚淡境之人视为粗俗,不受时人待见。黄宾虹的画境被总结为"浑厚华滋",但和元代黄公望的"浑厚华滋"截然不同。在20世纪的动荡时局中,黄宾虹的画还有一种独木撑楼的使命感,笔墨中有一种中华文化生生不息的历史的华滋感。当前中国画界的"黄宾虹热",与傅雷的批评有直接关系,傅雷学贯中西,学养深厚,能于黑中发现黄宾虹的功力和价值,但人们今日是否能读懂黄宾虹的墨法和水法,仍然是个问题。

在当代文化自觉的语境下,如何提炼艺术批评的中国经验,或者说建立现代经验性批评理论体系,是有待我们进一步思考和研究的。不管我们如何吸收西方当代艺术理论资源,经验直观的感悟方式都是切合艺术批评实践的,甚至可以说,艺术批评的经验性路径是符合艺术学的经验性品格的。至于批评的文本形态,可以是多样的、自由的。